從古典邁向浪漫
訴說西洋音樂的美麗與黑暗

你不可不知道的

音樂大師 及其作品

（上）

YOU MUST KNOW THESE GREAT MUSICIANS AND WORKS

當磅礡的旋律撼動我心，我不能不去追尋創造了這些音符的偉大靈魂
從古典到浪漫，從國民樂派到現代樂派
三十一位重量級音樂大師，三十一顆敏感纖細的心靈，
三十一首迭宕的生命之歌

許汝紘——著

巴哈│韓德爾│海頓│莫札特│貝多芬│韋伯│舒伯特│白遼士│孟德爾頌│蕭邦│舒曼│李斯特│
小約翰史特勞斯│布拉姆斯│柴可夫斯基

出版序

不同凡響

　　音樂是抽象的藝術，我們必須用耳朵去聆聽，用情感去接納，用心靈去感受。音樂是老天賜給人們身心靈豐足，最偉大的禮物。四百年來，歐洲的古典音樂在許多偉大音樂家的努力創作，與不斷突破、蛻變下，為人類豐富的文化生活，揮灑出一道雄奇瑰麗的奇幻大道，一首首的音樂就像一部又一部的精采小說，各自散發著獨特的魅力，也各自用不同的旋律和人們交心，鼓舞、安慰著人們的心靈，迄今不變。

　　音樂書系的出版，一直以來都是我們重要的出版方針。創業至今，我們一直堅持要邀請讀者，用眼睛欣賞高品質的美的閱讀元素；用耳朵聆聽美好的樂章；並且用心思索這些人類的經典作品背後，深刻而感人的創作故事。《你不可不知道的音樂大師及其作品》是我們用心為讀者整理的一部，清楚、容易閱讀的音樂大師列傳，為讀者清楚歸納音樂歷史中，重要的創作大師，以及其生命中關鍵的轉折與作品價值。

　　《你不可不知道的音樂大師及其作品》讓站在音樂歷史浪頭上的偉大人物，一一出列。時間是縱軸，空間是橫軸。藉著時間的流動，我們發現了音樂家與音樂家之間相互的影響與傳承的關係；藉著空間的重塑，我們則看見了音

樂家們在當代文化與歷史環境中，用力撞擊的痕跡。因為時間與空間的不斷交錯，今天，我們才能享受音樂所迸發的無限活力與燦然火花。

　　《你不可不知道的音樂大師及其作品》囊括了巴洛克樂派、古典樂派、浪漫樂派、國民樂派到現代樂派，共二十一位重要的音樂家，受限於篇幅，遺珠之憾在所難免。我們試著用最清楚、最詳細的脈絡；最簡單、不浮誇的文字描述；最有趣、最富邏輯性的圖解方式；最生動而有趣的音樂知識……來串連這條多姿多彩的音樂家列傳。期待這份美麗的心意，能獲得您的青睞，那將是我們最大的成就。

　　生活當中不能缺少的許多美好事物，當然包括了音樂、藝術、文學、生活美學與環境關懷，它們之間息息相關，交錯發展，藉著閱讀、傾聽、經驗交換、用心思索，形成大家堅持、信守的文化風格。由衷的感謝您不吝伸出的溝通與友誼的雙手，那是我們長期以來最大的支持與鼓勵，更是我們向前邁進的最大動力。

<div align="right">

華滋出版 總編輯

許汝紘

</div>

Contents

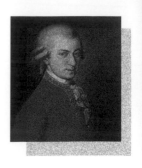

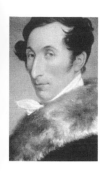

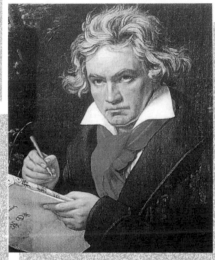

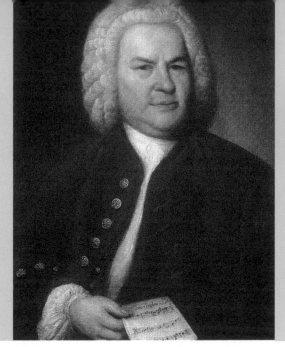

巴哈
Johann Sebastian Bach

1685 - 1750

 森林中的音樂世家

夜已經深了，家人都睡得很沈。這時候，小巴哈躡手躡腳地從房間裡溜到客廳，偷偷打開櫃子，拿出一疊大鍵琴樂譜來。這些樂譜的作者都是當時赫赫有名的大師，弗羅貝格、克爾、帕海貝爾……，小巴哈輕輕唸著他們的名字，眼睛都發亮了，接著他把樂譜拿到窗邊，藉著流洩進來的月光，一點一滴的抄錄著，月光光，照亮了在樂譜裡沈睡的音符，也照亮了這位未來「音樂之父」小小的心靈。

這一年是1694年，巴哈只有十歲，由於父母親相繼病故，年幼的他只好到奧德魯夫投靠在教堂當風琴師的哥哥。這段時間，哥哥親自教導他演奏管風琴與大鍵琴，並且讓他接受內容廣泛的學校教育外，也為他安排了一套樂曲的學習課程，酷愛音樂的小巴哈，對於哥哥交代的功課總是很快就能熟練，他希望能一窺大師堂奧，翻翻那些重量級的樂譜，不料卻三番兩次被哥哥厲聲拒絕。後來小巴哈實在克制不了自己旺盛的學習欲，便趁著夜闌人靜，一個人在月光下埋頭苦幹

熬夜抄譜，他時常因為過度投入在美妙的樂曲世界中而忘了時間，沒有察覺夜色已漸漸褪去，往往等到晨曦劃破天際，才萬般難捨地將樂譜放回去，而由於長時間睡眠不足，他的身體也日漸消瘦。

半年下來，他幾乎要將櫃子裡的樂譜都成功地拷貝出來了，不幸卻偏偏在這一刻被哥哥發現。盛怒的哥哥嚴厲的訓斥他學習音樂應該循序漸進，不該好高騖遠，更不該日夜顛倒、糟蹋自己的身體。說著，還順手將從小巴哈手裡搶下的樂譜，用力丟進正在燃燒的壁爐裡。小巴哈辛苦六個月的成果，就這樣一夕間化為烏有了。不過，時刻渴望著音樂的巴哈，也因此體會了哥哥的用意，更加虛心的學習，打下紮實而穩固的創作基礎。

當時，醉心於音樂的巴哈還參加了教會合唱團，在團裡擔任的是一個有趣的職務——童聲女高音。

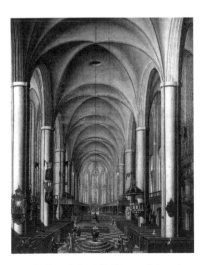

龍尼堡的聖米契爾教堂。巴哈十五歲時曾在此擔任童聲女高音。

音樂成為巴哈靈魂中不可或缺的元素，跟他的遺傳基因和生長環境關係至深。1685年，約翰・塞巴斯欽・巴哈在德國的埃森納赫出生，那是一個位在森林地帶、坐落於塞納河畔的小鎮，境內有一個叫作「華特堡」的古堡，古堡周圍經常徘徊著一些手執豎琴，不時仰頭向天、突然就唱起詩歌來的怪人。不過，這群其實就是流浪漢的怪人卻有個浪漫的稱號，即是聞名中世紀的「吟遊詩人」。吟遊詩人還經常在城堡內舉行歌唱比賽。另外，十六世紀的時候，城堡曾經發生過一件大事——有名的宗教改革者馬丁・路德，在華特堡內將《聖經》譯成德語。巴哈就在這種充滿虔誠信仰和浪漫生活情調的美好氛圍裡成長，日後也把他的一生奉獻給音樂和宗教。

巴哈的父親是一位小提琴手，母親則是市政委員之女，這對夫妻一共生下八個孩子，而巴哈是最小的那一個。巴哈的家族從十六世紀開始，到巴哈誕生，兩百年內共出了數十位音樂家，真是人才輩出！這個音樂世家向來頗負盛名，巴哈接任第一份管風琴師的工作時，就曾因家族之名而博得信任，當時巴哈只有十五歲，從來沒在正式場合演奏過，他的推薦人貝姆卻信心滿滿地對不怎麼放心的牧師說：「沒什麼好擔心的，他是巴哈家的人！」

巴哈的音樂啟蒙和初步訓練，的確是在家庭中完成的。直到十歲，父母撒手人寰，到哥哥家中居住為止，巴哈一直跟隨著父親學習演奏小提琴和大提琴，並向他的伯父學習他一生最熱愛且擅長的樂器——管風琴。

巴哈《C大調第一號序曲》扉頁。

✒ 從天而降的鯡魚頭

十歲起在教堂擔任「女高音」的小巴哈，用可愛稚嫩的純淨童音吟詠著讚美上帝的曲調，一直到十五歲。後來哥哥的孩子一個接一個出生，為了不使自己成為兄長的負擔，他便獨自到龍尼堡（Lueneburg）生活，並且在當地的聖米契爾教堂繼續唱童聲部的女高音。在那裡，人們極度喜愛他那優美清脆的嗓音。不料才過一陣子，他卻開始控制不住自己的聲音，說話唱歌的時候常常從一個八度音走到另一個八度音——可憐的巴哈遭遇了變聲期的衝擊，逼不得已放棄了女高音的工作，也陷入生命中的低潮期；離開合唱團一方面使他失去經濟的依靠，一方面也必須告別他衷心喜愛的音樂工作。

所幸這段時間非常短暫，過不久他就重拾了生命的歡樂。巧合之下，他接替了教堂管風琴師貝姆的職務，這是一個突然出現的契機，上帝的窗向醉心音樂的巴哈開啟，而藉由管風琴，巴哈開展出一段輝煌的音樂生命。

　　這段時間，全心練習管風琴演奏的巴哈，仍然沒有忘卻小時候在月光下抄譜的精神，為了聆聽管風琴大師蘭肯每年在漢堡的演奏會，曾經完成好幾次「徒步走完半個德國」的壯舉。蘭肯是貝姆的老師，由於貝姆曾經告訴巴哈，如果要成為偉大的管風琴師一定得聽聽蘭肯的演奏，巴哈把這句話謹記在心，等到蘭肯的「夜晚音樂會」將要舉行時，便帶著微薄的旅費出發了。

　　年輕的巴哈簡直是個健行高手，他一路省吃儉用走到北方的漢堡，晚上就睡在草堆和人家的屋簷下。這樣不辭辛勞果然非常值得，沿途優美的風景和不同城市所展現的音樂文明大大拓展了巴哈的眼界，尤其沐浴在蘭肯像光一樣璀璨輕盈的琴聲之下，他的心靈整個被帶領，見到了前所未見的音樂風景。

　　在巴哈當行腳旅人的時候，還發生過一件匪夷所思的趣事，某一次巴哈又在聽完蘭肯的音樂會後走回龍尼堡，大概是天氣太冷的關係，這回蘭肯的琴聲和他帶的旅費都沒辦法支撐他走到家，幾天幾夜之後，他已經又累又餓，就要走不動了，勉強再走一段路，前面終於出現了一個小城鎮，由於已經是傍晚時分，家家戶戶的窗子都透出淡淡的黃色燈光。這時巴哈突然靈機一動，想起小時候只要在大街小巷唱聖歌，就會有人賞餅乾或錢幣，所以他就餓著肚子開始唱起洪亮的讚美歌來。

　　唱了半天也沒人回應。正當他覺得白白花了力氣，失望地準備走開時，前面突然「砰」一聲掉下一個東西來。他撿起來一看，是個鯡魚頭——一個不能吃的鯡魚頭對飢腸轆轆的他根本沒有幫助！他生氣地想要扔掉，卻又發現裡面塞著一團白紙，打開白紙，居然掉出兩枚金幣來，微弱的燈光照在白紙上，隱隱約約可以看見兩排小字：「謝謝你的讚美歌，願神祝福你！」

欣喜若狂的巴哈抬起頭來看一看上面，每一戶的門窗都緊閉著，這個鯡魚頭到底是誰丟下來的呢？他相信一定是上帝聽到了他的讚美歌。

　　1705年的時候，巴哈已經完成高中學業兩年，並正式走入創作和演奏家生涯，到威瑪的安斯達特新教堂擔任管風琴師和合唱長了。那年十月，另一位知名的管風琴大師巴克斯泰烏德在盧比克開演奏會，很希望能聆聽大師琴聲的巴哈，又發揮他過人的毅力，徒步走了三百六十公里到那裡去。當時六十八歲的巴克斯泰烏德在聽過巴哈演奏後，也非常賞識這位腳力好、並且懂得他音樂的年輕人，會後巴克斯泰烏德不吝於指點巴哈，教導他更多豐富的音樂思想和彈奏技巧。心靈相通的兩人，從此成為亦師亦友的忘年之交。

　　不過，巴哈也因為過度熱衷於學習，常常在外地流連忘返而耽誤了教會的工作，又不願意做政府要求的劣質音樂，以致跟教會和市政當局的衝突越演越烈，終於在兩年後離開安斯達特。同年到穆爾豪森的教堂去任職，依然常常和教會發生不愉快，最後才在機緣巧合下又回到威瑪，受到領主的重用，連續當了九年的宮廷管風琴師，這段時期是巴哈的職業生涯綻放光彩的開始，人們稱之為「威瑪時代」。而進入威瑪時代的1707年，巴哈也完成了終生大事，與大他一歲的遠房堂姊瑪莉亞・芭芭拉・巴哈結婚，婚後經濟情況雖不寬裕，但妻子也是愛好音樂的巴哈家族成員，兩人心靈相通，幸福和樂。

🖋 熱情的威瑪時代

　　巴哈的職業生涯共分為三個階段——威瑪時代、科登時代和萊比錫時代，而這也正是巴哈創作歷程的三個分野。威瑪時代的巴哈正值青壯年，音樂風格充分洋溢著青春的熱情，絕大部分演奏效果華麗的管風琴曲，如《D大調前奏曲與賦格曲》、《A大調前奏曲與賦格曲》，都是在這時期完成或構想的。當時巴哈對韋瓦第及許多義大利歌劇家的作品十分著迷，藉由抄寫樂譜，他累積了不少創作的養分，也在自己的作品上做了許多新鮮的嘗試。

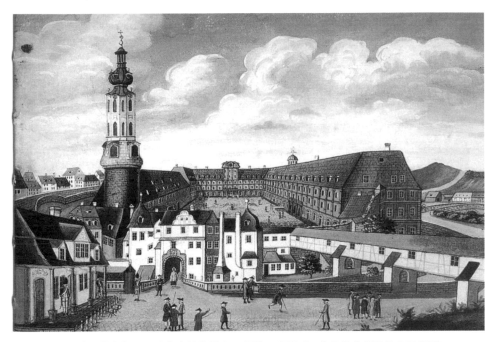

威瑪城堡。在威瑪的九年，巴哈家庭美滿穩定，經濟不虞匱乏，為日後的創作奠定了基礎。

首先是大膽的改編，巴哈喜歡將為弦樂器所寫的曲子擴大改寫成鍵盤樂器，或者兩者互換，例如，他曾把韋瓦第的三首協奏曲改寫成大鍵琴協奏曲，使大鍵琴曲顯得更加豐富。而他也借用其他音樂家的主題來創作賦格曲，所謂的賦格曲（Fugue），就是同一首曲子中有三條以上的旋律線在運作，就像多部合唱那樣，因此曲子聽起來奔放多變，是巴洛克音樂的代表，也最適合能同時發出各種器樂聲的管風琴演奏。巴哈的管風琴曲中最平易近人的《g小調賦格曲》，就是擷取義大利作曲家雷格連吉和科雷里的曲子元素來創作的，因此很類似優美的義大利風格。此外，巴

威瑪大公恩斯特肖像。
巴哈曾受他重用。

哈也採用其他曲式的長處來表現管風琴曲，例如，義大利的協奏曲是由快、慢、快三個樂章組成的，巴哈運用這個形式，譜寫成精采的《C大調觸技曲、慢板與賦格曲》，而在其他作品的個別樂章中，也有許多使用協奏曲原理的部分。

不僅受到義大利音樂的影響，威瑪時代的巴哈也很仰慕日耳曼的韓德爾及費雪等人，並且接觸了法國樂派的作品，這期間還發生過一段與法國音樂家有關的小插曲，有一次，巴哈應邀到德勒斯登與大他十六歲的法國名管風琴手馬香競演，馬香當時在巴黎宮廷任職，聲望頗高，所以這場王牌對王牌的挑戰未演先轟動，競演當天，滿場座無虛席，馬香卻一大早就落荒而逃，留下不知情的巴哈和觀眾在現場苦苦等候。最後這場競演會成了巴哈的獨奏會。

1717年，科登的親王延攬巴哈到宮廷擔任樂長，此時巴哈正與年邁的威瑪大公處於決裂狀態，於是想前往一試。沒想到才開口向大公辭職，兩旁就有侍衛衝上來，把他押進去軟禁。不過，鬧脾氣的大公，也因此催生了一部偉大的音樂教

科登城堡。在此的五年，可說是巴哈創作的高峰期。

育名作——《管風琴小曲集》，這部曲集裡共有四十五首聖詠曲，是自由被剝奪的巴哈為排解鬱悶而作的，巴哈還親筆在上面提了字，表示這本集子是特別給初學者練習腳鍵盤和發展聖詠曲用的，並且最下面署名：安哈爾特科登大公殿下的樂長：約翰‧塞巴斯倩‧巴哈著。

華麗的科登時代

巴哈《布蘭登堡協奏曲》親筆手稿。

後來巴哈到了隸屬喀爾文教派的科登，從此也進入了創作的高峰期。這段時間，巴哈開始轉向管弦樂與室內樂的創作，和樂器製作的指導。這是因為科登教堂的管風琴設備非常簡陋，加上親王本人又十分精通古大提琴和大鍵琴，所以巴哈也乘興做了許多這類的曲子。

在科登時代，巴哈陸續完成代表作《布蘭登堡協奏曲》、《管弦樂組曲》和名作《無伴奏大提琴組曲》、《無伴奏小提琴奏鳴曲和組曲》。其中《布蘭登堡協奏曲》是受科登親王在布蘭登堡的表兄路德維希公爵之託而作的，路德維希之所以會愛上巴哈的音樂，並邀請他作曲，是因為科登的親王為了紓解旅途疲憊，很喜歡帶著巴哈到處旅行、參加社交活動，這

科登領主利奧波德親王愛好音樂，自己也能演奏。

樣一來，也可以順便誇耀他那出色的樂團。這首曲子的樂器分配、樂章組成方式都很獨特，獨奏樂器繁多，演奏難度很高，可見路德維希的布蘭登堡樂團水準也是數一數二的。

而《無伴奏大提琴組曲》則是標準巴洛克組曲的代表，共包含六首形式簡單、樂段反覆短小、節奏明確，是感覺很輕快、生活化的組曲，其中以第五曲

「布雷舞曲」最常被單獨演奏。《無伴奏小提琴奏鳴曲和組曲》是巴哈在創作《無伴奏大提琴組曲》時的副產品，卻也是空前絕後的小提琴獨奏曲創作，主要是因為巴哈在這部曲子中大量使用和弦及對位法，使得演奏極其困難，幾乎不可能做到。對位法是賦格曲中常使用的技巧，也就是卡農，同一份樂譜從頭到尾演奏，或是倒過來演奏都可以，也可以一人從頭奏起，另一人從結尾開始演奏，營造參差的效果。要同樣一件樂器奏出一切和弦，並且同時照顧多條旋律線，巴哈這樣的手法，簡直是為難小提琴手！不過，

巴哈《平均律鋼琴曲集》第一卷第一首前奏曲開頭的手稿。

也因此大大提升了小提琴曲的藝術性，第四首最末章的「夏康舞曲」，神乎其技的巴哈就運用了巧思，讓無伴奏的小提琴，發出像管風琴那樣洪亮的聲響。

在科登的這段時間，巴哈的生命中連續發生了幾次陰錯陽差的事。首先是1719年，巴哈慎重考慮自己在歌劇界發展的可能性，並且特地到韓德爾的故鄉哈雷拜訪，希望能從他那兒獲得一些啟示，沒想到抵達後，卻發現韓德爾前一天剛剛離開，因為這樣的錯過，這兩位巴洛克音樂大師終生未曾會面。

巴哈錯過的還不只如此，就在隔年，發生了一件令人傷痛的憾事。那一年他和親王到卡爾巴斯德旅行，迎接他歸來的卻是妻子冰冷的遺體。年僅三十六歲的愛妻瑪莉亞‧芭芭拉，在巴哈旅行的期間突然得了急病，來不及與他見最後一面便去世了。傷心的巴哈望著七個幼小的孩子一籌莫展，於是全心投入自己熱愛的音樂中，企求精神上慰藉，也因為如此，巴哈完成了音樂教育史上的鉅著——《平均律鋼琴曲集》第一卷。所謂的平均律是指將八度音程等分為十二個半音的調律法，用這種方法，二十四調都可以加入升降記號，任意轉調。這部著作深入淺出，不僅適合初學者，也適合相當程度的熟練者。

1721年，巴哈與小他十六歲的女高音安娜結婚，八天後科登的親王也與其表妹結婚。由於親王夫人不愛音樂，巴哈無法忍受，所以決定離開科登，轉往萊比錫。

為宗教奉獻的萊比錫時代

三十八歲那年，巴哈正式來到萊比錫，在聖湯瑪斯教堂擔任合唱長兼所有學校的音樂監督。這個工作非常繁重，他除了必須教學、指揮合唱團外，還必須安排全市各教堂所要演奏的教會音樂。因為幾乎每個禮拜日和慶典日都必須演唱一首新的清唱劇，這些清唱劇的作曲工作便自然而然落到巴哈這位「總合唱長」身上。巴哈豐沛的創造力在此展露無遺，在萊比錫期間，巴哈每個星期振筆疾書、肆意揮灑的成疊樂譜，一定深受歡迎。

虔誠的巴哈向來認為自己的音樂天賦，都是上帝賦予的，因此致力於將最美的音樂奉獻給主。感情起伏劇烈、很貼近年輕人心靈的《約翰受難曲》和成熟完美、容易使成人受到感動的《馬太受難曲》，都是巴哈為教堂演奏而作的音樂。另外，我們聖誕節時常在大街小巷聽到的、教堂望彌撒時用的曲子，很多也都是巴哈創作的。

巴哈同時是一個即興樂曲大師，他的手指總是靈思無限，可以隨時彈奏出許多優美、奔放的曲子，就像厲害的爵士樂手隨時可以哼出曲調來那樣，而能夠即興地彈奏，也是賦格曲和對位法的優點。1747年，已屆退休年齡的巴哈和安娜去探望在腓特烈宮中當大鍵琴琴師的次子，受到正在吹長笛的腓特烈大帝邀請，即興為他彈奏了許多曲子，這些曲子最後集結成《奉獻樂》獻給腓特烈大帝。

巴哈在萊比錫時代完成了《平均律鋼琴曲集》的第二卷，並且開始撰寫他一生音樂思想的精華《賦格藝術》，然而，由於長期以來專心作曲、過度勞累，巴哈的健康逐漸出現了狀況。他的視力嚴重減退，心臟也發生問題，兩度手術後，雙眼不

幸失明。不過在完全失明前，巴哈依然靠著模糊的視力，一心一意為音樂奉獻，孜孜不倦的繼續創作《賦格藝術》。

另外，當時由於巴哈的視力每下愈況，萊比錫的市議會也開始考慮遴選他的接班人，德勒斯登的樂長哈賴聞訊跑來，沒想到卻被巴哈吼了回去：「我還活著！」

1750年七月間，在家人虔誠的祈禱下，奇蹟真的出現在巴哈身上，隨著竄進眼睛裡的一絲光線，他又重新看見了這個世界。不過這只是短暫的迴光反照而已，隨之而來的是高燒不退，與死神掙扎了十天之後，這位集巴洛克音樂之大成的音樂巨匠因為心臟病突發而猝逝。

巴哈的音樂是十七世紀音樂的匯流，他吸納各種音樂派別的長處，並且勇於突破，成就了華麗奔放又不失莊嚴有序的巴洛克音樂，也為隨後的古典時期開了一道門，貝多芬就曾經說：「巴哈不是小河，而是大海。」

藉著源源不斷的創作和學習，巴哈就如同賦格曲中同時運作的多條旋律線一樣，為音樂提供了一個豐富的視野。

1913年，《馬太受難曲》在巴黎演出時的佈景草圖。

✒ 無影手和飛毛腿

巴哈活著的時候，他的管風琴演奏家名聲大過於作曲家名聲。許多到教會及音樂會聆賞巴哈演奏管風琴的觀眾，除了想要感受動人心弦的樂音，也是為了一睹他無影手和飛毛腿的絕技而來的。

被視為教會音樂靈魂的管風琴，內部構造非常複雜，它的發聲系統是由一組一組的管子所組成的，一個管子只能發出一個音，不像笛子那樣，所有的音律都是從同一根管子裡發出來的。管子的數量從幾十根到上千根都有，而且大小、形狀、粗細，甚至材質都不一樣，當空氣穿過去，就會發出各種不同的聲音，不管是小號、雙簧管、長笛的聲音，都可以發得出來。每一根管子上都有栓塞，按下琴鍵就等於拔出栓塞，讓風箱裡的風吹到管子裡去。而管風琴的腳踏板也是用來發音的，每踏一下，就會發出一個比彈奏的音符還要低一點的音，因此踏板就如同一個小型的鍵盤，負責升降音的演奏。

描繪巴哈兩百歲誕辰紀念音樂會的版畫。

演奏家彈奏一個音，可以只用一根管子，也可以同時動用上百根，來決定要讓小提琴獨奏，或是讓長笛、大提琴和小號一起合奏，當所有的栓塞都被拔開時，可以想見現場氣氛一定非常壯闊。如此看來，管風琴師演奏時要同時扮演指揮家和好幾種器樂演奏家的角色，以一當百，非得有一定的敏捷性不可。巴洛克音樂中，華麗的「觸技曲」（toccata）最足以展現手腳演奏的高超技巧，這種題材的形式很自由，樂句通常連接著豐富的和聲和快速音群，巴哈年輕時就曾譜寫《d小調觸技與賦格曲》，這首曲子曲式奔放、情感起伏激烈，是一首充滿熱情與朝氣的名作。

巴哈也許因為喜歡徒步旅行，練就了難以匹敵的飛毛腿和無影手，只要光是想像他演奏時，手腳並用、動作輕盈快速地追趕著緊湊樂音那種刺激感，不由得就要站起來鼓掌了。

至於巴哈所創作的曲子，當他在世的時候，並沒有受到特別的重視，甚至連他自己也不怎麼在意。這是因為他的作品幾乎都是為教堂禮拜日所作的聖詠歌曲，當時的音樂家通常為因應某種特定的場合而作曲，這些曲子都是「隨用即丟」的，演奏過一次後，樂譜就被拿去包魚和麵包了，而巴哈的樂譜之所以能夠流傳下來，勤於為他抄寫樂譜的第二任妻子安娜功不可沒。

巴哈和他的兒子。

巴哈的曲子是在他死後才被翻出來重聽的，這都要歸功於擅於用手劃破寂靜的指揮家孟德爾頌，1829年他首先發現了巴哈《馬太受難曲》以及其他作品的珍貴價值，並且在柏林親自指揮演出此曲，使聽眾們重新認識這偉大的經典之作，感受到巴哈的卓越不朽。

✎ 創作量驚人的多產作曲家

人們總是喜歡開巴哈的玩笑，形容他是一個「多產」的作曲家。他在家庭生活中的產量的確也不亞於樂曲創作上的質量，在威瑪時代，除了管風琴曲的創作不斷面世外，他與第一任妻子瑪莉亞還聯手創作了七個孩子。與安娜結婚後，嬰兒也一個接一個出世，共生了十三個之多，巴哈驚人的創作力，實在不容小覷！日後他的子女，也多數踏上音樂之路，延續家族傳統，使得當時的人們提到巴哈家，就等於提到音樂家。

巴哈能盡情在音樂領域上發展，在背後支持他的兩位賢內助居功厥偉。幸運的巴哈兩段婚姻生活都很順遂美滿，家庭氣氛和樂，他的音樂就是從幸福溫暖而

又平實的生活裡出發的，因此充分領略了人的生活，充滿了生活感和時代感。

　　因為兩任妻子都是瞭解音樂、熱愛音樂的人，所以能與他心意相通，共同建立溫馨幸福的家庭。第一任妻子瑪莉亞也是巴哈家的人，擁有高度的音樂素養，性格又很賢淑、溫和。在巴哈被威瑪的大公聘用之前，這個家庭雖然被吃穿住的問題窮追不捨，但他們仍相伴相依，一起撐過了最困苦的時期。不過，也許正因為生活的操勞和經濟的壓力，1720年，年輕的瑪莉亞驟然而逝，為巴哈帶來相當沈痛的打擊。

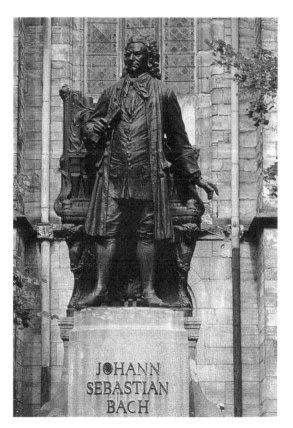

十九世紀末雕塑家瑟夫納所作的巴哈銅像。

　　所幸歌聲優美、性格也同樣溫柔的樂團女高音安娜適時出現在巴哈的生命中，安娜不僅有著美妙的嗓音，也精通許多弦樂器，並且經常為巴哈抄寫樂譜，巴哈許多傳世的作品，都是藉由安娜娟秀的字跡保存下來的。兩人年紀雖然相差十六歲之多，卻能靠著共同喜愛的音樂填補年齡的鴻溝，在她的支持和協助之下，巴哈在音樂事業上更加沒有後顧之憂。在巴哈晚年雙目失明的時候，安娜不僅悉心照料，更以自己甜美的聲音，撫慰著丈夫心靈上的傷痛。

　　巴哈的愛情和婚姻故事，雖然沒有高潮迭起，卻洋溢著平靜、穩實的幸福。

巴哈與他的時代

年代	生平事略	時代背景	藝術與文化
1685	3月21日，生於今日德國埃森納赫的音樂世家	英王詹姆士二世即位 法王路易十四取消南特詔書	韓德爾誕生 牛頓發現「萬有引力」
1693	在埃森納赫城拉丁語學校就讀，並擔任學校合唱團團員	英國海軍確立了海上稱霸的地位	次年，法國作家思想家伏爾泰誕生
1695	前一年，母病故，今年父親病故，巴哈依附兄長約翰·克里斯朵夫，學習管風琴與大鍵琴	次年，彼得一世獨攬俄羅斯王權	兩年後，義大利畫家卡那雷托、英國畫家威廉·霍加斯誕生
1700	前往龍尼堡，擔任聖米契爾教堂唱詩班童聲女高音。	俄國、瑞典爆發北方戰爭	前一年，法國劇作家尚·拉辛逝世
1703	前往威瑪，加入公爵的私人樂隊，8月接任安斯達特教堂管風琴師與合唱團指導，從此開始作曲創作的生涯	英葡簽訂「海休因條約」 俄羅斯遷都聖彼得堡	法國洛可可派畫家布歇出生 韋瓦第出版《三重奏奏鳴曲》 韓德爾至漢堡任歌劇院小提琴手
1707	前往穆爾豪森擔任聖布拉修斯教堂的管風琴師與瑪莉亞·芭芭拉結婚	英格蘭和蘇格蘭合併為大不列顛王國	義大利劇作家哥爾多尼出生
1708	在威瑪擔任管風琴師	瑞典與哥薩克聯盟進軍俄羅斯	勒尼亞爾：《遺產繼承人》

年代	生平事略	時代背景	藝術與文化
1777	擔任宮廷的樂隊指揮	西班牙占領撒丁島和西西里島	啟蒙運動領導者之一的法國科學家、作家達朗伯出生
1720	妻子瑪莉亞去世，與巴哈共育七子	義大利的薩丁尼亞王國建立	華鐸：《巴黎審判》、《傑爾桑店舖招牌》1720-1780，法國啟蒙運動
1721	與女高音歌手安娜·瑪格達蕾娜·魏肯結婚	俄國沙皇彼得一世受封為皇帝，俄國改稱俄羅斯帝國	法國畫家華鐸去世
1723	任職萊比錫，為聖湯瑪斯教堂的合唱長，並教授學生	1722-1723彼得大帝出征波斯	英國政治經濟學家亞當·斯密誕生
1727	發表《馬太受難曲》	次年，法國首相福勒里開始推行和平政策	牛頓去世 英國畫家根茲巴羅誕生
1747	前往柏林，被腓特烈大帝待為宮廷上賓，為其寫《奉獻樂》	次年，奧地利王位繼承戰爭結束	前一年，西班牙畫家哥雅誕生 孟德斯鳩：「論法的精神」
1750	兩度眼科手術後失明。7月28日，心臟病發，逝世於萊比錫	葡萄牙開始進行彭巴爾改革	十八世紀後至十九世紀初，新古典主義風行西歐，代表人物為大衛和安格爾

韓德爾
Georg Friedrich Handel
1685-1759

 ## 讓國王起立的「哈利路亞大合唱」

即使你不認識韓德爾，也絕對在聖誕節或萬聖節聽過莊嚴的「哈利路亞大合唱」，這首總是由萬人齊聲同唱、人人都能唱出一小段的曲子，正是韓德爾所譜寫的。

1741年8月22日，在韓德爾的書房裡，一枝鵝毛筆疾速在桌面上飛舞，不一會兒，一排排空白的五線譜就填滿了音符，新的稿紙一張接著一張，韓德爾胸中的樂曲，就這樣欲罷不能的流洩出來。

僕人端上來的食物逐漸涼了，韓德爾卻一口都沒吃，此時他正極度專注的為神劇《彌賽亞》譜曲，莊嚴的音符像長了翅膀一樣，大量的從他的胸中飛出來，使他情不自禁大寫特寫。一個鐘頭後，僕人上來收拾，發現托盤上的餐點原封不動，還看到一幕不可思議的景象——韓德爾已經擱下筆，伏在桌上無法克制的流著眼淚，口中還呼喊著：「我看到了天國和耶穌！」

事實上，此時他剛剛寫完著名的《彌賽亞》第二部「哈利路亞大合唱」，原來剛剛上帝的榮光曾經降臨過，難怪韓德爾要讓一萬人和他共同急切呼喚著「哈利路亞」了。透過那神聖莊嚴、虔誠的樂音，韓德爾澎湃的感性和堅貞的信仰，毫無保留的湧向聽眾的耳朵，曲中藏有的力量，不僅讓信奉基督的人得到深切的慰藉，也震撼著一般人的心靈。

　　1743年，《彌賽亞》全劇在倫敦柯芬園皇家劇院演出，當進行到「哈利路亞大合唱」這部分時，親臨會場聆聽演出的英王喬治二世，被磅礴的樂音感動，情不自禁的從座位上站了起來，而其他觀眾看到國王起立，也跟著肅立恭聽。從此之後，《彌賽亞》不管在何處上演，每逢唱到此段，觀眾都會從座位上站起來。

　　《彌賽亞》全曲共有三部五十三章，韓德爾的寫作速度卻出奇的快，三百五十四頁的總譜，他只花了二十四天就全部寫完了，而那雄偉莊嚴、扣人心弦的曲調，至今仍無人能及。藉由這部曲子，韓德爾攀升到創作的巔峰，也奠定了樂壇「神劇之父」的地位，當時韓德爾已經五十六歲了，曾經以歌劇作品名揚英倫的他，因為所推出的歌劇作品逐漸不再受市場的熱烈歡迎，所以決心放棄，轉而創作神劇，沒想到這樣無心插柳，卻讓他重建聲威，留下了不朽的名作。

韓德爾（右立者）與《彌賽亞》演出。

　　轟動一時的《彌賽亞》1742年在都柏林初演時，真是盛況空前、一票難求！主辦單位甚至呼籲當天準備與會的女士不要穿撐裙、紳士不要帶劍，好讓出多一點空間讓更多的觀眾來欣賞。

　　這部取材自《聖經》、讚頌上帝的作品，的確也充分發揮了神的愛，初演是韓德爾為響應愛爾蘭政府所發起的慈善募款而推出的，此後的每一次上演，更將演出所得全數奉獻給獄中囚犯、慈善醫院和痲瘋病院，前前後後共捐了數千英

鎊，解救了無數在飢饉和寒冷中遭受苦難的人們。而從韓德爾開始，樂壇開啟了慈善義演的風氣。

這位因為神劇創作而不朽的音樂名家韓德爾，並非是一位生前沒沒無聞，死後才受人景仰的音樂家，《彌賽亞》也不是他深受歡迎的唯一劇作，他是一位少年得志的音樂奇才。早在二十五歲那年，韓德爾就以歌劇《阿格麗碧娜》在義大利綻放異彩，之後更隨著音樂會的舉辦和新劇作的陸續推出，成為倫敦樂界的寵兒，一生叱吒英國樂壇。

韓德爾的音樂訓練是在義大利完成的，他大半的音樂創作生涯卻都在英國度過，英人對他愛戴有加，他的作品也深刻掌握住英國的民族精神，不過，他卻是一位道道地地的德國人。至於他為什麼會經常驛馬星動，一生不斷遠走他鄉？這一切都要從他十八歲時丟下法典和律師服，踏上音樂這條不歸路開始說起。

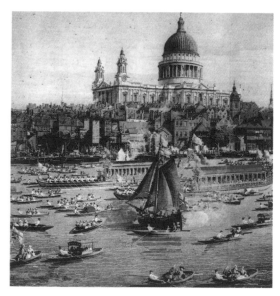

十八世紀的倫敦。

 落跑律師

1685年，就在管風琴大師巴哈出生前一個多月，德國的另一個小鎮哈雷，也誕生了一位未來的音樂巨匠，他就是喬治‧斐德列克‧韓德爾。不過，他擔任理髮師（只為貴族理髮）兼外科醫生的父親，顯然沒有先見之明，父親反對韓德爾學習任何樂器，一心只希望他成為律師，好躋身上流社會，得到較高的經濟和社會地位。

所以韓德爾剛開始學習樂器演

奏時，都是背著父親偷偷在閣樓上練的。年幼的他，不知道從哪裡弄來一台大鍵琴，每次一發現父親出門，就趕緊爬上樓，解放被禁錮已久的手指，一個人沈醉在音樂的世界中。天賦異稟加上這樣日積月累，到了八歲時，韓德爾的琴聲就已經非常優美純熟了，此時，也許正是上天的安排，這個即使遭到禁止，也要遵從自己心意的音樂天才，遇上了人生中的第一個知音。

　　有一次，父親帶著韓德爾拜訪薩克森宮廷，在那裡他無意中見到一架華麗的大鍵琴，忍不住技癢，便趁著四下無人，掀起琴蓋來彈奏。碰巧喜愛音樂的阿朵夫公爵經過，被小韓德爾美麗的琴聲深深吸引，而停下了腳步。當他發現這流暢的樂音竟是一個八歲小孩演奏出來的，更是大為驚嘆，直說這孩子身上藏著難得的天分，一定要好好挖掘出來，於是便強烈建議韓德爾的父親，讓韓德爾接受有系統的音樂教育，並且積極安排他到哈雷聖母教堂的管風琴手札豪身邊學習。有了公爵的賞識和幫助，小韓德爾不出三年就學會了風琴、小提琴和豎琴，而且還開始嘗試譜曲、創作。在這個時期，只有十多歲的他，已經寫出了一些教會用的清唱劇和給不同器樂彈奏的奏鳴曲。

哈雷大學。

　　然而父命難違，1702年，韓德爾不得不遵從父親的遺志，進入哈雷大學就讀法律課程。即使如此，韓德爾終究還是放不下音樂，於是他一邊上課，一邊在教會兼任管風琴師，但心中總掩不住失望和遺憾的感覺，幾經掙扎，他決心揮別僅就讀一年的法律課程，踏上音樂之路。但是當時德國的音樂活動，幾乎都是附屬在宮廷之下的，因此作品難免必須為貴族服務，為了追求更大的創作自由，離開哈雷大學的韓德爾，直奔全國唯一擁有非宮廷所屬歌劇院的城市——漢堡。在漢堡，幸運的韓德爾藉由朋友的推薦，在歌劇院的交響樂隊擔任第二小提琴手，過了三年，他又有機會在城市歌劇院，先後推出兩部作品：《阿蜜拉》和《尼祿》，然而觀眾的反應並不如預期，尤其《尼祿》幾乎是一敗塗地。不過，這樣

一來，也刺激了韓德爾想要進步的決心。他即刻動身前往歌劇的發源地義大利取經，發誓要吸收一切歌劇的精髓和技巧，在歌劇界捲土重來。

德國人的義大利朋友

1706年秋天，二十一歲的韓德爾踏上了義大利半島馬靴形的土地，在那裡，韓德爾的創作潛能獲得激發，並且開始嶄露頭角。

嚮往義大利的韓德爾最先抵達佛羅倫斯，而後為了拓展更豐富的音樂視野，他四處遊歷，拜訪大小城鎮。其中大部分的時間都停留在威尼斯與羅馬。

在水都威尼斯，韓德爾不僅將威尼斯樂派的長處和技巧納為己有，更結識了一位難得的良師益友。這位和韓德爾同年、同樣才華洋溢的年輕人就是多明尼哥‧史卡拉第，史卡拉第在歌劇界名聲很高，是第一位充分發揮歌劇中戲劇表現的作曲家。在當時很受歡迎這兩位年輕音樂家，還曾經在雙方都沒料想到的狀況下，打過一次讓觀眾難以忘懷的音樂擂台。

事情是這樣的，韓德爾在威尼斯初識史卡拉第之後，隨即出發前往羅馬，打算一有機會，就在當地推出自己的作品，沒想到時機不對，因為教皇才剛剛下令在羅馬城禁演歌劇。找不到機會的韓德爾正想離開，卻接到了奧特波尼樞機主教的邀請，希望他到府彈奏一曲。事實上，當時韓德爾在義大利雖然尚未成名，但是他的名字在教會和宮廷卻早就為人所熟知了，這是因為韓德爾曾在羅馬的喬丹尼教堂，舉行過一場風琴演奏會，那一次他才華盡露，不僅以高超的琴技博得讚賞，他為教會所創作的音樂，也帶給眾人耳目一新的感受。就在那次演出之後，宗教界和貴族們委託韓德爾作曲及演出的邀約便源源不絕。

準備在樞機主教家裡演出之後便離開羅馬的韓德爾，應邀來到府邸，卻意外的看到客廳裡坐著史卡拉第。眾人一見兩位才能不相上下的音樂家碰頭，立刻起

閣要他們比劃幾招，因此韓德爾和史卡拉第便在大家的安排之下，以大鍵琴為考題挑戰對方。

韓德爾的好友作曲家柯賴里。

史卡拉第首先上場，頂著一頭黑髮的他一臉微笑，快步走到大鍵琴前，一坐定立刻彈奏起來，隨著史卡拉第靈巧的手指和不停搖動著的上身，華麗燦爛的樂音像瀑布一樣灑落，任何困難的音階在他手裡都輕易迎刃而解，而當最後一個音符釋放出來之後，現場馬上響起如雷的掌聲。

就在室內還迴盪著眾人對史卡拉第的喝采聲時，個性比較嚴肅的韓德爾，面無表情地上場了。他緩緩坐到大鍵琴前，舉起雙手，沈思片刻後，才不慌不忙的按下琴鍵，演奏進行間，韓德爾依然神情木然、上半身文風不動，可是他那扣人心弦的音樂卻讓聽眾都屏息了。一曲終了，評審們都一臉為難的樣子，因為這兩個年輕音樂家實在是不分軒輊。由於難以取捨，最後樞機主教宣佈這場競賽兩人平手，並且提議改用另一種樂器再比一次。

於是所有人就到附近的聖勞倫佐教堂，準備聽他們用那裡的管風琴來演奏。第二回合的比試由韓德爾先開始，他依然先給觀眾一個大大的鞠躬，臉上沒有一絲笑容地走上台，從容不迫的彈起來。這次韓德爾使用剛剛演奏大鍵琴的主題，即興發展出一首驚人的賦格曲來。這首曲子裡面充滿困難的對位，既華麗又嚴謹，深深攞獲了聽眾的心。演奏結束，全場先是靜止兩秒，接著爆出瘋狂的掌聲和喝采，久久不能止息。

接著該史卡拉第上場了，雖然韓德爾的精采演出似乎為他帶來巨大的壓力，他仍舊不改笑容，溫和有禮地上台去。不過，這次他卻不準備彈奏，而把手伸向了韓德爾，當眾宣佈：「各位，獲勝的人是韓德爾！」

史卡拉第這句話也贏得激烈的掌聲,全場觀眾毫無異議,一致同意,而這兩位音樂家的友情也變得更加深厚,此後,韓德爾經常和作曲風格前衛的史卡拉第相互切磋,受他的影響至深。

另外,韓德爾在羅馬期間還與另一位功力深厚的前輩音樂家熟識,那是1657年出生的義大利作曲家柯賴里,柯賴里也是羅馬的首席小提琴手,他在室內奏鳴曲和大協奏曲方面的創作手法非常獨特,不僅深刻影響了韓德爾的器樂曲作曲風格,就連巴哈的奏鳴曲和管弦樂團協奏曲,都是從中脫胎換骨而來的。

1707年,剛剛在義大利出道的韓德爾接受魯斯波利侯爵的委託,創作出聖樂《復活》,首次發表時還特別請柯賴里來助陣,而韓德爾日後所作的曲子裡,也可以發現師承柯賴里的痕跡。

韓德爾到義大利的時候,雖然正值教會音樂盛行,他所熱愛歌劇的演出活動受宗教界壓抑,但是因為與史卡拉第和柯賴里的交流,他依然習得了許多與歌劇相關的知識和創作技巧,更深刻地認識了歌劇藝術。

歌劇在羅馬遭封殺的1706年間,幸運的韓德爾還是在義大利的其他城市先後推出了歌劇《羅德利果》和《阿格麗碧娜》,其中在威尼斯連演一星期的《阿格麗碧娜》大受歡迎,演出結束,觀眾歡呼聲不斷,連韓德爾都出來謝了八次幕。而韓德爾在義大利的出道作《羅德利果》,則意外為他帶來了一段被女人追求的小插曲。

熱情的羅德利果和小說式的悲戀

當時《羅德利果》的女主角是一位貌美又極富音樂資質的女歌手,她的名字叫作維多莉亞。維多莉亞只有十七歲,洋溢著那個年紀獨有的青春與熱情,當她聽過韓德爾的音樂作品之後,便對這個音樂才子深深傾心。維多莉亞大膽對韓德爾表示愛意,並且一路從佛羅倫斯到威尼斯追著他,想不到韓德爾卻避之唯恐不

及，狠心拒絕了這位妙齡女子。

　　和熱愛家庭生活的巴哈很不一樣，韓德爾終生未娶，一輩子獨身，而在義大利發生的「維多莉亞事件」也是他傳出的第一樁緋聞。感受力強、創作力豐沛，愛情生活卻很平淡的韓德爾，為什麼能抗拒這位歌聲優美、魅力十足的女歌手呢？據說是因為熱情奔放的維多莉亞雖然美麗，但動作卻很粗魯、個性大膽又無禮，讓他實在不敢恭維而退避三舍，就這樣，義大利多了一個為愛傷心的女歌手。

　　令韓德爾心動的女性終究不在義大利，他畢生第一次為女性奉獻愛情，是在大不列顛帝國。1710年，逐漸走紅義大利的韓德爾決定回德國發展，然而，才剛回到漢諾威宮廷工作不到一年，馬上就覺得沈悶、無聊，所幸合約中包含了讓韓德爾到英國訪問　年的協定。

　　當時英國的首都倫敦是個印刷傳播業盛行、人文薈萃且充滿機會的城市，比起歐洲其他的大城市，倫敦為音樂家提供了更多的創作空間。首先，倫敦樂界不受宮廷或教會掌控，樂壇中也缺乏領導主流的音樂家，而英國的富有民眾對於音樂活動參與和投入的程度又相當高，任何有才華的人只要憑本事，都有機會出頭。因此，倫敦也就匯集了許許多多從世界各國來的音樂家，彼此互相激盪，更加豐富了這個城市的文化內涵。年輕的韓德爾對這個迷人的城市也非常嚮往，等到1711年，約定訪英的時間一到，便迫不及待直奔倫敦。那裡果然是韓德爾的樂土，這位突起的德國新秀，很快就入主英倫樂壇，日後更將半生的歲月和創作才華，都留給了這塊土地。

　　終其一生，感情世界幾乎都未曾起波瀾的韓德爾，最初也是最後的戀情，就發生在不斷召喚著他的英國。韓德爾剛到英國，就受人之託，收了兩個富家千金當學生，不久後，便和其中一位墜入愛河。年輕可愛的富家小姐和才氣縱橫的音樂家相戀，原本應該有美好結局的，不料這位小姐的母親卻和韓德爾的父親一樣，認為音樂家是低賤的行業，甚至還曾經嚴厲地批評「百無一用是音樂家」。

因為女方母親的阻撓，才剛剛萌發的愛情幼苗，也就被扼殺了。然而，這段戀曲之所以會告終，一開始雖是命運弄人，後來卻也和韓德爾倔強的性格有關。當女方的母親過世，反對這對戀人婚事的人已經不在了，她的父親便建議韓德爾和女兒重續前緣，沒想到自尊心很強的韓德爾卻堅決不願接受，導致這位純情的小姐，終身未再戀愛結婚，到頭來像小說中失意的女主角一樣抑鬱而終。

風靡英倫的野獸派戲劇泰斗

而同樣一輩子未婚的韓德爾，卻比女主角幸運得多，這是因為他雖然無法譜成人生中唯一一首戀曲，但畢竟擁有音樂創作這個重大的精神寄託。

韓德爾不曾擁有孩子，但他孕育的精采作品卻不可勝數，其中除了年輕時代傾力創作的四十多部歌劇，以及晚年投入心力的神劇之外，還寫了許多膾炙人口的大鍵琴組曲、風琴協奏曲和管弦樂曲，而這些作品絕大部分都是在他的第二祖國——英國完成的。之所以如此，是因為他從二十多歲起，就旅居英國，樂不思蜀，到了四十二歲時更歸化為英國籍，成為真正的英國公民，在這個他所熱愛的國家終老。

1711年，韓德爾首次訪英，英國女王安娜很賞識他的才華，特別破例任命身為外國人的他為王室作曲家。當時韓德爾還在為德國的漢諾威宮廷工作，訪英的假期一結束，就不得不回國去。第二年，女王又發出邀請函，請他到倫敦來，嚮往那座城市的韓德爾也不惜向漢諾威選侯請假，二度奔往英國。那裡的確是韓德爾的夢土，這次訪英，韓德爾推出了多部自己創作的歌劇，逐漸在當地聞名，並且寫了一系列的生日快樂頌，為安娜女王的誕辰祝賀，這些曲子果然很討女王歡心，女王一高興之下，下令賜給他高達兩百鎊的年俸，如此一來，韓德爾不僅完成父親的初衷——躍身為上流階層，美麗又讓他名利雙收的倫敦，也將他黏得更牢，讓他從此再也不想回德國去。

直到請假的時間結束，韓德爾依然遲遲不離開英國，等不到樂師的漢諾威選侯生氣地發出好幾次返國令，他也都大膽地棄之不顧，不但擺明了不肯回國，還自顧自地在英國展開他的歌劇大業。

不久後，韓德爾在倫敦開了一家歌劇院，陸陸續續製作、上演了四十二部歌劇，每一部都是巴洛克式歌劇的代表作，其中以用凱撒在埃及的英雄事蹟為創作背景的民族史詩劇《朱利亞斯·凱撒》、大量使用法式芭蕾歌劇場面的《阿琪娜》與韓德爾劇作中唯一帶有喜劇意味的諧劇《塞爾西》最為知名。

將柔美的義大利歌劇引進英國的韓德爾，由於性格裡帶著剛硬、嚴肅的德國人特質，因此他的歌劇優美卻不柔弱，是風格獨具的新音樂，這正是渴望打破傳統的英國中產階級所需要的，所以很快就成為主流，韓德爾也因此名揚英倫。

不過，韓德爾直率的個性和強硬的作風，也跟著聲名遠播，他可是一位被封為具有「野獸性格」的音樂家。歌劇《阿琪娜》中，韓德爾創造出一位妖豔的魔女阿琪娜，在上演前第一次排練的時候，擔任女主角的歌者不肯配合角色需要做

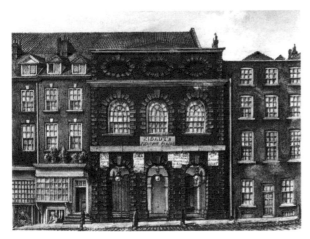

韓德爾時代的倫敦王后歌劇院。

出醜陋表情、用魔鬼般的可怕嘶吼聲來演唱，劇務人員好說歹說，都無法勸服她犧牲形象。韓德爾知道之後非常生氣，一個箭步走上舞台，攔腰抱起女主角，打開窗子，作勢要把她丟到窗外去，女歌者嚇得尖叫流淚，韓德爾卻視而不見，還大聲吼道：「妳破壞整個演出，才是真正的魔鬼！」後來，女歌者當然毫髮無傷，在室內安全著地，並且願意好好地站在舞台上演唱了。

1720年是野獸派音樂家韓德爾的野蠻特質備受考驗的一年。當時義大利知名歌劇家波農奇尼也來到倫敦求發展，隨之與當時活躍於英倫戲劇圈的韓德爾展開一場無止境的競爭，這場音樂上的競爭後來轉變成兩方人馬的情緒性惡鬥，德國人韓德爾的作品在樂界獨領風騷，本來就容易遭到本地音樂家的嫉妒，加上他行事強硬，更是得罪不少人。到後來，兩人不僅是在音樂創作上互別苗頭，彼此仇視的情緒也越演越烈。

　　意想不到的是，幾年後，這場競爭出現了極其戲劇化的結局——韓德爾和波農奇尼雙雙落敗了。打敗他們的是突然崛起的「乞丐歌劇」，乞丐歌劇是一種用英語演唱的音樂喜劇，由當地音樂家和喜劇作家合力製作推出，內容輕鬆幽默，不時帶有濃厚的政治諷刺意味，有了這類型票價低廉、更符合大眾生活型態的戲劇出現，韓德爾和波農奇尼用義大利文演唱、票價昂貴，幾乎是為上流階級服務的嚴肅歌劇便受到市場冷落，一落千丈。

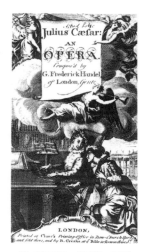

《朱利亞斯·凱撒》樂譜扉頁。

　　不過也因此，韓德爾決意放棄歌劇轉向神劇創作，這才真正奠定了自己在音樂史上不容動搖的地位。從1738年起到他與世長辭的1759年，約莫二十年間，韓德爾就寫出了二十三部神劇，他的神劇貼近人心，題材雖是出自於宗教和神的事蹟，卻處處閃爍著人性的光彩，當中令人震撼的《彌賽亞》，與海頓《創世紀》、孟德爾頌《伊利亞》並稱世界三大神劇；而另一齣鉅作《馬卡布斯的猶大》則用音樂述說了大英民族的歷史，可說是一部音樂民族編年史。

✒ 遇見快樂的鐵匠

　　除了戲劇方面的亮眼成績，韓德爾為大鍵琴和弦樂器作的曲也相當風靡，他本身和巴哈一樣，很會彈奏管風琴，而他的器樂曲主題明確，曲調穩重、豐富，

也和巴哈華麗的複音樂曲一樣，被視為巴洛克音樂的代表。一首曲子一個故事，韓德爾的樂曲創作和演出時，也寫下了不少有趣的故事。

這件事發生在韓德爾第二次到英國去的時候，一個夏日午後，韓德爾在路上散步，突然一陣大雨傾盆而下，他急急忙忙到人家的屋簷下避雨，如豆的雨點打在屋頂上，發出滴滴答答的聲響，然而，此時卻還有另一個規律的節奏在應和著，時快時慢，又清脆又沈重，韓德爾抬頭尋找聲音的來源，發現對面房子裡，有三個鐵匠正在認真的工作著，他們動作敏捷有韻律、神情愉快，嘴裡還哼著不知名的小調。

看到這一幕，韓德爾大受感動，馬上在心中即興譜出一首曲子來，然後趁著雨勢漸歇，連忙奔回家想將它寫下來，一進家門，連溼掉的外衣都來不及脫，就坐到書桌前振筆疾書了。這首曲子就是每個鋼琴初學者都會學到的《快樂的鐵匠》，它是韓德爾在1720年發表的《大鍵琴組曲》中的第五首，是一首變奏曲。

有人曾說這段故事是一個喜歡彈鋼琴的英國出版商貝斯杜撰出來的，據說貝斯因為格外喜歡這首愉快的主題變奏，因此靈機一動，特別替它加上「快樂的鐵匠」這個標題。但事實上，傳說中韓德爾散步路線那一帶，還真有一間鐵匠舖。韓德爾過世約一百多年後，倫敦《泰晤士報》刊載了這一則趣味性十足的軼事，有許多樂迷還湊錢訂製了一個銅牌，大老遠跑到那家鐵匠舖，煞有介事地懸掛在店門口。

✒ 組曲之王

在英國期間，韓德爾也完成許多壯麗的管弦樂組曲，堪稱巴洛克時代的組曲之王。他的作品中被稱為姊妹作的《水上組曲》和《皇家煙火》，一部作於青年時期，另一部則在邁入老年階段時寫就，風格卻相當類似，向來最膾炙人口。關於這兩部優美的組曲，也有和音樂本身一樣餘韻不止的故事。

話說第二度到英國去的韓德爾，由於備受安娜女王寵愛，得到比漢諾威宮廷還要優沃的年俸，從此連正式的辭呈都未提出，便捨棄德國宮廷樂師的職位，在英國過著逍遙的生活。可惜好景不常，女王在1714年駕崩了，王室為了防止有人篡位，決定從女王的近親中遴選繼承者，無巧不巧，新出爐的國王竟是韓德爾曾經得罪過的僱主——漢諾威選侯。

描繪《皇家煙火》場景的畫作。

新國王登基那一天，王室特別在泰晤士河舉辦了一個別開生面的水上宴會，與民眾同樂，現場一艘艘美麗的遊艇停泊在河面上，周圍持續響著歡慶的音樂聲，場面非常壯觀。當大家都沈浸在歡欣鼓舞的氣氛裡時，離國王乘坐的遊艇最近的一艘船中，突然樂聲大作，響起一首風格新穎的曲子來，那音樂是如此壯闊，又如此優雅，深深攫住了眾人的注意力，使得一旁的音樂都成了靡靡之音，連國王都屏息聆聽，讚嘆不已。當演奏完畢，國王問起作曲家是誰，一旁馬上有人說：「陛下，是韓德爾，他因為曾經冒犯您，所以無顏見您，現在特地譜了曲子來向您請罪。」也許是因為這部樂曲的魅力，來自漢諾威的新國王，從此與韓德爾前嫌盡釋，寬宏大量的原諒了他，在日後對他仍然相當寵愛，甚至還賜給他比安娜女王時代多一倍的年俸。看來韓德爾大概是有史以來最高薪的宮廷樂師。

這部在泰晤士河上，由多達五十人的大樂團一起演奏出來的組曲，就是有名的《水上組曲》。另一部組曲《皇家煙火》的音樂，則和曲名一樣絢爛美麗，不過演出當時，卻差點釀成大火災。1748年，英法苦戰八年的奧地利王位爭奪戰終於結束，兩國和解，動亂的歐洲再度恢復和平。為了慶祝這個深具意義的事件，隔年秋天，英王決定在倫敦「綠園」舉辦一個盛大的煙火大會。這麼絢麗的場景當然不能沒有音樂，而樂團總指揮的職務，自然非首席宮廷樂師韓德爾莫屬。面對如此大的場面，韓德爾也氣魄十足的組了一支一百人的樂團，以雄壯的軍樂器

為主軸，為不斷燃放升空爆炸的煙火助勢。

當晚，隨著一百零一發禮炮鳴響，夜空裡一片燦爛的火樹銀花，而《皇家煙火》悠揚的樂音也在空中飄揚，極其壯觀。突然間，台下卻騷動起來，驚慌的尖叫聲此起彼落，而觀眾開始四處逃竄，原來是有一枚施放不當的煙火，竟落到附近民宅的屋頂上，而讓房子燒起來了。不過，在一團混亂之中，韓德爾所帶領的百人樂團，似乎並未發現觀眾正在沒命地奔逃，依然從容不迫地將整首美妙的曲子如實演奏完畢。

此時韓德爾已屆六十三歲高齡，因為逐步失去視力和體力，漸漸無力握筆，而這絢爛的《皇家煙火》，正為他璀璨的作曲生涯，畫下了完美的句點。

永遠的音樂哲人

從年少時代開始就孜孜矻矻作曲的韓德爾，由於用眼過度，晚年罹患了嚴重的白內障，和同樣在人生最後階段失明的巴哈一樣，他接受當時首屈一指的眼科醫生泰勒的手術，結果卻失敗了。

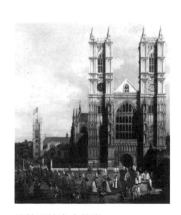

倫敦西敏寺大教堂。

1759年4月，倫敦皇家劇院的舞台上，再度站著七十三歲高齡、雙目失明的韓德爾，從十年前開始，神劇《彌賽亞》每年一度的義演，都是由韓德爾親自指揮、主持的。然而這一次，身體衰弱的韓德爾由於太過疲累，撐不住整場演出，而昏倒在指揮席上，八天後，這位以音樂橫跨國界的大師，便與世長辭了。瘋狂熱愛他音樂的英國民眾，將他的遺體葬在西敏寺大教堂地下墓室的哲人祠，葬在此地，代表著韓德爾享有英國最高榮譽，同時也透露出英人對他的無限推崇和追思。

韓德爾與他的時代

年代	生平事略	時代背景	藝術與文化
1685	2月23日，誕生於德國薩克森州哈雷，父親是外科醫生兼理髮師	英王詹姆士二世即位法王路易十四廢止南特詔書，人民喪失信仰自由	巴哈誕生牛頓發現「萬有引力」
1693	師從哈雷聖母教堂管風琴手札豪。	前一年，英國海軍在霍根角大敗法國海軍，確立了稱霸的地位	巴哈在拉丁語學校就讀次年，法國作家、思想家伏爾泰誕生
1702	入哈雷大學攻讀法律，並擔任當地克爾汶大教堂的風琴師	前一年，腓特烈一世自封為第一任普魯士國王英國安娜女王繼位	瑞士畫家尚·葉提恩列塔誕生威尼斯風俗畫家隆基誕生
1703	前往漢堡，在歌劇院任職小提琴手與馬第頌決鬥，倖免於死	英葡簽訂「海休因條約」俄羅斯遷都聖彼得堡	法國洛可可派畫家布歇出生韋瓦第出版《三重奏奏鳴曲》
1704	完成第一部歌劇《阿蜜拉》	英國取得直布羅陀	英國哲學家約翰·洛克逝世
1706	到義大利旅行，認識多位著名音樂家而獲益良多	西班牙王位繼承戰爭中，法國與反法聯軍發生米勒之戰，法國戰敗	富蘭克林誕生
1709	在威尼斯發表歌劇《阿格麗碧娜》	德軍在馬爾普拉凱戰役中失敗	巴哈：《d小調觸技與賦格曲》
1710	就任漢諾威宮廷樂團指揮訪問英國	第三次俄土戰爭爆發	凡爾賽宮興建完成
1712	二次訪英，獲得更大成就決定定居倫敦，致力於歌劇創作及演出	英、荷、法在荷蘭烏特勒支展開和議	法國文學家盧梭誕生威尼斯畫家法蘭西斯科·加爾第誕生
1715	歌劇《阿瑪地基》在王后歌劇院上演	法王路易十五繼位德國喬治一世在英國即位，開始漢諾威王朝	勒薩日：《桑第利亞納的吉爾·布拉斯的故事》

年代	生平事略	時代背景	藝術與文化
1717	在艾德格維爾的堪農斯宮擔任卡納馮伯爵的駐團作曲家	奧地利人佔領貝爾格勒	啟蒙運動領導者之一的法國科學家、作家達朗伯出生
1719	創辦皇家音樂協會，上演義大利式歌劇	英國宣佈愛爾蘭王國為不可分割的一部分	狄福：《魯賓遜漂流記》隆基：《以撒的犧牲》
1720	出版大鍵琴組曲第一卷，著名的《快樂的鐵匠》為其中第五首	義大利的薩丁尼亞王國建立	華鐸：《巴黎審判》
1726	取得英國國籍	紅衣主教福勒里就任法國首相	斯威原弗特：《格列佛遊記》牛頓逝世
1734	轉至柯芬園皇家劇院工作	輝格黨領袖沃波爾·羅伯特出任英國首相	次年，勒薩日：《吉爾·布拉斯·德·山悌良那傳》全部發表完畢
1737	因新型歌劇受到批評而引發中風，曾返回德國療養，癒後回到倫敦，轉向神劇創作	次年，俄、德、法諸國於維也納締結合約	馬里沃：《假機密》
1741	最後一部歌劇上演前往都柏林接洽《彌賽亞》上演事宜	奧地利德蕾莎女皇加冕為匈牙利女王	盧梭定居巴黎韋瓦第逝世
1743	神劇《彌賽亞》在倫敦上演，英王喬治二世大受感動	法王路易十五親政奧地利德蕾莎女皇加冕為波希米亞女王	德托雷斯·比利亞洛埃：《道德的夢想》
1751	手術失敗，雙目失明	前一年，英禁止殖民地製品輸入	伏爾泰：《路易十四時代》隆基：《犀牛的表演》霍加斯：《四個殘酷的舞台》
1759	4月14日與世長辭，遺體葬於倫敦西敏寺大教堂	法國艦隊在基伯龍灣失利英軍攻佔魁北克城	伏爾泰：《老實人》次年，狂飆運動誕生

海頓
Franz
Joseph
Haydn

1732-1809

親愛的海頓爸爸

在西方音樂史上，有一位人人暱稱「爸爸」的人物，他有著樂觀開朗的性格，喜歡在生活中開一些小玩笑，他認為音樂是「拿來享受的」，所以他的音樂往往充滿著喜樂光明，令人如沐春風。在音樂史上，他佔有舉足輕重的地位，因為他確立了交響曲與弦樂四重奏的標準結構（這使得他有「交響曲之父」的美名），這位既親切又偉大的人物，就是受人崇敬的「海頓爸爸」！

1732年3月31日，海頓誕生於奧地利邊境的一座小村落，他的父親是一名製造車輪的師父，母親是位廚師。海頓家共有十二個孩子，他排行老二。小時候因為家裡人口眾多，所以經濟並不寬裕，但是因為海頓的父親非常喜歡音樂，特別是歡樂的民俗樂曲，所以家裡常常洋溢著音樂與歡笑聲，海頓在五歲時已能演唱許多當時的流行歌曲，也因此，親戚朋友都發現了他過人的音樂天賦。

六歲時，海頓的親戚法朗克來訪，他是海因堡（Hainburg）一所學校的校

長，同時也是一位教堂的管風琴師。法朗克很快的就發現了海頓對音樂的興趣與天賦，因此和他的父母商量過後，決定讓小海頓正式入學學習音樂。海頓在海因堡學習基本的音樂知識與樂器演奏，這裡的教育十分嚴格，但這樣扎實的基礎教育卻也為他奠定良好的根基。海頓爾後一直沒有忘記這段艱苦的日子，並始終對法朗克懷著感激之情。

海頓天生有著一副優美的歌喉，他在八歲時即獲選前往維也納，成為聖史蒂芬大教堂兒童唱詩班的成員。這次的機會是他音樂教育的轉捩點，上進的海頓在維也納也十分爭氣，他跟隨老師學習歌曲演唱、演奏小提琴與大鍵琴，特別在童音高音部分表現得十分優異，是一個資質聰穎又用功的學生。

1749年，已進入變聲期的海頓被教堂開除了，沒沒無名的海頓在維也納過著十分潦倒的生活，當時他只能靠著替一些宴會場合作曲來過日子，但在貧困的環境中，海頓仍不忘對音樂的熱愛，總是勤於汲取更多的作曲技巧，努力不懈的繼續嘗試創作。

聖史蒂芬大教堂。

🖋 在穩定中成長

還好機會總是眷顧努力的人，有一次海頓偶然認識了有名的宮廷詩人梅塔斯塔奇奧（Pietro Metastasio），透過他的引薦，海頓結識了義大利作曲家安東尼奧·波波拉（Nicola Antonio Porpora），海頓後來成為波波拉的伴奏兼助理，不但在他這兒學到許多作曲技巧，還跟隨著他出入貴族社交圈，認識了許多上流社會人士，慢慢打響了自己的知名度。

這段期間海頓一直盡心於室內樂的創作，有一回海頓接受芬伯格（Karl

Joseph von Furnberg）男爵的邀請，來到他的鄉村別墅參加演奏，並為伯爵譜寫了最早的弦樂四重奏。海頓的作品得到熱烈迴響，伯爵決定把海頓推薦給熱愛音樂的毛爾進（Fer-dinand Maxmilian Franz von Morzin）伯爵，於是海頓順利的找到第一份有固定薪水的工作，擔任伯爵家中管弦樂團的指揮。

義大利作曲家波波拉。

但這份工作只維持了兩年，後來毛爾進伯爵因為經濟困難而解散了樂團，海頓也面臨捲舖蓋的命運，還好當時艾斯塔哈基（Paul Anton Esterhazy）公爵早已耳聞海頓的才華，一聽說海頓遭解僱，馬上延攬他成為自己樂團的副團長。這段機遇為海頓開啟了更寬廣的音樂之路，由於艾斯塔哈基家族是十分富有又熱愛音樂的貴族，因而海頓的音樂才華在此獲得了充分的發揮。說穿了，海頓在艾斯塔哈基城堡的職務其實是「高級僕人」，負責提供主人對於音樂的需求，領導宮中的樂團並打點一切音樂事宜，但是他擁有專屬的女傭，還有優渥的薪水，這可是個人人羨慕的職務。

海頓為這個家族總共服務了三十年，期間從副團長晉升為團長，掌理整個樂團大大小小的雜務，他在這段期間盡情的實驗各種音樂形式，寫了許多室內樂作品，名聲漸漸的傳播開來。後來艾斯塔哈基公爵病逝，由他的弟弟尼可勞斯繼位，這位尼可勞斯也喜愛藝文活動，還斥資興建了一座豪華宮殿與歌劇院，擔任團長的海頓於是得更辛勤的為雇主創作更多音樂，還好他與雇主之間相處得很融洽，對於樂團的工作也遊刃有餘。海頓十分喜愛這樣的工作與生活，整個樂團的團員也十分信賴海頓的領導與處理事情的能力，他就像家庭裡的大家長一樣，帶領著團員練習、演出，而團員們喜歡公正廉明又親切的海頓，所以都暱稱他為「海頓爸爸」。

1790年，尼可勞斯公爵逝世時，海頓已經五十八歲了，他決定離開艾斯塔哈基的皇宮，並回到維也納居住。當時的海頓其實已是一位聲望高重的音樂家，他接到許多國家的邀約，最後決定遠赴倫敦訪問，他在倫敦受到民眾熱烈的歡迎，並創作出有名的十二首《沙羅蒙交響曲》。

維也納艾斯塔哈基公爵宅邸。

埃森城的艾斯塔哈基王府舊址。

悍妻獅吼

　　海頓在事業穩定下來之後，開始思考自己的終身大事，無奈他長得其貌不揚，瘦小的身材、長長的鷹鉤鼻，再加上滿臉的天花疤痕，這樣的容貌實在很難吸引女孩的注意。還好海頓優雅的氣質與溫和的態度為他彌補了長相的缺陷，他還是有一些機會與女孩子交往。他的初戀對象是一位理髮師的二女兒，這個女孩是他的學生，但是當海頓鼓起勇氣向她表白，她卻表示寧可當修女也不願嫁給他。失望的海頓成天悶悶不樂，理髮師只好安慰他：「年輕人別難過，你要不要試著和我的大女兒作朋友呢？」海頓於是開始和瑪莉亞‧安娜交往，並在1760年結婚了。姑且不論這對新人是否有深厚的感情基礎，但他們在婚後實在相處得不是很好，瑪莉亞是個粗魯的大嗓門，常常對海頓又吼又叫，一點也沒有溫柔的樣

子。非但如此，瑪莉亞根本不懂得欣賞音樂，她還曾把海頓的樂譜當成髮捲，或是將原稿拿來當點心盒的襯墊。

可憐的海頓在家裡常受到辱罵，他常常向朋友述說自己的不幸，這個妻子從來沒有給他好臉色看過，更沒有為他生下一男半女。海頓多麼渴望有一個溫馨幸福的家庭，身旁圍繞著幾個孩子，在晚餐後他可以為妻小彈彈音樂說說笑話，但這個願望始終是一個遙不可及的夢想。失望的海頓於是將自己投入作曲的世界中，希望藉此得到心靈的撫慰。

1791年海頓前往倫敦發展，他在海外與德國音樂家約翰・莎米耶爾・修雷塔的遺孀發生戀情，當時修雷塔夫人和海頓也是基於師生關係而慢慢發展出戀情的。修雷塔夫人曾寫了許多封表達愛慕的信給海頓，而海頓非但將這些情書視為珍寶，還曾一字不漏的把信重抄一遍。修雷塔夫人對海頓推崇備至，她愛海頓的紳士風範，也喜歡海頓創作出的音樂，她聆賞了海頓在英國的每一場音樂會，並且毫不吝嗇的表達她對這些音樂的喜愛。兩人如此親密的感情滋潤了海頓的心靈，海頓曾向朋友表示，若非他已有妻室，他一定會和這位他深愛的女士結婚的。海頓在倫敦寫了許多動人的交響曲，或許正和這一段美麗的際遇相關吧！

而海頓家裡的那位悍妻呢？海頓後來實在受不了她的兇惡霸道，於是提出了分居的要求。瑪莉亞在1800年過世，終於還給晚年的海頓一段清靜時光。

啟蒙時代的音樂風格

十八世紀的歐洲正展開一種名為「啟蒙運動」的思想革命，受到啟蒙運動的影響，在音樂方面也出現了一些重大的變革。巴洛克時期的複音音樂在十八世紀後轉為主調音樂，我們稱之為「古典時期」的音樂，而代表人物呢，正是偉大的海頓、莫札特與貝多芬三人。

古典時期的音樂講求均衡的對稱形式，他們以古希臘時期的美感為基礎，注重曲式的調和與優美的旋律，和聲變得單純直接，節奏也鮮明多了。這時期產生了一些新的音樂曲式，如古典奏鳴曲、協奏曲、交響曲與室內樂曲等。海頓雖然身為古典時期音樂的開創者，但他對寫作音樂的態度一直是腳踏實地、步步為營的，因為當時他得仰賴雇主維生，他的音樂一直有著為雇主服務的精神，但他一生隨著新的音樂觀念而成長，對創作新的音樂形式居功厥偉，他樂天開朗的性格與對於音樂的努力，讓他成為啟蒙時代音樂界的典範人物。

　　海頓年長莫札特二十四歲，這兩位偉大的人物曾相處於同一時代，還是莫逆之交。1785年，莫札特於一次宴會的場合裡為海頓獻上六首弦樂四重奏，從此，他倆就開始有密切的往來，他們沒有師徒關係也沒有嫉妒之心，反而還常在公開場合讚揚對方的才華。其實情同父子的他們有著截然不同的個性，海頓是一個踏實溫和的人，他的音樂生涯是踩著穩健的腳步前進，處理起樂團的行政事務更是有條不紊；而莫札特則屬於才氣縱橫的類型，他是個生活一團亂，但寫起音樂來既輕鬆又迅速，唯有對音樂創作能專心投入的人。個性上的懸殊與年齡的差距並不影響他們惺惺相惜的情感，在1790年海頓前往倫敦的餞別會上，他與好友莫札特都哭了，莫札特預言這將是他們倆最後一次見面，果然在一年後莫札特即與世長辭，而海頓一直為好友的英年早逝感嘆不已。

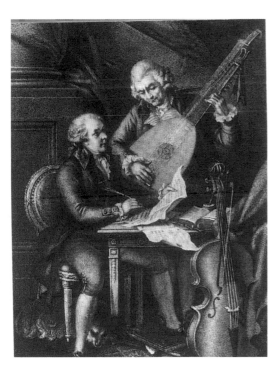

海頓與莫札特。

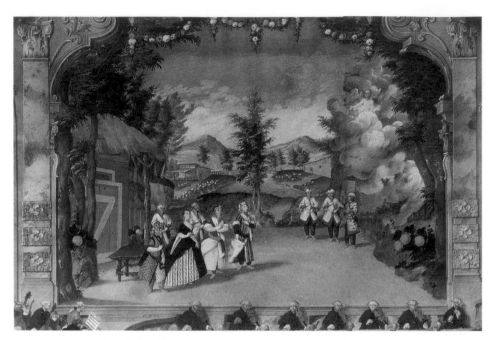

海頓在一場歌劇演出中彈奏大鍵琴。

🖋 交響曲，海頓的最愛

　　海頓一生共寫了一百二十多首交響曲，特別是在任職艾斯塔哈基樂團團長的三十年之間，他領導著一群素養頗高的團員，對於創作總是夙夜匪懈，努力的試驗各種音樂的可能性，因此最後他寫出了一系列廣受歡迎的交響曲，並確立了交響曲的形式與結構，這樣承先啟後的功勞讓人們尊稱他為「交響曲之父」。換句話說，如果沒有海頓爸爸在這領域的拓疆闢土，也許就沒有貝多芬精妙絕倫的九大交響曲了。

　　在交響曲的形式上，海頓確立了「四樂章制」：第一樂章是奏鳴曲式，共分呈示部、發展部與再現部；第二樂章是抒情的慢板；第三樂章大多是帶有民俗色彩的小步舞曲；最後的第四樂章則以輪旋曲作結，這四個樂章「快板－慢板－小步舞曲－輪旋曲」的形式，也就是此後交響曲的標準樣式。

之前我們曾提過，海頓是一個開朗又充滿智慧的人，而這樣的特質也顯露在他的音樂作品中，例如膾炙人口的《告別交響曲》，其實是幽默的海頓為團員們想出來的「陳情書」呢。原來艾斯塔哈基的主人尼可勞斯規定，樂團的成員不得與眷屬同住，但在1772年，團員們實在太過勞累又非常想念家人，於是紛紛向團長海頓提出抗議。海頓夾在主人與團員間，既要體恤手下又不能惹惱雇主，聰明的海頓馬上想出了一個好點子，他作了這首《告別交響曲》，準備為主人來點不一樣的。

當晚曲子的前三個樂章如往常般演出，但到了第四樂章，樂手們一個接著一個靜靜的離開舞台，最後台上只剩下兩名孤單的小提琴手，疲倦而寂寞的將樂曲結束。這樣的舉動引起了賓客的議論紛紛，但在台下的尼可勞斯馬上瞭解樂團的意思，並立即下令休假，讓團員們可以回府和家人相聚。海頓的智慧不但展現在他的音樂作品裡，更顯示於他處理團務的能力。一首告別曲圓了樂手們的歸鄉夢，更成就了海頓機智幽默的美名！

🖋 更多幽默

海頓於1790年離開艾斯塔哈基家族，並受邀前往倫敦演出與訪問，這時指揮家沙羅蒙向海頓提出報酬豐厚的邀約，請他為音樂會譜寫十二首交響曲，而這正是海頓晚期的經典之作：《沙羅蒙交響曲》。這十二首曲子包括著名的《驚愕》、《奇蹟》、《軍隊》、《時鐘》與《倫敦》交響曲，它們代表著海頓在作曲生涯中最高的成就，海頓在倫敦的演出更被譽為「音樂界的莎士比亞」，受到廣大聽眾熱烈的迴響。

其中G大調第九十四號交響曲又被稱作《驚愕交響曲》，這個特殊的別號也有著一段可愛的來源呢。原來當時在倫敦演出的海頓，看到許多士紳名媛在慢板的第二樂章昏昏欲睡，覺得這實在太不像樣啦，於是便想了一個點子來捉弄他們。

第一樂章由舒緩的前奏引出主題，到後來呈現出歡樂跳躍的氣氛，是交響曲標準的奏鳴曲式，到了第二樂章，海頓用一個平靜優美的主題開始，將聽眾誘入一個十分適合打個小盹的氣氛中，雍容的貴婦小姐們按照慣例打起瞌睡來，但這可中了海頓的圈套啦！因為在一個很安靜的小結尾處，整個樂團突然爆出了很大聲的和絃，並加上定音鼓猛烈的一捶！這可真嚇壞了原本正神遊夢鄉的聽眾們，頓時空氣中凝結了三秒鐘的錯愕氣氛，從夢中驚醒的紳士小姐們紛紛四處張望，而海頓正為自己精心設計的傑作竊笑不已呢。還好驚愕之後的音樂就正常多了，大家繼續享受美妙的旋律，直到樂曲結束。

《驚愕交響曲》洋溢著作曲者靈巧詼諧的風格，優雅的氣氛環繞全曲，是海頓最受歡迎並廣為人知的作品，關於標題的小故事也從此成為樂壇的佳話。

✒ 高雅的弦樂四重奏

除了支支動人的交響曲之外，海頓在弦樂四重奏也有傑出的成就，這種高雅輕鬆的室內樂將海頓的作曲功力表露無遺。其中《太陽四重奏》仍留著巴洛克的風格；而《俄羅斯四重奏》則是以民謠曲風為主題，明快的節奏已顯示這類作品的成熟。另外還有悠揚的《皇帝四重奏》，這首曲子原本可是奧國的國歌呢。

海頓的弦樂四重奏。

海頓在訪問英國的期間，每當聽到莊重的英國國歌，思鄉之情便油然而生，加上當時拿破崙軍隊在奧國的肆虐，促使海頓決定寫一首能振奮人心的歌曲。後來他得到詩人哈修卡的詞，便譜上曲調後命名為《天佑吾王法朗茲》，這首讚歌在1797年2月12日奧皇生日當天，於全國各劇院演唱，感動了所有的國民。奧皇法朗茲覺得非常感激，於是

皇家音樂會場景。

便下令將此曲定為奧國國歌。海頓於次年將這支曲子改編為《C大調四重奏曲》，又別名《皇帝四重奏》。「皇帝」的第二樂章就是改編自奧國國歌，由弦樂奏出的旋律十分動人優美，在主題呈示之後有四段變奏，分別由弦樂四重奏的四種樂器詮釋主題，而各部和聲的進行也都自成出色的旋律線，簡單的結構更加襯托出此曲的高雅溫潤，它的深刻與靜謐之美，實在令人百聽不厭。

🖋 開天闢地創世紀

　　海頓自小生長於宗教信仰十分虔誠的家庭，他自幼的音樂訓練也是從吟唱聖歌開始的，因此他所寫的音樂有許多是為神服侍的。

海頓在英國期間曾聆聽韓德爾的神劇《彌賽亞》，深受感動，並覺得能寫出這麼莊嚴的聖曲才是最偉大的音樂家。當時他得到英國詩人禮德勒的詩集《創世紀》，回到維也納之後便開始著手構思，在歷時三年之後，海頓終於完成了神劇《創世紀》。

奧國德蕾莎女皇一家。
海頓生長於女皇統治下的奧國。

此劇共分為三部，第一部是自創世紀第一日到第四日；第二部是第五到第六日；而第三部則描繪亞當與夏娃在伊甸園讚美神的功績。海頓在寫作此劇時曾說：「在我的一生中，從來沒有任何時刻比在譜寫《創世紀》時更接近神，我覺得神彷彿就在我的身邊。」這首曲子在1798年舉行初演，由海頓親自指揮，但是迴響並不熱烈。一直到隔年於羅馬再次登上舞台，才漸漸受到注目。特別是1808年完美的演出，將曲中優美歡愉的氣氛詮釋得淋漓盡致，全體聽眾忍不住起立喝采，而高齡七十六歲的海頓更是激動得指著天空說：「這曲子是天的旨意，是從天上來的！」

風範永存人間

　　海頓晚年疾病纏身，但他在病中仍受
到所有人的崇敬關愛。1809年，當時海頓
已是七十七歲高齡了，他非但深受風溼之
苦，眼見拿破崙軍隊殘害家園的景象更是
讓他痛心疾首。他在死前曾用盡全身的力
氣，將親手所寫的奧國國歌彈奏了三遍，
但是由於太過悲憤激動，病情急轉直下，
在五天後就溘然長逝了。

　　信仰堅定的海頓不喜歡突顯人類陰暗
複雜的一面，所以他的藝術氣質總是明亮
樸實又開朗。他的音樂純淨悠揚，善於用
旋律描繪日常生活的一切題材；他也愛好
大自然的優美風光，充滿靈思的他也總能

海頓的紀念像，正面的樂譜是《奧國國歌》。

細緻的勾勒自然景色。海頓在交響曲方面的貢獻是世所皆知的，他首創交響曲的
主調音樂風格，更確立了交響曲曲式，他的音樂語言率真而生動，尤其是晚期之
後的佳作，更是能自由自在、得心應手的表達各種情緒與情感。

　　海頓在生前曾遭遇許多困苦，成名之前曾有過露宿街頭、三餐不繼的日子，
但是他並沒有因此放棄音樂，天生熱愛音樂的他反而更加努力的鑽研樂理，一股
腦的投入創作。在他的作品裡我們找不到苦難的痕跡，正如他那高尚端正的人格
一般，他的作品也總是傳遞著懇切溫和的氣質。

　　認真工作的海頓、信仰堅定的海頓、幽默詼諧的海頓、親切樸實的海頓——
這些真實的面貌融合交織，便成了我們所認識的「海頓爸爸」！

海頓與他的時代

————◆————◆————◆————

年代	生平事略	時代背景	藝術與文化
1732	3月31日夜，誕生於奧、匈邊境的羅勞	法國樞機主教弗勒里任首席大臣處理國家事務	福拉哥納爾誕生
1737	被送往海因堡，於法朗克門下學習音樂	俄土戰爭進行兩年	馬里沃：《假機密》
1740	入維也納史蒂芬大教堂唱詩班	奧地利王位繼承戰爭開始 腓特烈大帝登上王位	法蘭斯瓦·布魯：《維也納的勝利》
1749	因變聲遭唱詩班開除，生活困頓，後成為波波拉的伴奏師與助理	前一年，奧地利王位繼承戰爭結束	韓德爾：《皇家煙火》
1759	被聘為毛爾進伯爵王府樂隊指揮兼作曲，完成第一首交響曲	法國艦隊在基伯龍灣失利	伏爾泰：《老實人》 韓德爾逝世
1760	與瑪莉亞·安娜·凱勒結婚	漢諾威王朝第二代國王喬治二世逝世，由他的孫子喬治三世繼承	狂飆運動在德國興起，促成德國浪漫主義誕生
1764	為尼可勞斯·艾斯塔哈基作《生日清唱劇》	舒瓦瑟爾首相在冉森派教徒的壓力下，遣散耶穌會修士	莫札特：《K16第一交響曲》 伏爾泰：《哲學辭典》

年代	生平事略	時代背景	藝術與文化
1785	應巴黎奧林匹克音樂會之託，創作六首交響曲，為《巴黎交響曲》的一部分	次年，英人萊特佔領檳榔嶼	次年，韋伯誕生
1790	辭去樂團團長之職	喬治·華盛頓就任美國首任總統	莫札特：《女人皆如此》
1791	榮獲牛津大學名譽音樂博士頭銜	路易十六企圖從杜伊勒利宮出逃	莫札特：《魔笛》
1795	回到維也納，再度擔任樂長至1802年開始譜寫神劇《創世紀》	巴塞爾條約，第三次瓜分波蘭	黑格爾：《耶穌傳》
1797	譜寫《天佑吾王法朗茲》，被定為奧國國歌	簽訂坎柏福爾米條約，結束波拿巴對義戰爭	前一年，西班牙畫家哥雅誕生
1804	被選為維也納榮譽公民	皮特最後一次成為英國首相	康德：《道德上的形而上學》
1809	5月31日病逝，葬於維也納，後發現該墓被盜，海頓頭部失竊。直至1954年始將頭部與軀體復合	威靈頓率英軍攻打葡萄牙 西班牙半島戰爭	華滋華斯：《作於西敏橋上》 孟德爾頌誕生

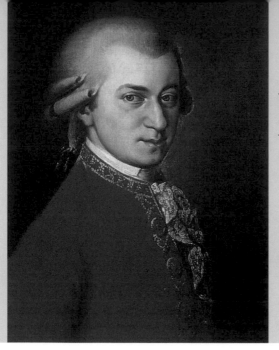

莫札特
Wolfgang Amadeus Mozart
1756-1791

謫仙音樂家

　　「一閃一閃亮晶晶，滿天都是小星星……」這首歌謠對你來說一定不陌生，可是你知道它的作曲者是誰嗎？原創者正是才華洋溢的莫札特。不過這首曲子原先和星星並沒什麼關係，它是一首獻給母親的曲子，原名為「媽媽，請聽我說」。但如果我們把莫札特比擬為天上最閃亮的一顆星，倒是一點也不為過。在接下來的介紹裡，我們不但會瞭解這位樂壇巨星的背景、生平，在探索他為數驚人的作品時，我們更會懾服於他的機靈、純真、幽默而天賦縱橫的才華。李白是中國的謫仙詩人，莫札特則是奧地利的謫仙音樂家，初聽他的作品，會迷醉於那單純歡樂的旋律；再認識他的為人與生平，則會愛上他用靈魂創作出的每一個音符。

　　1756年1月27日，莫札特誕生於奧國的薩爾斯堡，他的父親是薩爾斯堡大主教宮廷的小提琴手兼代理首席樂師。莫札特與姊姊安娜在父親細心的調教下，自幼便展現了非凡的音樂才能。他們的父親本身就是一位傑出的演奏家，對於演奏

坐在父親與薩爾斯堡大主教間的莫札特。

教學法與作曲技巧特別有研究，他更是一位
勤於教育孩子的父親，曾為姊弟倆編寫鋼琴
曲集，作為孩子們消遣之用。莫札特在彈奏
父親為他而寫的練習曲時，不知不覺間就掌
握了各種演奏技巧，更認識了各類曲目的調
式、節奏和風格，為往後的音樂之路奠下良
好的基礎。

當我們聆賞莫札特每一首精妙絕倫的樂
曲時，除了想起父親對孩子的殷勤教導外，
薩爾斯堡統治者在音樂上開放的態度更是功
不可沒。當時的薩爾斯堡在音樂上正處於轉
變時期，巴洛克華麗曲風漸漸轉化成新的音
樂風格，巴伐利亞、慕尼黑及西北歐的音樂
悄悄引入，這些音樂有濃厚的民俗色彩，節
奏清晰而歡樂，為當時的樂壇創造了無限生
機。莫札特在蓬勃發展的樂壇裡長大，自六
歲開始，更是展開了漫長的巡迴之旅，堪稱
世紀最年輕的國際巡迴演奏家。

年幼的莫札特為貴族舉行演奏會場景。

音樂神童

莫札特的父親開啟了他的音樂天賦，在小莫札特屢屢展現出驚人的才華時，這位父親更是不吝於將兒子的天才公諸於世。1762年開始，莫札特的父親帶著他與姊姊，開始了巡迴演奏之旅，期間歷經十一年之久。他們的足跡踏遍了歐陸各地，使得「音樂神童」的美名不脛而走，不過除了名聲上的收穫，小莫札特在巡迴之旅的過程裡提升了演奏技巧，也讓他得以親炙多位音樂大師的指導，更在不知不覺間接觸了各派樂風。

在巡迴演奏期間，他們的足跡曾到過慕尼黑、維也納、奧格斯堡、海德堡、巴黎、倫敦等地。他們舉辦了無數的演奏會，受到各地民眾熱烈的歡迎，在上流社會也打響了名號，還曾受到法王路易十五盛情款待。一站又一站的旅程開闊了他的視野；除了演奏之外，他的另一項工作就是與當地的音樂家會面，藉以得到他們的指導，從中獲取更精萃的演奏技巧。1766年，十歲的莫札特終於結束第一回的旅程，平安返抵家門。這趟旅行讓他與姊姊都進步良多，莫札特的光芒也從此閃爍在每個人的眼裡。

為了讓莫札特在歌劇方面有更好的學習，莫札特的父親決定展開第二次的旅行，而這次他們的目的地正是歌劇的故鄉——義大利。

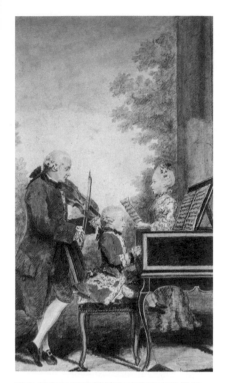

莫札特與父親及姊姊在巴黎演奏的情景。

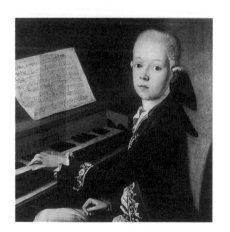

十一歲時的莫札特。

1769年，莫札特與父親啟程前往義大利。簡單的說，這趟旅行除了延續演奏工作之外，它的重點是讓莫札特得以聆賞著名歌劇的演出，這些刺激讓莫札特對於歌劇有許多新的想法，他開始嘗試創作歌劇，企圖融合多位大師的風格於作品裡，他的天才在豐富的音樂環境中激盪出更新穎的火花，生機蓬勃的樂壇讓他的天賦才能得以盡情發揮。

莫札特的幼年時期就在不斷的旅行與演出中度過了，這位音樂神童過人的天賦在旅程中被磨練得更加純熟，而途中一切新鮮的事物，或是所遭遇到的人情冷暖，都讓這個純真的孩子成熟不少。

求職之路

在莫札特生長的年代，音樂工作者必須受僱於人，他們的雇主就是當地的統治者或教堂主教，而工作性質呢，則是在慶典時作曲與演奏，或是為教堂、宮廷、貴族舉辦大大小小的音樂會，包括天主教儀式、歌劇演出、唱詩班等等，都是這些音樂家的工作機會。這樣看來，當時所謂的音樂家其實只能歸於僕役一類，他們必須竭盡心力為雇主服務、討他們歡心，以博得升遷的機會，否則萬一被雇主炒魷魚，就算有滿肚子才華，又哪裡有表現的機會呢？

音樂家的雇主對音樂的品味，或是對音樂活動重視與否，也往往決定了音樂家的前途發展。莫札特的父親受僱於薩爾斯堡大主教宮廷，當時的主教寬和而揮霍，莫札特的父親在他任內職務越升越高，履行的職責卻越來越少，主教縱容的態度讓他們父子倆得以請長假到處旅行，而薪水還是照領。

無奈好景不常，這位溫和的大主教過世後，繼任的主教柯洛雷多公爵一改過去薩爾斯堡揮霍的習氣，推行起鐵腕政策，不必要的舞台活動一一削減，更糟糕的是，他對音樂家實在不怎麼尊重，此時莫札特受聘於他，名義上是響叮噹的樂壇首席，下場卻和廚房的僕人差不多。不受重用的莫札特鬱鬱寡歡，他不斷的想

薩爾斯堡大主教科洛雷多公爵。

跳槽到別處工作，因此藉著旅行演出的機會尋找新工作。無奈這個計畫失敗了，他與大主教發生了一些衝突，最後衝突越演越烈，莫札特再也不想回去受悶氣了，他決定擺脫重重限制，毅然留居於維也納。二十五歲的莫札特開始在維也納展開新生活，他的音樂也從此邁入成熟期，生活的歷練、另一階段的闖蕩，再次促使他寫出了更多輝煌嶄新的作品。

另外值得一提的是，莫札特在1784年加入共濟會，在這個組織裡，因為有慶典儀式的需要，莫札特將他對宗教的信仰用音符寫下，完成了一些形式自由、簡單莊嚴的樂曲。此外他在共濟會中受到一些「兄弟」的幫助，無論在精神上或經濟上，共濟會的朋友都給予他很大的支柱。

愛情與婚姻

莫札特的個性純真熱情，他的愛情生活也多采多姿，曾經歷好幾段令人心醉神迷的感情。愛，是他生活上的精神食糧，也是他創作的泉源，愛情的歷練讓他的作品更加豐富，內涵也更為深刻。在諸多歌劇作品裡，愛情這個主題讓莫札特發揮驚人的創作才華，這多少都和現實生活的經歷相關。

1777年，二十一歲的莫札特來到父親的故鄉奧格斯堡，在這裡他認識了堂妹瑪麗亞。莫札特和瑪麗亞相處愉快，並慢慢培養起感情。但當他把這件事告訴父親時，莫札特的父親和所有的嚴父一樣，對於在事業上剛起步的孩子就陷入愛情裡感到怒不可遏。為了避免愛情耽誤了孩子的前程，他隨即下令莫札特繼續展開旅程，莫札特只好和堂妹藉著書信往返互訴相思，但在時間與距離的摧折下，這段感情也就無疾而終了。

隨後，莫札特認識了以抄寫樂譜謀生的弗里多林‧韋柏一家人。由於這一家人均擅長音樂，莫札特很快的與他們建立起良好的友誼。韋伯的二女兒愛羅西亞有著一副美麗的歌喉，她時常與莫札特相應和，他倆旋即展開熱烈的交往，莫札特瘋狂的迷戀愛羅西亞，並希望與她常相廝守。但這件事被父親知道後，馬上遭到嚴厲的反對，他告訴莫札特，一個男人應該以事業為主，愛情是空虛不實際的，只會磨蝕人的心靈，更無助於他成為一個一流的音樂家。正陷入熱戀的莫札特哪裡聽得進父親的勸告，但儘管他做了許多抗爭與努力，仍不得不接受父親的命令，離開此地前往巴黎。與戀人分離的痛苦、不被瞭解的委屈，使得他與父親之間產生了裂隙，莫札特急於掙脫父親的控制，父親卻還想盡力保護這位稚嫩的青年。

描繪莫札特與家人的畫作。

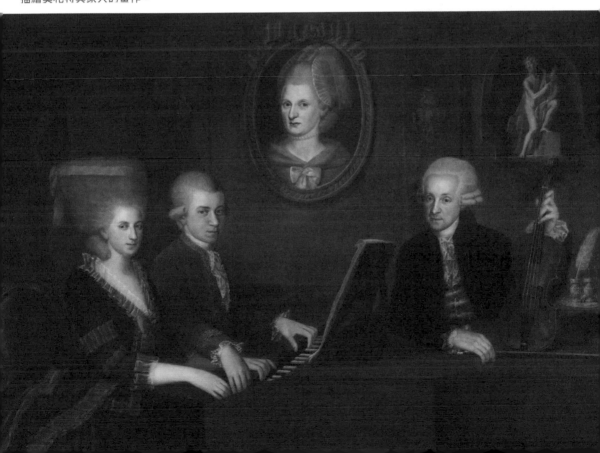

除了父親的阻力之外，隔年這段愛情本身也發生了一些問題，莫札特受到愛羅西亞冷漠的對待，她拒絕了莫札特的愛情。失戀使莫札特傷心欲絕，加上此時又遭受喪母的哀傷，雙重的打擊讓他嘗盡了人生苦果。

經過一陣子的療傷，莫札特來到維也納定居，在此展開新生活。恰好韋伯一家人也來到此地，莫札特持續與這一家人往來，並發現溫婉的三女兒康絲丹彩才是他的夢中情人。他開始追求康絲丹彩，這一次，儘管父親依舊反對，他已決定不再理會旁人的意見，勇敢追求所愛。康絲丹彩的母親是一個勢利眼，她十分瞧不起窮酸的莫札特，百般阻撓他倆的婚事，但豁出去的莫札特還是克服了這些波折，終於在1782年與康絲丹彩完婚。

康絲丹彩。

婚後，莫札特的父親決定結束對他的接濟，撂下一句「好自為之」的狠話後，頭也不回的走了。這回莫札特真正在感情上與經濟上得到完全的獨立自由，美滿的婚姻生活帶給他不少喜悅，但他與康絲丹彩都不是擅長理財的人，他們是一對玩樂夫妻，花錢總是比賺得還多。莫札特父親的顧慮不是沒有道理的，婚後他們馬上遭遇經濟上的困窘，莫札特因此不得不接了許多寫曲的工作，但繁重的工作似乎對於龐大的娛樂開銷無濟於事。莫札特與康絲丹彩的婚姻生活稱得上幸福恩愛，這對夫妻儘管在生活上遭受困頓，但他們總是能互相扶持，渡過難關。最後他們共生了四男二女，但只有卡爾與沃爾夫岡兩兄弟長大成人。

魔笛之音

　　十八世紀初，歐洲的音樂仍屬於巴洛克時期，兩位大師巴哈與韓德爾創作了許多形式宏偉的作品，然而隨著啟蒙運動的成熟，在樂壇上取而代之的是古典主義的潮流。古典主義建立在唯美與理性的基調上，講求嚴謹而平衡的結構，以及完美形式的呈現。在西方音樂史上，堪稱是一個重要的發軔期，西方近代音樂在此時獲得充分的發展。

　　莫札特在生命的最後十年間居住於維也納，並擔任奧皇約瑟夫二世的宮廷樂長。十八世紀的八零年代正是古典主義的興盛期，也是莫札特創作的成熟期，維也納兼容並蓄的音樂環境給了莫札特寬闊的發展空間，歐洲各地的音樂匯聚於此，為所有的音樂家們開啟了無限生機。

　　在莫札特生長的年代裡，「歌劇」是一種受歡迎而普遍的音樂形式，當時的歌手與管絃樂團也有不錯的水準，加上藝術環境的薰陶，使得莫札特在歌劇的創作上有著耀眼的成果。莫札特認為歌劇的取材應來自於現實生活，戲劇的張力、幽默歡樂的場面，以及強烈的音樂性都是不可少的元素。他特別強調用音樂來引導劇情的起伏，將劇作完全揉入音樂裡而導出各部的發展。

　　莫札特幾部膾炙人口的歌劇都是在成熟期完成的，例如《費加洛的婚禮》、《唐‧喬望尼》、《女人皆如此》、《後宮誘逃》與《魔笛》等等。其中《費加洛的婚禮》是一齣兼具深度的諧歌劇，它呈現出人們面對愛情時的歡樂與痛苦，劇中輕快的劇情發展、幽默的手法、優美的旋律及明朗的重唱表現，都是這部歌劇廣受歡迎的原因。

　　而《魔笛》是他生命中最後一部歌劇作品，在這齣歌劇裡，莫札特使用了多樣風格的曲式，包括民謠色彩的曲風、傳統歌劇中的花腔抒情調、詼諧的重唱與莊嚴的大合唱，這些極具生命力的音樂，曲式清晰明朗，並以其巧妙的安排，讓

全劇在多樣的曲風中仍保有音樂上的統一性，堪稱是一部兼顧戲劇張力與音樂內涵的佳作。

　　在《魔笛》裡，我們似乎又可以找到共濟會政治宣揚之寓意，因為莫札特在共濟會裡得到同伴的幫助，因此他在劇中傳達了一種對於完善道德的渴望。劇裡的戀人塔米諾和帕米娜藉著愛與美德的信仰，互相扶持而通過邪惡力量的考驗，這傳達了莫札特認為歌劇應負有教育的觀念，更使得這些偉大的作品一直流傳後代。

《費加洛的婚禮》場景。

燦爛的音樂火花

莫札特在短短三十六年的生命中，留下了近千首的創作，除了歌劇作品外，還有交響曲、協奏曲、室內樂、鋼琴曲及各類聲樂曲，他在每一個領域裡都留下了令人激賞的傑作。莫札特的天賦才能、在創作上無窮的精力、自小汲取各地音樂的精華、過人的綜合及創新能力，都是他寫出這些偉大樂章的動力。

1788年，莫札特在兩個月內完成了偉大的三首交響曲：《降E大調交響曲》、《g小調交響曲》及《C大調交響曲》（又名《朱彼特交響曲》），這三首交響曲各有巧妙之處，在旋律的鋪陳上極為精緻完美，主題皆鮮明突出，堪稱是莫札特晚年最成熟的作品。其中《C大調交響曲》完全顯露出作者純真、樂觀的性格，雄偉莊嚴的旋律貫穿全曲，對位法和加蘭特風格交替出現於曲中，最後一個樂章則用奏鳴曲式寫成，以神采飛揚的姿態永留樂迷心中。

在鋼琴協奏曲上，莫札特為其樹立了完美的典型：第一樂章中，他一改傳統讓獨奏者展現高超技巧的機會，將樂團提升至與獨奏者相等的地位；第二樂章是慢板的抒情風格，這時聽眾可以緩和一下情緒；第三樂章則是輪旋奏鳴曲式，燦爛活潑的結束樂曲。《第二十一號鋼琴協奏曲》就是一個經典的範例，這首優秀的作品把獨奏與管絃樂團之間的比例拿捏得恰到好處，一直到現代仍廣受樂迷喜愛。

莫札特在四十多首協奏曲中，屢屢巧花心思以彰顯他對各式樂器的詮釋，《G大調第一號長笛協奏曲》及《D大調第二號長笛協奏曲》是長笛作品中優美均衡的上乘之作，其他的管絃樂曲如《嬉遊曲》、《小夜曲》則充滿愉快美妙的旋律，還有著名的《G大調小夜曲》，優美流暢的旋律扣人心扉，絕對是樂迷們不可錯過的作品。

淚落《安魂曲》

莫札特最後一首作品是《安魂曲》，這是一首舉行追思儀式所用的音樂，相傳莫札特是受一位灰衣使者所託而寫作此曲，但此時的莫札特已貧病交加，虛弱的他在病榻前燃燒生命的餘燼，只勉強寫下其中的四重唱「至慈耶穌」與「落淚之日」後，便撒手人寰了。此曲未完成的部分後來由莫札特的學生和宮廷作曲家補齊，不祥的安魂曲似乎是莫札特死之預告，神祕的灰衣使者也始終留給後人無盡的遐想。

腎臟炎與持續性的疲勞是莫札特最大的死因，在他的一生中，總是用全部的心思來創作，把體力與生命全部投注於音樂之中。尤其在晚年，生活上的困苦更使得他心力交瘁，他就像蠟燭已燃燒完最後一絲餘光，溘然長逝。康絲丹彩受到喪夫的打擊而臥病在床，連喪禮也無法參加。那天是一個陰雨霏霏的日子，莫札特的友人湊了些錢為他下葬，但因為風雨交加，使得參與葬禮的人匆匆將靈柩運到墓地後，即草草結束了葬禮。

莫札特留給後人無數的音樂珍寶，但他的終曲卻是如此淒涼，他用安魂曲畫下了生命的休止符，而他那一支支優美動人的曲子將永恆不朽的陪伴世人。

莫札特去世之後，他的作品在1862年由身為植物、礦物學家的戈荷（Ludwig Kochel）加以整理研究，最後完成了莫札特的作品目錄。這份目錄以樂曲的創作年代加以排列，後人為了紀念戈荷的偉大貢獻，便在作品編號前加上一個戈荷的姓氏

莫札特《朱彼特》手稿。

縮寫K。

　　莫札特和海頓開啟了古典樂派的新風
格，特別是莫札特的音樂，將吸收自不同
地區的曲風融合而成一新的樣貌，最後以
最簡單的音符，輕輕打動人們心扉。他音
樂裡的純淨、優美、歡樂和靈巧，讓聽眾
享受在樂音的洗禮裡，所有塵世的繁瑣喧
鬧都得以洗滌一空，只留下最接近天堂的
漂亮旋律。莫札特是一位音樂奇葩，他身
上所蘊藏的靈感彷彿是上帝的禮物，天籟
聲響藉著這位永恆的音樂家，為後世譜下
動人樂章。

萊波爾德的版畫「莫札特之死」。

莫札特與他的時代

年代	生平事略	時代背景	藝術與文化
1756	1月27日，誕生於奧地利的薩爾斯堡	歐洲列強之間爆發七年戰爭	伏爾泰發表《風俗論》、《道德論》
1760	開始接受父親的鋼琴指導	漢諾威國王第三代喬治三世即位	「狂飆運動」在德國興起
1762	舉辦第一次獨奏音樂會至慕尼黑、維也納做旅行演奏，並為德蕾莎女王作御前演奏	里約熱內盧被定為巴西總督區的首府	盧梭：《民約論》、《愛彌兒》
1764	從巴黎抵達倫敦，並在此結識巴哈	舒瓦瑟爾在冉森派教徒的壓力下，驅逐耶穌會的修士	伏爾泰：《哲學辭典》
1770	接受羅馬教皇頒贈馬刺勳章	前一年拿破崙誕生於科西嘉 工廠制度開始	貝多芬、黑格爾和詩人華滋華斯誕生
1773	12月26日，《盧喬·西拉》在義大利上演，大獲成功	北美洲發生波士頓茶葉黨事件，成為美國獨立戰爭導火線。	克勒布斯達克完成《彌賽亞》
1778	創作《巴黎交響曲》 7月3日，母親逝世	法、西承認美國獨立	盧梭去世
1779	回到薩爾斯堡，任宮廷管風琴手 創作《加冕彌撒曲》	法、西聯軍在直布羅陀海峽包圍英軍	謝里丹：《批評家》 拉斐爾·蒙斯逝世 夏丹逝世

年代	生平事略	時代背景	藝術與文化
1781	結識海頓 與薩爾斯堡大主教決裂，遷居維也納	約瑟夫二世廢除奧地利農奴勞役	席勒出版《強盜》 康德：《純理性批判》
1782	創作《後宮誘逃》 8月4日，與康絲丹彩·韋伯結婚	聖徒戰役，英國海軍上將羅德尼戰勝法國軍隊，保住了英屬西印度群島	德拉克洛瓦：「危險的交往」
1784	加入共濟會	前一年，巴黎和約	黑格爾：《歷史哲學》
1787	5月，父親逝世 受聘為約瑟夫二世的宮廷樂長	約瑟夫二世和俄國的凱薩琳二世簽定聯盟條約	安德烈·謝尼埃完成《田園詩》 席勒：《唐·卡洛斯》
1789	前往柏林晉見腓特烈·威廉二世，受聘為其作曲 陪妻子至巴登療病	法國大革命爆發	大衛：「護從搬來布魯特斯兒子的屍體」
1791	譜寫《狄托的仁慈》，並前往布拉格親自督導演出，但未獲得預期的迴響 《魔笛》在維也納首演 12月，創作《安魂曲》 12月5日，逝世	法王路易十六在瓦雷納被捕 法國召開「立法會議」 裴恩發表「人權論」	前一年亞當·史密斯逝世 傑利訶出生

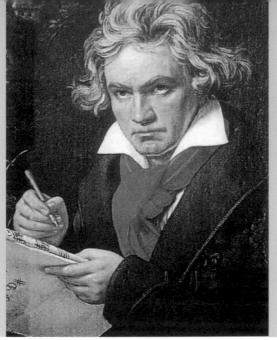

貝多芬
Ludwing
Van
Beethoven
1770-1827

 哦！命運！

　　你曾經看過貝多芬的畫像嗎？他頂著一頭褐紅、凌亂的鬈髮，臉部的線條僵直剛硬，眉宇之間寫著堅毅不屈，加上那緊閉的雙唇，似乎正準備用全身的力氣來反抗命運。是的，這位偉大的音樂家不只用雙手敲扣命運的大門，還寫下了永垂不朽的《命運交響曲》，在他一生中，無情的遭遇一次次的打擊他，而他反擊命運的方式，就是將全部的熱情化成音符，讓人們在千百年之後，還能聽到他那沈重的呼喊：「哦！命運！」

　　貝多芬在1770年12月16日，於德國波昂誕生，波昂是一座位於萊茵河畔的小城，城裡綠草如茵，環境十分的寧靜優雅。貝多芬的祖父與父親都曾是宮廷的男低音歌手，貝多芬多少遺傳了他們的音樂才華，而他的母親瑪莉亞則是一位聰慧賢淑的婦女，貝多芬幼年與母親之間有著濃厚的親情，相較於父親的暴躁，母親給了他最珍貴的愛與溫暖。

貝多芬的父親對他有著很高的期望，他一直希望孩子能像莫札特一樣，成為一位「音樂神童」。於是自貝多芬四歲開始，便展開了一連串的魔鬼訓練：貝多芬完全被剝奪了遊戲玩耍的權利，他唯一的工作就是練習父親指定的鋼琴和小提琴功課，更不幸的是，貝多芬的父親因為工作不順利，染上了酗酒的惡習。每天晚上，當父親醉醺醺的回到家裡，可憐的貝多芬就會硬生生的被父親揪下床，反鎖在琴房裡練琴，若稍一鬆懈，還會遭到父親無情的毒打！貝多芬的音樂啟蒙，就是來自這位暴戾的父親，但這樣不合理的教育方式，不但沒有讓貝多芬心生畏怯，還因此引導他真正走向音樂之路。

　　1778年，八歲的貝多芬在科隆舉辦了一場成功的音樂會，引起了許多人的注意，他的父親認為這是一步小小的成功，為了讓孩子接受更完整的音樂教育，他決定把貝多芬送到音樂家倪富（Christian Gottlobe Neefe）門下學習。倪富是當時國家劇院的音樂監督，受到啟蒙運動的影響，他決定以異於傳統的方式來教育學生。倪富用巴哈的《平均律鋼琴曲集》作為教材，教授貝多芬鋼琴、風琴與作曲技巧，使貝多芬在扎實的訓練中奠定了良好的基礎。後來在老師的提攜引薦下，十四歲的貝多芬開始擔任宮廷的管風琴師，也慢慢展露了過人的作曲天分。但這時在貝多芬的心裡，最大的願望是到音樂之都維也納去拜訪莫札特，並接受更高深的音樂洗禮。

　　1787年，貝多芬終於來到維也納拜見莫札特，在一次公開的會晤場合中，莫札特聆聽了貝多芬奔放流暢的鋼琴演奏，並對在場的人士發出讚嘆：「你們注意這個年輕人，他將來一定會讓全世界的人聽到他的音樂！」受到肯定的貝多芬本來想留在維也納好好向莫札特學習，但無奈這時從家鄉傳來母親病危的消息，他匆忙趕回波昂，但只見到母親最後一面，母親一生辛勤扶持家庭，終於積勞成疾撒手人寰。自此以後，貝多芬不但失去了最摯愛的親人，還得擔起家庭的生計，照顧父親與兩位弟弟。

　　1792年，貝多芬再次來到維也納，這次他決定投入海頓門下，接受嚴格的訓練。但當時的海頓正忙於自己的創作，他命令貝多芬練習各種對位法，但在批改

他的作業時，卻遺漏了許多錯誤沒有糾正。貝多芬發現這樣的學習對自己沒有多大幫助，於是他便偷偷到別處聽課，最後乾脆換了老師。海頓對這件事表面上還是維持紳士風度，但私下覺得很不是滋味，後來他一狀告到波昂宮廷，原本資助貝多芬的選侯，一氣之下撤回了對他的金錢援助。這下子貝多芬失去了重要的經濟來源，而同年又傳來父親過世的消息，一件件生活上的不如意促使他更加成熟獨立，在異鄉的遊子，憑著一股對音樂的熱情，漸漸闖蕩出屬於自己的一片蔚藍。

永恆的戀人

貝多芬的一生中有過好幾段刻骨銘心的戀情，但這幾段感情帶來的甜蜜喜悅極其有限，留下來的往往是更多的痛苦哀愁。貝多芬自1794年起驚覺到自己的聽力日漸衰退，這對一位作曲家而言，簡直是老天爺開的大玩笑。他的無助痛苦一天天的加劇，也漸漸感受到被外界隔離的寂寞，他孤寂的心靈極需愛情的滋潤，他多麼希望有一位相愛的伴侶能給予他撫慰，但是他易怒多疑的個性卻使得每一段戀情皆沒有完美的結局，最後他終身未娶，孤寂的過完一生。

在貝多芬精采的浪漫史裡，求愛的方式總是熱情如火，其中有一個對象是他的學生朱麗葉塔。朱麗葉塔是一位匈牙利貴族，貝多芬曾深愛著她，並為她寫了一首《月光奏鳴曲》，曾聽過這首浪漫曲子的人，一定會被作曲者的深情款款所打動，但他倆的戀情最後卻因為社會地位的懸殊而告終。

在貝多芬遺留的文稿中，其中有一封不知寫作年份的信件，收件人題名為「給永恆的戀人」，內容則是纏綿悱惻熱情如火。這一封未曾寄出的信件留給後人無限的猜疑，有人說信中女主角就是朱麗葉塔，但也有人主張是公爵夫人泰麗莎。

在貝多芬波昂的家中，保存著一位年輕婦人的畫像，畫像的背後題寫著：

「給偉大的藝術家和善良的人，T. B. 贈」這個英文縮寫就是泰麗莎‧布倫斯威克。但事情的一開始並不是這樣的，其實一開始貝多芬追求的對象是泰麗莎的姊姊約瑟芬。貝多芬原是姊妹倆的鋼琴老師，後來瘋狂的愛上約瑟芬，但約瑟芬二十歲就嫁給了一位伯爵，並育有四名子女。婚後不久，伯爵突然過世，其實約瑟芬這段婚姻並不美滿，後來她帶著孩子回到維也納，繼續和貝多芬來往。這段期間，貝多芬還是一直愛戀著她，但是約瑟芬始終沒有接受貝多芬的感情，她只希望和貝多芬維持友誼的關係。女方被動的態度使得這段戀情逐漸降溫，約瑟芬後來再嫁，對象仍是一位伯爵。

1806年，貝多芬開始和泰麗莎發展戀情，他為愛人譜寫了《泰麗莎鋼琴奏鳴曲》，細膩的琴聲傾訴了他對泰麗莎的愛。但這段感情仍是無疾而終，泰麗莎並沒有和貝多芬成為夫妻，反而選擇了終生未嫁。

貝多芬的情史多采多姿，但我們也可以說他在愛情上始終沒有得到相等的回報，他內心燃燒的熾熱情感改用音符表達，這是他最流暢的表達方式，最後反而得以與他不朽的靈魂永傳後世。

坐在鋼琴前的泰麗莎。

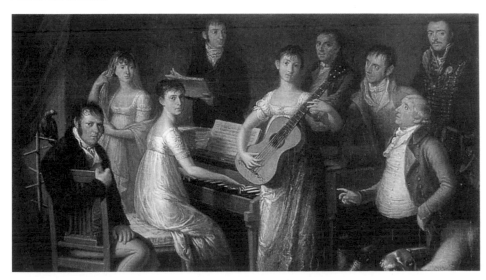

轉捩點

我們可以將貝多芬的創作生涯簡單的分為三個時期：第一階段是1795年到1800年；第二階段是1801至1814年；第三階段是1815到1827年。這三個階段在貝多芬的創作生命上訴說著不同的故事，也交雜著他崎嶇坎坷的命運。

第一時期的作品延續了古典樂派的風格，其主題、旋律和句法都傳承自海頓與莫札特，重要的作品有：歌曲《阿蕾萊德》、《第二號鋼琴協奏曲》、《悲愴奏鳴曲》、《弦樂四重奏Op.18》以及《第一交響曲》。這一時期的作品多以室內樂為主，頗受貴族們歡迎，且傳達出一種恬淡神聖的光芒。在第一階段的尾聲，貝多芬意識到聽力日漸衰退的事實，他雖遍訪名醫卻都無濟於事。聽力的衰退讓原本易怒的貝多芬變得更加難以相處，這是他一生中的轉捩點，他曾用盡全身的力氣，粗魯地敲擊琴鍵，向命運之神咆哮抗議，但命運之神似乎沒有聽見他的怒吼。

貝多芬在耳聾之後的創作，都是由內心深處刻劃出來的旋律，儘管當時貝多芬已是舉世公認的大音樂家，耳聾的事實與累積已久的壓抑，一再迫使他萌發自殺的念頭。1802年夏天，他寫下了椎心泣血的「海利根斯塔德遺書」，這是他留給弟弟的信件，內容泣訴內心的恐懼與絕望：「……我的內心對一切事物燃燒著熱情，但耳疾卻逼得我不得不選擇與世隔離，儘管我想超越這一切，但這是多麼的難啊！我如何去對別人說：『講大聲一點，我是個聾子！』而偏偏我又是個靠耳朵工作的音樂家！……請原諒我吧，我是多麼希望和你們在一起，但此刻我寧可以歡樂的心情奔向死亡……生命是如此苦澀，而死亡是唯一解脫痛苦的方式，永別了……」還好這封信並沒有成為真正的遺書，後來貝多芬選擇離開海利根斯塔德這個城市。重新回到維也納，他似乎又找到了新的動力與命運搏鬥，在接受了一連串生命災難後再度出發。

在創作時期的第二階段以後，貝多芬漸漸脫離古典時期的桎梏而進入浪漫時期，此一階段的重要作品計有：《第二交響曲》、小提琴《克羅采奏鳴曲》、

《第三交響曲：英雄》、歌劇《費德里奧》、《第四交響曲》、鋼琴《熱情奏鳴曲》、《第五交響曲：命運》、《第六交響曲：田園》、《合唱幻想曲》以及第七及第八交響曲。貝多芬失聰的心路歷程，再加上美國獨立與法國大革命所帶來的啟示，使他的作品在這一時期跨入了新的境界，原本貴族式的古典風格漸漸消失了，自由的信念與奔放的情感強烈的在作品中展現，曲子的力度對比擴大了、音域也得到擴展，和絃的連接則更為創新自由。

第三階段是貝多芬生命的最後十二年，此時他的創作來到登峰的階段，每一首曲子都有完整細緻的構思、曲式自由奔放、表現力深刻而真摯，將音樂所能展現的能量推到最高峰。此時最具影響力的作品有：《莊嚴彌撒曲》、《第九交響曲：合唱》，以及帶有嶄新風格的弦樂四重奏作品。

用交響曲刻劃命運

貝多芬在各個音樂領域的創作上，交響曲是最能表達出豐富情感的形式，他所寫的九首交響曲貫串了他的一生，這些曲子是他音樂生命的精華，曾被譽為世界上最悅耳的音樂，而後世的音樂家也很難再超越這些作品。這九首交響曲奏出了貝多芬的命運實況，各自反映出當時的時代意義，表達了不同的樂思，更達到以往古典時期的音樂所無法達到的

拉菲爾所繪的「和睦的聚會」，彈琴者為貝多芬。

境地。其中《第三交響曲：英雄》原本是獻給拿破崙，讚揚他為自由革命的偉大精神，但後來拿破崙登上法國皇帝的寶座，貝多芬氣得把標題撕掉，重新改為「為紀念一位偉大人物而寫的英雄交響曲」。

你曾聽過命運之神敲門的聲音嗎？貝多芬說，那就是《第五交響曲：命運》開頭的四個短促有力的聲音：「Mi Mi Mi Do……」《命運交響曲》是他用所有的生命能量創作出來的曲子，殘酷的命運顯然並沒有擊倒他，貝多芬在這首結構宏偉的曲子裡表達了他永不屈服的毅力，震撼的音符怒吼著向命運反擊，對生命的熱情是他最堅毅的武器。敲門的動機從第一樂章開始，以不同的音型不斷堆疊，一直延續到第四樂章，第二及第三樂章述說命運的考驗以及反擊命運的勇氣，到第四樂章時則歡奏出勝利的音符。命運排山倒海龐大的力量透過管樂器吹奏著威脅，但曲中前進的節奏、明亮的色彩，以及果斷的樂句則是渴望戰勝的憤怒與信心。貝多芬是最有資格擊垮命運的人，當時他的聽力已幾近全聾，對一個音樂家而言，只有擊掙脫命運的枷鎖、戰勝自己超越苦難，才得以創作出如此撼動人心永垂不朽的樂章。

維也納宮廷劇院，這裡是《第九交響曲》首演處。

相較於第五交響曲的強烈華美，《第六
交響曲：田園》則表達了他將生活上的不愉
快轉移到對大自然的喜愛。此曲是貝多芬少
數的標題音樂，五個樂章皆有附屬的標題，
分別細緻的描繪寧靜優美的田園景象、暴風
雨的怒吼，以及風雨後的恬靜。這首曲子和
命運交響曲有著截然不同的風格，優美的旋
律流露舒適寧靜的氣息，是一首洋溢著幸福
的曲子。

而《第九交響曲：合唱》則是石破天驚
的開創器樂與人聲的完美結合，此曲的歌詞
為詩人席勒所寫的〈快樂頌〉。首演當夜由
貝多芬親自指揮，那晚聽眾全被這氣勢磅礴
的樂曲所震懾，這首曲子規模宏大，是貝多
芬嘔心瀝血之作。演出完畢後，台下響起了
如雷的掌聲，人們被這神聖的音樂感動落
淚，情緒激昂不能自已，他們以最熱烈的掌

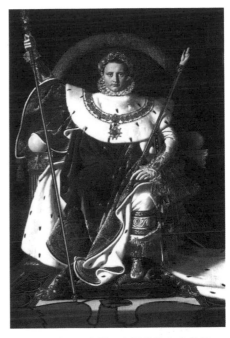

拿破崙肖像，貝多芬一度視他為自由象徵。

聲來表達內心的激動，但這時全聾的貝多芬背對著聽眾，矗立在舞台上全然忘了
答謝，團員之一的女低音將他轉身面向觀眾，貝多芬這才「看到」聽眾的喝采。
耳聾的音樂家寫出了輝煌不朽的作品，《合唱交響曲》代表的是他戰勝自己的成
果，也留給後世無限的感念與崇敬。

唯一的歌劇

貝多芬唯一的歌劇作品是著名的《費德里奧》，此劇改編自法國小說，並在
1805年6月完成草稿：主角是一位出身貴族的抗暴鬥士，他遭到革命分子的監

禁，妻子蕾奧諾拉為了救他，佯裝成監獄獄卒並化名為費德里奧。她後來成功的救出了丈夫，在千鈞一髮之際挽回丈夫的生命。歌劇裡的蕾奧諾拉正是貝多芬心中完美的妻子象徵：忠貞、善良而勇敢，表現出女性特有的機智與堅毅，更把對丈夫深情的愛化作一股戰勝邪惡的力量。

然而此劇的演出並不十分順利，因為儘管貝多芬盡力將這個劇本拉離現實，但當時政府還是認為這個反叛的故事影射了政局的混亂，鼓動人民反抗當政者，於是下令禁演。後來經過幾位朋友大力協助，才得以順利搬上舞台。在首演那夜，拿破崙大軍已佔領了維也納，在戰亂動盪中來欣賞此劇的，都是一些不懂德文的法國軍官。票房失利讓貝多芬很不滿意，他立即撤回了後來的演出，並在朋友的建議下重新調整劇本結構。

貝多芬肖像。

重新改編過後的票房仍然不甚順利，劇院的老闆還和貝多芬發生激烈口角，互相責備對方是票房失利的原因，最後兩人一言不合，火爆的貝多芬撕毀了合約，搶過厚厚的劇本衝出門外。《費德里奧》的演出被迫中止，一直到1814年才又登上舞台。

✒ 交響曲之外

除了偉大的交響曲，貝多芬在其他形式上的作品也有傲人的成績。例如著名的《第五號鋼琴協奏曲：皇帝》，就是一首光輝燦爛的作品。這首曲子是獻給大公侯魯道夫的作品，魯道夫是貝多芬的資助者之一，他倆存著深厚的情誼，這個作品氣勢昂揚宛若皇帝，於是貝多芬親自為它下了這個威風的標題。

貝多芬的三十二首鋼琴奏鳴曲以及弦樂四重奏，一直是具有前瞻性的創新格局，而弦樂四重奏更是貝多芬晚期的創作主角，弦樂的演奏表達出貝多芬最深沈

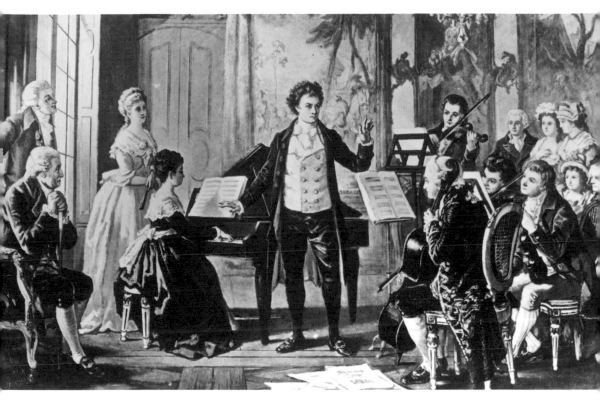

貝多芬指揮四重奏演出。

的樂思,他在簡單的旋律中賦予這四種絃樂器自由的空間,讓演奏者得以盡情的
表達合聲與情感,曲子的組織是那麼的嚴謹,對情感的詮釋總是能深刻的沁入人
心。他在室內樂作品的精采表現,與那九大交響曲將並列不朽。

在貝多芬晚期的作品裡,還有一首《莊嚴彌撒曲》,可說是他畢生的傑作。
貝多芬將虔誠的心完全融入音樂裡,使得這首作品不只是為宗教儀式而作,還蘊
含了人類對於信仰與和平的虔敬之心,是一首極致表達宗教情緒的作品,此曲與
《第九交響曲》並列為他晚期的代表作品。

 ## 與死神的最後一戰

　　貝多芬晚年身體狀況一直很不好，除了耳疾之外，身體也很虛弱，他常常衣衫襤褸的在田野間漫步，怪異的舉止讓人以為他是個流浪漢。

　　西元1826年，貝多芬在一次旅行的途中患了感冒，這次的感冒讓他身上原有的病症更加加劇，黃疸、水腫、腹部的劇痛等，將他折磨得更加憔悴不堪。終於在1827年3月26日晚間，死神悄悄的帶走了貝多芬。當晚烏雲密布，天空飄著雪花還劃過幾道閃電，貝多芬在臨終前突然高舉右手緊握著拳頭，他的雙眼威嚴的正視前方，似乎正與死神作最後的搏鬥，終於他的手緩緩垂下，停止了呼吸。他的葬禮在三天後舉行，有許多人參加了這場隆重的喪禮，舒伯特也是其中的一位。

樂聖的光芒

　　十八世紀到十九世紀初，是音樂史上所謂的「古典時期」，這時期三位代表人物就是海頓、莫札特與貝多芬。貝多芬總結了古典時期的精華，將音樂帶入「浪漫時期」，他的音樂不像海頓或莫札特是為貴族與宮廷的要求而作，他擺脫了對貴族的依賴，是第一位為自己、為情感創作音樂的作曲家，也因此他的音樂不再只是音樂，我們可以聽到更多作曲者所要傳達的情感、意念、景象或情緒。

　　貝多芬在音樂上的貢獻是無人能及的，他像是一位揮舞著旗幟的領導者，在音樂領域上拓展了許多的可能性。在音域與力度方面，他將音樂擴展到極致；在旋律方面，他的旋律單純但具有絕佳的情緒表達功力；在和聲上，他所使用的和絃能由簡單的手法創作出最驚人震撼的效果；最後在情感的表達上，他的音樂往往作了最直接的表白，將痛苦、喜悅、驚恐、歡愉、悲痛與幸福的情緒自由自在的呈現於音符中。

他就是這樣一位偉大的人物，將所有時代與他個人所遭遇的不幸，都迸發成不朽的樂章，這股音樂的光芒是人類的珍寶，他透過音樂好像在告訴我們：「奮鬥吧！不管能不能戰勝命運之神，只要你曾用盡全力與之搏鬥，就已盡了做人的本分，肯定了人類的尊嚴。」他用有力的臂膀戰勝命運中的不幸——這就是樂聖貝多芬！

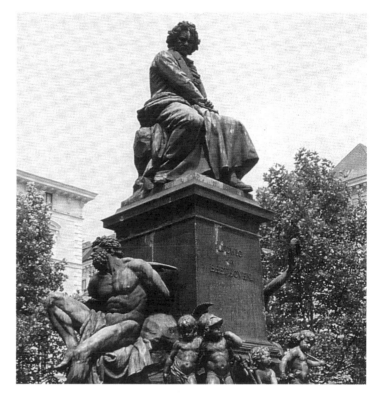

貝多芬紀念像。

貝多芬與他的時代

◆━━━━━━◆━━━━━━◆

年代	生平事略	時代背景	藝術與文化
1770	12月16日，出生於德國波昂一個貧苦的家庭	第一次巴爾幹衝突	黑格爾、華滋華斯誕生
1774	父親以強迫方式，逼著貝多芬整天練琴	路易十六在法國登基	歌德：《少年維特的煩惱》
1781	進入倪富門下接受音樂教育，他是貝多芬的啟蒙老師，對後者影響很大	約瑟夫二世廢除奧地利農奴和勞役	前一年，安格爾出生康德：《純粹理性批判》
1787	第一次訪問維也納，曾拜訪莫札特因母親病危返回波昂，但母親已回天乏術	法國名流要人在凡爾賽集合，討論法國財政及有關衛生的建設	莫札特：《唐·喬望尼》安德列·謝尼埃完成《田園詩》
1788	在波昂結識了華斯坦伯爵和勃朗寧夫人	法國要求召開全國三級會議	根茲巴羅去世
1792	海頓自英歸途中經波昂，貝多芬前去請教；11月再前往維也納，並向海頓學習作曲父親逝世	哈布斯堡的利奧波德二世逝世路易十六被判死刑，法國共和國成立	魯日·德·李爾：《萊茵軍戰歌》
1801	和茱麗葉塔相戀耳聾開始為他帶來更多痛苦	次年，拿破崙在法國出任終身第一執政	海頓：《四季》

年代	生平事略	時代背景	藝術與文化
1805	11月20日，歌劇《費德里奧》第一次上演 完成有名的《熱情奏鳴曲》	拿破崙在米蘭被加冕為義大利王	席勒逝世
1808	完成《第五交響曲》、《第六交響曲》	美國禁止買賣奴隸	安格爾：「浴女」
1815	弟弟卡爾去世，領養其九歲兒子卡爾，他為貝多芬帶來後半生的困擾 維也納授與榮譽市民權	前一年，拿破崙一世遜位	雪萊：《阿拉斯特》 前一年安格爾去世
1819	耳疾惡化，只能筆談	德國關稅同盟成立	韋伯：《邀舞》 雪萊：《解放了的普羅米修斯》
1826	姪子卡爾企圖自殺，貝多芬只好將他交給弟弟約翰在返回維也納途中受涼，身體情況轉壞	希臘暴動者雖頑強抵抗土耳其，但米索隆基終於失陷	維尼發表《古今詩稿》及小說《桑·馬爾斯》 大衛去世
1827	3月26日病逝於維也納，三天後舉行葬禮，轟動全維也納	英、法、俄聯合艦隊在納瓦林灣摧毀土耳其—埃及艦隊	普希金：《暴風雪》 曼佐尼：《約婚夫婦》

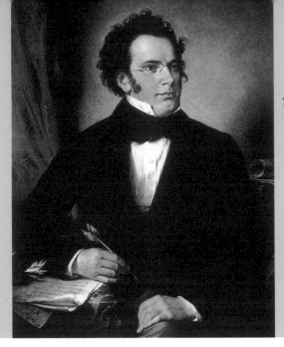

舒伯特
Franz
Peter
Schubert
1797-1828

 ## 歌曲之王的誕生

　　歌曲之王舒伯特生長於十八世紀末到十九世紀初，在三十一年短暫的生命中，他曾寫了許多膾炙人口的歌曲，他的作品優美動聽，曲曲深切的刻劃人性，感動了許多人的心靈。舒伯特寫出了這麼甜蜜悠揚的曲子，一生遭遇卻是慘澹潦倒，到後來還得靠著酒精來麻醉自己。他自認是個倒楣透頂的人，但他一生戲劇性的遭遇與才華洋溢的樂曲，絕對值得我們細細瞭解與品味。

　　舒伯特是道地的維也納人，他出生於1797年1月31日，當時六十五歲的海頓事業如日中天；二十七歲的貝多芬則正要展露頭角。在音樂藝術發展蓬勃的維也納誕生，對舒伯特有著很大的影響，但是他不像當時的音樂大師，在絢麗的音樂舞台上受人崇敬，他一生絕大部分時間只是音樂聚會中的鋼琴手、平凡的小作曲家。

　　舒伯特的父親是一名清貧的小學校長，年長他許多的大哥也在學校教書。舒

伯特自幼就跟著父親與兩位哥哥學習鋼琴與小提琴，他們的家庭很喜歡音樂，自然而然的也希望舒伯特有演奏樂器的才華。但很快的，資質聰穎的舒伯特程度已遠遠超越了哥哥，他在音樂方面的天賦實在令人驚歎訝異，於是父親決定將他送往更高深的學府繼續學習音樂。

1808年，舒伯特進入康維特學校（Imperial Regio Convitto）就讀，這所軍事化的學校對於學生的日常生活管教得十分嚴格，舒伯特在此跟隨多位名師，其中包括著名的宮廷樂長安東尼奧・薩利耶里（Antonio Salieri）。舒伯特在音樂方面的表現一直十分優異，也受到許多老師的看重，而他自己則是對這段刻苦嚴格的求學階段印象深刻。他曾寫信給哥哥表示，學校的教育讓他收穫不少，但是這裡的生活實在太清苦啦，學生們常常吃不飽，爸爸給他的零用錢總是沒幾天就花個精光，學校簡陋的伙食讓瘦小的舒伯特得在半夜忍受飢餓之苦。

舒伯特有著五短身材，鼻梁上架著一付近視眼鏡，走起路來還搖擺著奇怪的姿勢。儘管稱不上英俊瀟灑，他的人緣可好得很。也許是因為他溫和的個性、優美的嗓音，或是能寫出帶來歡樂的樂曲，舒伯特在學校結交了許多朋友。朋友們覺得舒伯特害羞又不善交際，卻都很喜歡他，暱稱他為「小香菇」，這群可愛的朋友後來更成了舒伯特生命中的重要支柱。

年幼的舒伯特與父母。

1813年，十六歲的舒伯特從學校畢業了，這時的他已彈得一手好琴，在作曲上的才華也已受到肯定。但是，這時的舒伯特面臨的是更多現實社會的考驗，他得開始想辦法謀生了。舒伯特的父親與哥哥都是教員，因此他們希望舒伯特也能到學校教書，這樣至少能有一份穩定而崇高的工作。一開始舒伯特迫於經濟上的需要而答應了，但是他的靈魂總是被作曲的渴望燃燒著，他發現能夠將胸中蘊藏的

情感譜寫成音符，才是真正能使他喜悅的事。因此在教書之餘，他仍舊持續創作，寫了許多的浪漫歌曲、聖樂與鋼琴奏鳴曲。

因為舒伯特實在不喜歡當老師的工作，他決定違背父親的意思，當一個自由自在的作曲家。這個決定讓年輕的他與家裡正式決裂，他的父親氣得不想與他說話，冷眼看著他到底如何以「寫音樂」維生。而其實年方十九歲的舒伯特，已寫下《美麗的磨坊少女》、《野玫瑰》、《魔王》、《流浪者》等高雅又燦爛的作品，這時的他需要的是對理想的堅持，與更多受到賞識的機會。

舒伯特、胡登勃倫納及騰格畫像。

朋友是他最大的財富

朋友之間互相扶持的情誼，一直是舒伯特生命裡無價的珍寶，他與朋友們相親相愛，一起從事文化活動，更喜歡在晚餐後相聚歡唱，舒伯特為這些藝術圈的朋友譜寫了許多美麗動人的歌曲。

史潘（Joseph von Spaun）是舒伯特最要好的朋友之一，他大舒伯特九歲，兩人的友誼持續了很久，所以今日有關舒伯特的私人資料，有許多都是來自史潘的記錄與收藏。史潘與舒伯特是就讀寄宿學校時的好友，當時兩人同是管弦樂團的小提琴手，對於藝術與音樂的看法十分相近。史潘也發現舒伯特超出常人的音樂天賦，因此將他介紹給麥耶霍夫（Johann Mayrhofer）和蕭伯（Franz von Schober）認識，這兩人後來都成了舒伯特非常重要的好友。

麥耶霍夫擅長將現實生活的不愉快發洩於詩作中，他寫了許多格調高雅的詩，並把這些作品交給舒伯特譜曲。舒伯特與這位詩人曾同住了五年，除了室友的關係，他們更是工作上的好夥伴，合作過許多歌曲，創作的靈感激盪著彼此的才華，詩與歌的結合將兩人的作品昇華至最高境界。他倆的友誼前後持續了十

年，他們曾住在寒酸破爛的房子裡，一架
損壞的鋼琴伴著他們度過許多夜晚，但友
誼與藝術的光芒總是將這個小屋照耀得如
此溫馨。

而另一位好友蕭伯出身於富有人家，
他是一位熱心的藝術支持者，常常無私的
慷慨解囊幫助好友。舒伯特當時曾接受這
位朋友許多資助，而蕭伯寫的詞也曾讓舒
伯特譜成歌曲呢。蕭伯的家裡是當時藝術
家的聚會場所，有一次舒伯特在那兒認識
了著名歌唱家佛格爾（Johann Michael
Vogel），佛格爾在聽過舒伯特的歌曲
後，很快的就成為舒伯特音樂的支持者，
透過他不斷的推介與演唱，大大的提高了
舒伯特在維也納的知名度。佛格爾始終是
舒伯特最忠實的擁護者，他率真、細膩、
重視情感表達的演唱方法，將舒伯特的歌
曲詮釋得淋漓盡致，而這種演唱風格後來
更成為浪漫歌曲獨特的表演方式。

1818年，舒伯特透過朋友的介紹認識
了艾斯塔哈基伯爵（Count Johann
Esterhazy），這位伯爵對於音樂活動十
分的熱中，他認識了才華洋溢的舒伯特之

漢斯拉文所繪的「朋友們等待舒伯特」。

舒伯特與朋友們。

後，決定請舒伯特來匈牙利為他的兩位女兒上音樂課。從未離開維也納的舒伯特
欣然答應了這項邀約，但是抵達匈牙利後，除了大自然優美的風景讓他感到欣喜
舒暢，城堡中狹小的生活範圍、府中人們的流言，加上對維也納好友的思念，使
得舒伯特決定結束這次的旅行，回到他熟悉的維也納。

舒伯特的音樂生涯一直走得不甚順暢，當時他的作品除了浪漫歌曲之外，其餘的都不甚符合流行的趨勢，而出版商往往以不賣座為由，僅出版舒伯特某些消遣性的輕音樂，給予他微薄的報酬。舒伯特的好友們於是共同籌募，協助出版舒伯特的作品，他們以最實際的方式表達了對舒伯特的推崇，這些朋友甚至組成了「舒伯特黨」（Schubertiaden），社團好友們經常在史潘家中聚會，無條件的支持藝文活動的推展，給予舒伯特最直接的扶持。

苦澀的戀情

舒伯特的初戀既甜蜜又苦澀，這位初戀情人是學校教師的女兒，名叫泰麗莎·葛洛普。泰麗莎有著秀麗的容貌與甜美的嗓音，曾經是舒伯特《F大調彌撒曲》的女高音演唱者。1814年舒伯特與她認識之後，深深為她的善良與柔美的歌聲著迷，舒伯特曾寫了許多浪漫動人的歌曲獻給佳人，希望與她結為夫妻。但是當時泰麗莎的父親認為，舒伯特只是個窮酸的教書匠，根本不能帶給女兒幸福，最後他將女兒嫁給了一位富有的商人。初戀甜蜜酸楚的滋味深深的烙印在舒伯特心裡，他曾為泰麗莎寫下無數優美的情歌，但最後這段戀情只能無奈的告終。

失戀帶給舒伯特很大的打擊，這使得他原本害羞的個性變得更加畏縮自閉。1818年，舒伯特曾短暫的在艾斯塔哈基伯爵家擔任他兩位女兒的鋼琴教師，1824年舒伯特再次受邀前往度假，這一次他仍然教授兩位女兒音樂，並且與其中的卡洛琳傳出戀情。這一年的夏天，舒伯特完成了許多曲子都是獻給卡洛琳的，包括有：《C大調奏鳴曲》、《八首變奏曲》、《四首農村圓舞曲》、《匈牙利詼諧曲》等等。但是這段戀情在舒伯特離開伯爵家後，就再也沒有下文。從此以後，愛情的浪漫甜美也就與舒伯特絕緣。

舒伯特有幸得到了忠實的友誼，但是在感情方面，一直到他死前都沒有獲得圓滿的結果，這也許與他那靦腆又不善表達的個性有關，他曾表示「人是機會和感情的玩物」，而這正是他對事業與愛情所下的無奈注解。

逍遙的鱒魚

舒伯特的音樂十分適合在小型的家庭聚會演出，他的室內樂作品包括：弦樂四重奏、鋼琴五重奏、弦樂五重奏、小提琴奏鳴曲以及百餘首的鋼琴曲。其中的A大調鋼琴五重奏《鱒魚》，更是受到廣大的歡迎，它輕巧愉快的旋律直到現代仍散發著無窮魅力。

1819年夏天，舒伯特剛認識歌劇演唱家佛格爾，他們兩人一起到奧地利的山間旅行，住在施爾曼（Schellmann）醫生家裡。他們在這裡度過了許多歡樂時光，特別

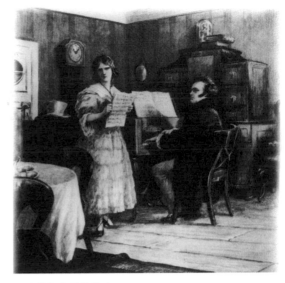

舒伯特為泰麗莎伴奏。

是山間大自然的風景，更是讓舒伯特感覺心曠神怡，因而湧出了創作的靈感。舒伯特將山間潺潺的溪流、風光如畫的自然景色，以及清澈的小溪裡鱒魚自由嬉戲的神態，都一一的寫入了這首樂曲裡。

所謂的「鋼琴五重奏」，其編制是鋼琴再加上小提琴、中提琴、大提琴、低音大提琴各一支，是一組優美輕巧的小樂團，十分適合幾個好友在室內演出。而鋼琴五重奏《鱒魚》共有五個樂章，其中的第四樂章正是改編自舒伯特先前完成的歌曲《鱒魚》。這是一個變奏的章節，四段變奏在開始時由不同的樂器輪流演奏主題，其他的樂器則圍繞著主題加以裝飾伴奏。這個樂章善用各種樂器的音色，生動的描繪出鱒魚悠游的樣貌、河水潺潺的聲響、漁夫窺視鱒魚攪盪河水的高潮，以及鱒魚逃過漁夫的誘餌那歡樂愉快的心情。

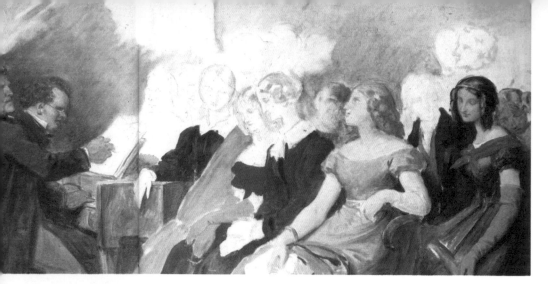

舒伯特為佛格爾伴奏。

　　舒伯特作品的巧妙之處，在於他總是能將一首樸實的歌曲，以其擅長的手法技巧加以修改，而成為更加精練從容的不朽之作。這首五重奏就是一個代表作，全曲展現了生動盎然的活潑氣氛，把他當時舒坦愉快的度假心情，以及眼中所見的山色美景都寫進了樂曲中。

🖋 流露浪漫風格的交響曲

　　在舒伯特寫過的交響曲裡，《第八號交響曲：未完成》以及《第九號交響曲：偉大》是最受歡迎的作品。舒伯特在1822年開始著手《未完成》，但是這首交響曲只寫了前兩個樂章，未完成的部分留給了後人無限遐想。有人說這是因為前兩個樂章就已接近完美，再添加的後半部分只會降低樂曲的品質；也有人說舒伯特再也想不出接下來要寫什麼，於是就此罷手；而另外一個說法則是舒伯特已完成整首交響曲，只不過把後半段的樂譜搞丟啦！這些穿鑿附會的說法早已無法考證，但可以確定的是，舒伯特這首《未完成交響曲》卻因此多了一個耐人尋味的插曲，而它本身具備的浪漫風格，以及那優美恢宏的氣勢，絕對能以兩個樂章征服全世界樂迷的心。

舒伯特在完成《偉大交響曲》後不久，就與世長辭了，而這首交響曲就像他大部分的作品一樣，等待了很久的時間才被人發現它的價值。這首交響曲曾受舒曼的大力推薦，它是舒伯特仿效貝多芬的宏偉氣魄所完成的作品，將舒伯特作曲的技巧發揮到極致，展現了明亮的色彩與豐沛的生命力。全曲更洋溢著舒伯特特有的浪漫主義精神，可說是作曲家在管弦樂曲的最高成就。

詩與音樂完美的結合

十九世紀作曲家的作品常常受當時文學作品的影響，舒伯特生長在德國詩作蓬勃發展的時期，他的好友們不是作家、畫家，就是詩人或藝術支持者，這對他有著深深的衝擊，他嘗試從優美的詩篇裡尋找靈感，將詩與音樂作完美的結合。

舒伯特寫了六百多首歌曲，其中有七十多首是根據歌德的詩所譜曲的。1814年，他以歌德的詩寫成了《美麗的磨坊少女》，這首曲子將詩與音樂完美的交融在一起，詩不再是音樂的附屬品，鋼琴的伴奏也不僅止於伴奏，曲子與歌詞將彼此的光芒襯托得更加耀眼，賦予歌曲全新的生命力，而這個影響使得德國的藝術歌曲就此綻放出璀璨光彩。

舒伯特不善言辭，而音樂的形式恰巧能將他心中所想、所蘊藏的表露無遺，也因此，他所寫的某些著名曲子都與他的感情世界緊密相連。《美麗的磨坊少女》取材自歌德的作品《浮士德》，這是獻給初戀情人泰麗莎的曲子，他將胸中對泰麗莎的情感都寫成了歌曲，戀愛的這段期間他同時完成了大量的作品，包括《魔王》、《春之頌》、《野玫瑰》、《流浪者》、《搖籃曲》、《死與少女》、《音樂頌》、《鱒魚》等名曲。

1823年舒伯特因為長期的生活不正常而重病入院，身心的不如意加上經濟方面的困窘，種種人生痛苦的體驗刺激舒伯特完成了聯篇歌曲《美麗的磨坊少女》與《冬之旅》，這些作品在他生命中最低潮痛苦的時候寫就，訴盡了悲傷與絕

望，但它們同時代表著作曲家以意志力轉化逆境，將苦難昇華的勝利。舒伯特將感情寄託於創作之中，唯有藉著歌曲的抒發才能得到些許的寬慰。但是辛勤的工作加速了他精力的耗損，他在生命的最後一年完成了最後的創作《天鵝之歌》以及《山岩上的牧羊人》，之後病況直轉急下，在耗費了所有的心血之後，便向這個世界永別了。

埋葬美好的希望

　　1823年舒伯特發現自己染上了梅毒，這個殘酷的事實對正值青春的他而言，不啻是當頭棒喝，敲碎了他所有的希望與憧憬。這個惡疾很快的奪走了年輕人的健康，最後更使得他毫無節制的酗酒，靠著酒精來麻痺痛苦。然而不正常的生活與豪飲的習慣加速了生命的終結，他常常在工作了一整天之後，跑到酒店喝個爛醉，接著在酣睡一覺後又開始辛勤的工作，而另一個狂歡的夜正在酒店等著他。

　　消極糜爛的生活讓病情更加惡化，1828年11月19日，舒伯特終於懷著不捨與無奈，向他的好友與他曾深愛過的世界永遠告別了。舒伯特死後，家人與朋友們悲痛欲絕，他們把舒伯特的遺體安葬在貝多芬的墓旁，墓碑上刻著一首詩：「死神在這裡埋葬了豐富的音樂瑰寶，也埋葬了更多美好的希望。」

　　在音樂史上，貝多芬總結了海頓、莫札特以來的古典樂派，開啟了浪漫樂派的新契機，而舒伯特與貝多芬曾生活於同時期同地區，卻有著另一個特殊的地位。他在生前非常的喜愛莫札特的音樂，對於大師貝多芬更是懷著無限的崇敬，據說他與貝多芬有過一次短暫的會晤，曾把自己的作品給這位大師品鑑，貝多芬當時指出了舒伯特作品中的一個小錯誤，害羞靦腆的舒伯特竟然當場奪門而出，而且再也沒有勇氣謁見貝多芬了。貝多芬後來也曾讚揚這位才思縱橫的年輕人，但是兩人卻無緣有更多的交談會晤。1827年貝多芬辭世後，舒伯特是靈柩的護送隊伍其中一員，而這也稍微看出後來他受到貝多芬重視的程度。

舒伯特的一生始終活在當代傑出大師的陰影下，就樂思的流暢靈巧而言，他的成就比不上莫札特；就音樂的結構與氣勢而言，他也遠不及開天闢地般的貝多芬，但是他作品裡無窮的生命力，以及貼近人性的表現力是這兩位大師所不能及的。他與韋伯並列為浪漫樂派的引領者，奠下了浪漫時期蓬勃景象的基礎，舒伯特深受古典時期三位大師的影響，但卻又能掙脫他們的樣式而自成一格，他的作品總是透露著抒情的美感，有著容易哼唱的特質。

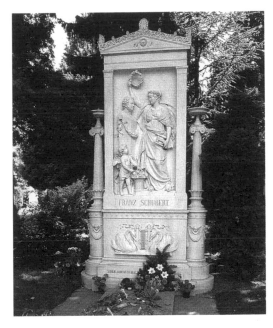

舒伯特墓園。

　　出身清貧的舒伯特不懂得攀權附貴，他最快樂的時光就是與朋友們相聚的時刻，那時他可以卸下所有的防備，盡情的與朋友們討論音樂或文學。他羞怯的個性無法將豐富的情感適當表達，於是他在音樂世界找到另一個出口，將心中所有歡樂的、悲傷的、欣喜的、絕望的情緒都透過歌曲一一傳達。在每個有舒伯特的夜晚，場中揚起了抒情的旋律，無論是鋼琴聯彈、藝術歌曲、室內樂或即興曲，每一首動人的曲子、悠揚的氣氛，都和著歡樂的談笑聲，傳送到所有充滿音符的角落。

舒伯特與他的時代

年代	生平事略	時代背景	藝術與文化
1797	1月31日生於維也納	拿破崙結束對義戰爭，威尼斯共和國被奧、法、倫巴底三國瓜分	義大利作曲家董尼采第誕生康德：《道德的形而上學》
1805	八歲，隨父親學習小提琴跟從霍爾采學習鋼琴及作曲	第三次反法聯盟成立	華滋華斯：《序曲》
1808	進入康維特學校讀書，與史潘交友	拿破崙佔領西班牙，隨後爆發半島戰爭	貝多芬：《田園交響曲》、《命運交響曲》
1810	完成最初的作品：《鋼琴變奏曲與幻想曲》	法國兼併荷蘭	蕭邦、舒曼誕生羅西尼：《婚姻契約》
1812	母親因傷寒去世	拿破崙率法軍入侵俄國，旋即退兵	拜倫：《哈羅德遊記》英國小說家迪更斯誕生
1813	父親再婚	威靈頓率軍侵入法國，於次年結束半島戰爭	華格納、威爾第誕生
1817	與歌唱家佛格爾開始來往寄居朋友蕭伯家	塞爾維亞人反土耳其人的第二次起義結束	傑利訶：「跑馬競賽」
1818	正式辭去教職曾前往匈牙利澤利茲，擔任艾斯塔哈基伯爵兩個女兒的音樂教師	聯軍撤離法國神聖同盟召開亞琛會議	馬克斯誕生羅西尼：《在埃及的摩西》

年代	生平事略	時代背景	藝術與文化
1819	搬往麥耶霍夫家 與佛格爾到上奧地利 旅行	德國關稅同盟成立 西班牙割讓佛羅里達給 美國 英國通過六項限制自由 法案	德國作曲家奧芬巴哈誕生 拜倫:《唐璜》
1822	開始創作《未完成交 響曲》	巴西宣佈獨立	雨果:《短歌集》 維尼:《詩集》
1823	被推舉為格拉次的音 樂協會名譽會員 與韋伯的友情破裂	美國發表門羅主義宣言 墨西哥共和國成立	拉馬丁:《詩的默想》 卡萊爾:《席勒傳》
1824	再度前往匈牙利澤利 茲,擔任艾斯塔哈基 伯爵兩個女兒的音樂 教師	法王查理十世繼承路易 十八的王位 英取消反工會的「結社 條例」	貝多芬:《第九交響曲》 英國浪漫詩人拜倫去世
1828	移居哥哥斐迪南在維 也納的住家,11月19 日逝世	美國民主黨成立	西班牙畫家哥雅去世

韋伯
Carl Maria Von Weber

1786-1826

 ## 四處飄泊的童年

　　嚴格算來，韋伯還是莫札特的遠房親戚。原來韋伯的堂姊康絲丹彩，是莫札特的妻子。韋伯的父親法蘭茲·安東（Franz Anton von Weber）是一家歌劇院的音樂監督，也曾擔任教堂唱詩班的指揮。法蘭茲是個熱愛音樂的中提琴手，浪漫不羈的個性使他四處流浪，即使婚後他還是不改這種飄蕩的性情，甚至以家庭成員組成了一個旅行劇團，到處演奏音樂或表演歌劇。

　　1784年，他與第二任妻子吉諾維瓦（Genoveva von Brenner）結婚，並在兩年後生下了第一胎，也就是卡爾·馬利亞·馮·韋伯，但是若加上前一次婚姻所養育的孩子，韋伯已是法蘭茲家中第九個嬰孩了。韋伯誕生於德國北部的尤廷（Eutin），出生時又瘦又小，更因為股動脈病變而終生跛癱。這個蒼白不起眼的孩子跟著父親南北奔波、旅行，因而學得一套討生活的功夫。韋伯的童年就迴旋在城市與鄉村、森林與田野間，看盡各地多采多姿的風光。更因為父親對音樂的熱愛，韋伯自小就接觸了音樂，跟著父親的劇團到處演出，很早就習慣了繽紛的舞台生活。

韋伯的父親不但是個熱愛音樂的人，他也希望自己的孩子中有一位能像莫札特一樣，成為一個優秀的音樂家，因此當韋伯十歲時，他決定暫時停止旅行，讓韋伯能跟隨著名的宮廷音樂家霍胥克（Johann Peter Heuschkei）學習鋼琴。這個課程雖然只持續了一年，但是韋伯在這段期間進步神速，對音樂之敏銳也讓父親發現了他過人的潛能。

韋伯家族系譜象徵。

但之後幾年間，因為父親改不了飄泊的習性，韋伯不得不隨著父親上路，繼續旅行與演出的日子。不過只要他們暫時在某個城市居留，韋伯便會在當地繼續學習音樂。因此他曾經在薩爾斯堡跟隨米夏爾·海頓（Michael Haydn）學習鋼琴與作曲，這位海頓是交響曲之父海頓的弟弟，他非常欣賞韋伯在音樂上的天賦，曾無私的給予這個少年音樂上的啟迪。在海頓老師的指導下，韋伯陸續寫了一些鋼琴曲與歌劇，他的作品與精采的演奏也慢慢在各地建立名聲。

韋伯年輕時的肖像。

成為真正的音樂家

1803年，韋伯在維也納因緣際會認識了知名的作曲家佛格勒（G.J. Vogler）神父，佛格勒十分賞識韋伯的能幹與創作天分，除了指導他作曲的技巧，還推薦他擔任布雷斯勞（Breslau）國家劇院管弦樂隊的指揮。當時韋伯才十八歲，這個工作無疑是對他能力的至高肯定，也使他真正步上音樂家的道路。但是年輕的韋伯在領導比他年長又有經驗的團員時，卻屢屢遭到質疑與排擠，使

得他甫出道便覺得萬念俱灰，據說還曾經想以硝酸結束自己的生命。三年後他辭掉了這個職位，來到卡斯魯（Karlsruhe）擔任管弦樂團的指揮，受到重用的韋伯在這一年間過得十分愉快。

不久他成為路德維希（Ludwig）公爵的祕書，負責處理公爵的信件和帳簿，這四年他受到宮廷樂長的鼓勵，完成了《杜蘭朵》的配樂以及歌劇《席娃那》等作品。但是涉世未深的韋伯在宮廷裡常常受到誘惑，養成了奢侈放蕩的生活習慣，因而債台高築。此外他還愛上了一位手腕高明的劇院女伶泰麗莎‧布魯內提（Teresa Brunetti），泰麗莎不但是個有夫之婦，她還是六個孩子的媽。韋伯被泰麗莎迷得團團轉，他抗拒不了愛情的燃燒，卻又因為不正常的愛戀而陷入無止盡的痛苦裡。1810年，他決定離開這個地方，擺脫一切的痛苦不幸，為新的開始找尋新契機。

✒ 事業與愛情的高峰

1813年，二十七歲的韋伯出任布拉格國家劇院指揮，他在這裡充分的發揮指揮家的才幹，重新整頓劇院，讓原本垂危的劇院再振雄風，而他也於此再次邂逅女歌手卡洛琳‧布蘭德（Caroline Brandt），開始一段真正幸福的戀情。1817年韋伯榮升德勒斯登劇院常任指揮，嚴謹的作風更使該劇院成為德國一流的劇院，這一年他開始著手創作歌劇《魔彈射手》，這部偉大的歌劇歷時四年後完成，它不但是韋伯的代表作，更是德國國民歌劇的先鋒。

韋伯是一個飄蕩不羈的人，不過在妻子溫柔的呼喚下，他竟也能收斂浪子的性情，為家庭而安定下來。這段美好的婚姻得回溯到1810年，那時他的歌劇《席娃娜》正於法蘭克福首演，這是一部深具德國本土風味的歌劇，讓聽慣了義大利式歌劇的聽眾感到無比親切。當晚演出結束後劇院內響起了熱烈的掌聲，聽眾熱情的要求作曲者韋伯到台上接受喝采，不過害羞的韋伯覺得自己既瘦小又是個瘸子，遲遲猶豫不肯上台。但是觀眾的掌聲並沒有因此停歇，他們反而以更熱烈的

《魔彈射手》其中一幕的版畫。

《魔彈射手》場景。

喝采呼喚韋伯。這時擔任女主角的卡洛琳走到韋伯面前，輕輕挽著韋伯的手，與他一起到台前謝幕，這令人激動的一刻正是他們幸福的開端。

　　當時韋伯正想結束與泰麗莎那段痛苦的戀情，而純真善良的卡洛琳適時來到他面前，將他拉出苦澀的邊緣。1817年年底，卡洛琳與韋伯結婚了，此時韋伯的父親也已去世，韋伯決定與卡洛琳共同經營甜美的婚姻生活，這是他人生的一個轉折點，不安的靈魂被家庭收服後，他的音樂事業與藝術成就也跟著推向了高峰。

　　1823年，韋伯染上了肺結核，但這時他的事業正如日中天，他不肯聽從醫生的勸告好好休息，反而更加的積極勤奮，對於音樂事業孜孜不倦。1826年他完成了最後一部偉大的作品《奧伯龍》，這部歌劇在倫敦首演時，他雖已病入膏肓但

仍堅持親自前往指揮，領導整個樂團呈現這部作品的生命力。《奧伯龍》演出後大受觀眾的歡迎，得到無數的喝采榮譽，但是韋伯卻也因長期的疲累而一病不起了。韋伯知道自己時日無多，他唯一的心願就是回到家鄉再見妻子和孩子們一面，但是這個願望竟成為永遠的遺憾，他在1826年6月5日死於異鄉的旅館。

勤奮的創作精神

　　韋伯自小從父親那兒開始了鋼琴訓練，整個童年又跟隨著父親的劇團南征北討，不但早已習慣以舞台謀生的方式，他們所曾遊歷過的地方都帶給他深遠的影響，諸如各地的民情風俗、地方特殊的音樂和語言、森林與鄉村壯美的風光等等，這種種的經歷激發了韋伯潛藏的浪漫因子。他不但在音樂上有優異的創作天分、善於找尋創作的題材，同時也練就了一手好文筆，曾在音樂期刊上發表文章，批評當代的音樂現象。而除了眾多的評論性文章，他的作品還包括一本未完成的自傳性小說──《音樂家的生涯》，韋伯充滿熱忱的個性也展現在文學領域裡，這些作品一直到現代仍具有相當的影響力。

　　在韋伯的老師當中，佛格勒神父給予他的啟發是最深遠的，受到老師開朗活潑又熱愛藝術的性情影響，韋伯決定將浪漫主義的情懷實踐於音樂中，把他所見的大自然景象以及生動的民間故事轉化為歌劇。1817年韋伯開始著手譜寫《魔彈射手》，在之前，他曾經歷一段荒唐放浪的生活，但是這一年他與卡洛琳步上禮堂，這個轉變為他開啟了真正的藝術生涯，他接連創作了好幾部優秀的作品，一頁接著一頁寫出他對音樂的熱愛。只可惜這樣的高峰並沒有持續很久，大約九年後，還不滿四十歲的韋伯便與世長辭了。

韋伯《奧伯龍》樂譜手稿。

《魔彈射手》佈景。

曠世鉅作

　　奠定韋伯在浪漫樂派中的地位的，就是這一部《魔彈射手》。這部歌劇的劇本是由腓德烈‧德（riedrich Kind）據民間傳奇所編寫，而韋伯在得到劇本大綱後，便開始潛心創作，力求為這個寓言故事添注磅礴的生命力。這齣歌劇歷時四年終於完成，首演安排於1821年6月18日在柏林皇家劇院演出，這場首演堪稱是德國藝文界的盛事，當晚許多達官貴族、文學及音樂界的大師們都來聆賞，其中還包括詩人海涅（Heinrich Heine）以及年輕的孟德爾頌。

　　《魔彈射手》的劇情內容描述獵人馬克斯與獵場領主的女兒艾嘉特原本是一對即將結婚的戀人，但是按照傳統，馬克斯得先在一場射擊比賽中獲得勝利，才能與艾嘉特結為夫妻。為了射擊比賽心急如焚的馬克斯，竟然接受另一位獵人卡斯巴的誘惑，答應到受過詛咒的「狼谷」中製造魔彈，馬克斯心想：有了百發百中的魔彈，他一定可以成為神射手！但是製作魔彈是一項與魔鬼的交易，必須以靈魂作為代價。

比賽當天，馬克斯取得的七顆魔彈中，前六顆都順利的射中目標，但是第七顆卻得依魔鬼的指示射擊。魔鬼要求他射擊一隻停在樹上的白鴿，而這隻白鴿竟是艾嘉特的化身！不知情的馬克斯依約瞄準白鴿，射出最後一顆魔彈！還好一名修士送給艾嘉特的薔薇花保護她逃過這場劫難，而壞人卡斯巴卻反而中彈身亡，他死後的靈魂成了魔鬼的戰利品。卡斯巴在死前與魔鬼的對話揭發了這場交易，馬克斯立即被定罪，還好修士適時的為他求

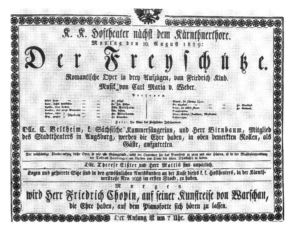

《魔彈射手》的廣告海報。

情，要求獵場領主廢除這項婚前不合理的比賽，讓有情人終成眷屬。於是馬克斯得到了一年的觀察期，若這期間能表現出誠心與悔改，便可以與艾嘉特成婚。

在歌劇發展史上，《魔彈射手》被視為德國第一部民族歌劇，它的誕生深深的影響了後世的歌劇作家。本劇以德國方言寫成，音樂則取自民間歌謠的形式加以改編，充滿著地方民俗的風味與民族意識，這部革命性的作品給後來的德國歌劇大師華格納引導出一條道路。

韋伯以精湛的手法，靈活的運用管弦樂做出各種音色，為劇中各個不同的場景賦予浪漫的配樂：邪惡的魔鬼之聲、戀人的歌詠、戰鬥的聲響、神祕的顫音等等，鮮明而生動的表達各幕情境。而劇中險峻的高山、幽邃的森林、真摯的英雄情感、神祕的月色與邪惡的力量，更一一成了浪漫主義所憧憬的象徵。除此之外，這部歌劇的體裁選擇，以及對於德國歌唱劇形式的注重，都是賦予它絕對性價值的因素。

這齣歌劇最有名的歌曲，便是第三幕第二場，馬克斯取得魔彈後欲前往競獵場參加射擊比賽時，眾人所合唱的曲子《獵人合唱》。這是一首輕快雄壯的男聲四部合唱曲，以三大樂句組成三段式的體裁，獵人們宏亮的歌聲唱出勇猛的魄力，再加上管絃樂豪華雄厚的伴奏，精采的呈現出豐沛壯闊的生命力。

🖋 更多精采的曲子

除了極具代表性的歌劇作品之外，韋伯在器樂方面也寫了許多令人難忘的曲子。在眾多的樂器當中，韋伯自己最愛的非單簧管莫屬了，他在慕尼黑旅遊期間結識了一位傑出的單簧管演奏家巴曼，巴曼吹奏單簧管的技巧十分嫻熟，柔美的音色征服了許多人，就連孟德爾頌也曾為他譜寫樂曲。

1811至1816年間，韋伯完成了多首有關單簧管的作品，例如著名的降B大調《單簧管五重奏》。韋伯在寫這首作品時，正準備與卡洛琳結婚，但是卻遭到女方家長的反對，於是曲子裡淡淡的透露出對卡洛琳的思慕之意，他將單簧管視為協奏曲中的獨奏樂器，自由自在的讓單簧管奏出流暢悠揚的旋律，將音樂情感發揮到極致。另外還有 f 小調《第一號單簧管協奏曲》，這首曲子是古今單簧管協奏曲中最為華麗的傑作之一，也是最常被演出的曲子。韋伯將浪漫主義的抒情風格發揮得淋漓盡致，絢麗的色彩與獨具動感的表現力，極自然的將單簧管優美的音色徹底展現。

除了寫作交響曲、序曲、協奏曲、小提琴與鋼琴奏鳴曲、蘇格蘭舞曲等器樂作品，因為韋伯本身也是一位鋼琴演奏家，所以他譜寫的鋼琴曲獨具一格，極具浪漫主義色彩。在所有的鋼琴作品中，至今仍廣受眾人喜愛的就是名作《邀舞》。

《邀舞》寫於1819年7月，這首曲子是他獻給卡洛琳的生日禮物，韋伯曾一邊彈奏一邊為妻子解說樂曲：旋律由低音部展開，代表紳士向貴婦人邀舞，高音

部的旋律彈奏出貴婦人的回應，一開始她顯得極為羞怯，但紳士的好口才與風度說服了女士，他們兩人攜手滑入舞池，隨著圓舞曲的旋律翩翩起舞。絢麗燦爛的樂曲讓兩人盡情的旋轉、滑步、飛舞，一直到最高潮……一曲既終，紳士鄭重的鞠躬道謝，貴婦人也盈盈答禮，隨後兩人緩緩退出舞池，代表樂曲的結束。

《邀舞》這個標題是韋伯親自加上的，這是鋼琴曲中第一首「標題音樂」，也是十九世紀圓舞曲的典範。它以奔放的旋律與狂想的風格為特色，洋溢著浪漫主義時期的騎士精神，鋼琴的手法極盡華麗而富戲劇性，呈現典雅的藝術色彩。這首鋼琴獨奏曲後來在1841年被法國作曲家白遼士所改編，而寫成 D 大調的管弦樂曲，改編後的曲子用管弦樂增添了舞會的華麗感，比原曲更為生動著名。

德國的音樂先知

韋伯在音樂上的貢獻不止於歌劇作品，在管弦樂、鋼琴音樂，協奏曲方面，也展現了豐沛的創作才華，他更是當時數一數二的鋼琴家，修長的手指能彈出一般人無法演奏的樂句。他是浪漫時期的開拓者，曲風往往展現了大師手筆，帶有強烈的自我色彩。例如《魔彈射手》中，「狼谷」一景充滿陰森的氣氛，描述邪惡力量對善良的引誘，震撼了所有的聽眾。又例如他在鋼琴音樂上所展現的浪漫熱情、新穎的作曲手法，屢屢為鋼琴曲開創出嶄新的風格。

在管弦樂編制方面，韋伯也史無前例的作了許多新的嘗試，例如他將傳統的兩支法國號擴大為四支，並以小號、長號以及低音管加以襯托或組合；他並把原本的鋼琴樂句移到管絃樂中，而產生了多采多姿的燦爛效果。到了浪漫主義後期，管弦樂漸漸朝向大編制的形式，強調營造出磅礡的氣勢，這樣的發展正是受韋伯開創出的管弦樂法所影響。

除了為德國歌劇奠下獨立的基石，韋伯在聲樂曲中也帶入濃厚的民族情感，這項貢獻更奠定了他德意志音樂先知的地位，而這也是浪漫派音樂家的使命，為

了喚起大時代的民族意識，他創作了許多平易又富情感的曲子，包括合唱曲、聲樂曲與民俗音樂等等，這些曲子莫不將高貴的德意志精神發揮到極限。

　　韋伯焚膏繼晷的工作態度，為他在音樂史上寫下了不凡的功績，天生體質衰弱的他常常以多位音樂巨匠為自己的典範，期待自己也能開拓出一番新氣象。他為樂壇所做的貢獻成了不朽的事蹟，但是身體的孱弱卻讓正值燦爛的音樂生涯還來不及再創高峰，便倏然殞落。在生前最後一段日子，他仍為了音樂事業而奔走海外，客死異鄉的噩運深為德國人民所不捨，人們都覺得韋伯的音樂道出他對家鄉的愛戀，他的靈魂應該得到祖國的保護。經過華格納等人的奔走，就在韋伯死後十八年，他的靈柩終於得以落葉歸根，於祖國的土地永遠安息。

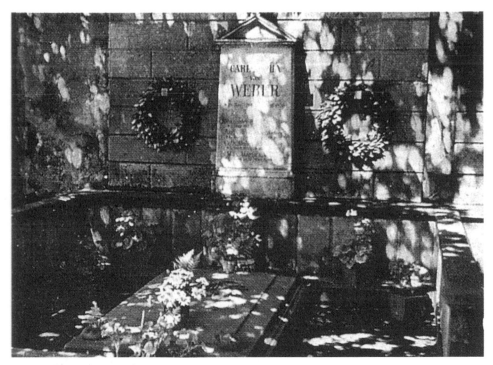

德勒斯登天主教公墓的韋伯墓。

韋伯與他的時代

年代	生平事略	時代背景	藝術與文化
1786	11月18日（或19日）生於德北部尤廷，父親法蘭茲·安東·馮·韋伯為歌劇院音樂監督	普魯士腓特烈大帝逝世，腓特烈·威廉二世繼位	海頓：《C大調熊交響曲》席勒：《唐·卡洛斯》
1796	拜霍胥克為師，首次接受正規的鋼琴教育	拿破崙率軍進入義大利北部，逐出奧地利的統治者	康德：《道德的形而上學》席勒：《論素樸的與感傷的詩》
1797	在薩爾斯堡隨米夏爾·海頓學作曲	奧國將比利時割讓法國	舒伯特出生義大利作曲家董尼采第誕生
1798	出版六首小賦格曲，完成第一齣歌劇《愛與酒的魔力》母親吉諾維瓦去世	拿破崙征埃及第二次反法同盟組成	法國畫家德拉克洛瓦出生費西特：《以認識科學為基礎的倫理科學》
1799	學習石版印刷術，並印刷自己多首作品，大受世人歡迎	拿破崙歸法，推翻督政府被舉為法國第一執政官	法國作曲家阿勒威誕生
1802	完成歌劇《彼得·席莫爾和他的鄰居》，在薩爾斯堡試演受到重視	拿破崙在法國出任終身第一執政	貝多芬：《D大調第二交響曲》
1804	受其師佛格勒推薦成為布雷斯勞國家劇院指揮	拿破崙頒佈法典，登皇帝位建立法蘭西第一帝國	李斯特誕生
1806	因年少即擔任指揮被排擠，造成心靈創傷而選擇去職	拿破崙建立萊茵同盟第四次反法同盟組成	貝多芬：第三號《蕾奧諾拉》序曲
1807	1807至1810年在斯圖加特擔任宮廷祕書	法與俄、普簽訂「提爾西特合約」	貝多芬：《柯利奧蘭》序曲
1810	因父親挪用公款，父子兩人同被逐出斯圖加特	法國兼併荷蘭美洲西、葡殖民地戰爭起	蕭邦、舒曼誕生羅西尼：《婚姻契約》

年代	生平事略	時代背景	藝術與文化
1811	歌劇《阿布—哈桑》在慕尼黑上演	拿破崙和瑪麗之子誕生，封為羅馬王	李斯特生於匈牙利 哥雅：「戰禍」
1813	擔任布拉格國家劇院指揮，經大力整頓而挽回劇院頹勢	威靈頓率軍侵入法國，於次年結束半島戰爭	華格納、威爾第誕生
1817	擔任德勒斯登劇院指揮，創作德國式歌劇 與卡洛琳、布蘭德結婚	塞爾維亞人反土耳其人的第二次起義結束	舒伯特：《死與少女》 傑利訶：「跑馬競賽」
1818	創作《慶典清唱劇》與《慶典序曲》	神聖同盟召開亞琛會議	馬克斯誕生 羅西尼：《在埃及的摩西》
1819	完成器樂曲《邀舞》，該曲於1841年白遼士再改編為管弦樂	德意志關稅同盟成立 西班牙割讓佛羅里達給美國	德國作曲家奧芬巴哈誕生 拜倫：《唐璜》
1820	著手作喜劇《三位品陀先生》，此時也在北德及丹麥巡迴演奏	葡萄牙革命及內亂	拉馬丁：《沈思集》
1821	《魔彈射手》在柏林初演大獲成功	拿破崙逝世 墨西哥脫離西班牙獨立	舒伯特：《魔王》 杜斯妥也夫斯基誕生
1822	結識舒伯特 長子馬克斯出世	巴西宣佈獨立	雨果：《短歌集》 維尼：《詩集》
1823	完成《幽麗安特》	美國發表門羅主義宣言	雨果：《法國女詩人》
1825	次子維多出生	俄國沙皇亞歷山大一世去世，尼古拉一世繼位，鎮壓十二月黨人的起事	小約翰·史特勞斯誕生 法國畫家大衛去世
1826	完成最後佳作《奧伯龍》 6月5日病逝於倫敦，葬於穆爾菲德教堂1844年重新安葬於德國德勒斯登	西屬美洲獨立國家舉行巴拿馬大會	倫敦大學創立 貝多芬完成最後一曲《弦樂四重奏》，次年逝世

白遼士
Louis
Hector
Berlioz
1803-1869

走出解剖室

　　白遼士是法國浪漫樂派的代表人物，浪漫樂派的作曲家認為，音樂的目的在於表達人類的情感、激起聽眾的共鳴，而這正是白遼士一生所追求的精神。白遼士是一位勇於嘗試創新的音樂家，當他在音樂上實驗出許多開天闢地的新手法時，同時代的人對於他那種近似瘋子的激情感到不解，但是對他來說，用生命換來有溫度的音符是一生的宿命，即使落得貧困潦倒仍無怨無悔。

　　1803年12月11日，白遼士誕生於法國小鎮科特聖安德列（La Cote Saint Andre），他的父親是一位醫生，母親則是虔誠的基督教徒。白遼士的父親對於文學與哲學有相當的造詣，他親自教授白遼士拉丁文、歷史、地理與醫學，也讓白遼士學習長笛與吉他，希望音樂能陶冶孩子的性情。但是一心希望白遼士繼承衣缽的父親卻萬萬沒想到，白遼士熱愛音樂的程度遠遠超越了一切，更全然顛覆了父親為他安排的生涯規劃。

十八歲那一年，父親決定將他送往巴黎習醫，希望熱愛音樂的白遼士從此「改邪歸正」，好好繼承父親的事業。但是巴黎正是音樂與藝術的殿堂，白遼士把父親寄給他的錢都拿去聽音樂會了，反觀在解剖室裡的白遼士，手裡拿著解剖刀，看著眼前一具具冰冷的屍體，嚇得臉色比那些屍體還要慘白，雙腳還不停的發抖，最後他不顧一切的衝出了教室，回到宿舍提筆給父親寫信：「親愛的爸爸，我眼前那些死去的軀殼好像在嘲笑我的無能，我不敢相信，我竟要為了這世界上最污穢的地方而放棄整個宇宙……，而音樂，那真正佔據我每個細胞的東西啊，我願意為之生為之死，每回在圖書館抄寫葛路克的樂譜，我都感到心醉神迷，無比的舒暢。我終於明白了，我寧可為了成為一流的音樂家而死，也不願像現在一樣虛度光陰……」

　　其實那時白遼士已私下追隨蘇爾（Jean Francois）學習作曲，1826年，他更毅然決定放棄醫學，進入巴黎音樂學院學習對位法。二十三歲的白遼士寫了一部歌劇與彌撒曲，他四處借錢請人來演奏他的作品，又為了還債而拚命工作。白遼士的父親原本就不看好這種「不受尊重」的職業，當他知道白遼士對音樂是認真的以後，決定斷絕每個月給兒子的接濟，好讓他知難而退。然而白遼士並沒有被金錢的打擊給擊敗，他決定搬到租金較低廉的住處，節省一切的開銷並在歌舞場中擔任歌者賺取生活費，雖然他實在厭惡這種「把人都唱笨了」的工作，但他仍咬著牙根熬過來了。不只如此，現實的環境還激發出他寫文章的才能，白遼士對於文學的感受力如同對音樂般的敏銳，這時期他發表了許多樂評文章，滔滔雄辯的才華顯露無遺，而這些評論性的文章一直流傳到後代，是音樂史上珍貴的資料。

情路坎坷

　　白遼士的個性熱情而激烈，他的愛也總是像一把大火般燃燒著，十二歲時他瘋狂的愛上大他六歲的鄰居女孩愛絲特爾（Estelle），從此以後知道自己逃不過愛情的宿命。1827年，有一個專門演出莎士比亞戲劇的劇團從英國而來，白遼

士發現自己愛上了其中飾演茱麗葉的女演員亨麗葉塔‧史密遜，他毫不掩飾的向史密遜表達愛意，用一切激烈的手段想贏得史密遜的心。但是當時史密遜是紅極一時的演員，而白遼士只是一位名不見經傳的窮小子，她自然沒有把白遼士放在眼裡。

白遼士毫不掩藏的獻上真愛，但得到的卻是一次次冷淡的回應，最後他只好把這種痛苦的絕望的狂戀的情感都寫入了《幻想交響曲》，用他最熱愛的音樂表達最悲痛的心情。而這首因求愛不成而作的曲子，後來竟成為白遼士不朽的代表性樂章。

史密遜飾演奧菲莉亞的造型。

二十七歲的白遼士還沒從史密遜帶給他的創傷中恢復，很快又陷入了另一段感情，這次的對象是一位鋼琴家莫克。莫克既美貌又才華出眾，但這次她帶給白遼士的傷害遠甚於史密遜，甚至差點鬧出人命。原來當時白遼士與莫克定婚後，恰巧獲得了「羅馬大獎」的殊榮，能夠到羅馬進修音樂，這對於他的創作才華無疑是一項最高的肯定，也是他長久以來夢寐以求的獎項，但是遠赴羅馬進修卻也迫使他不得不與未婚妻分離。

懷著雄心壯志前往進修的白遼士卻萬萬沒想到，他離開巴黎後沒多久，莫克就嫁給了一位有錢的商人。莫克的母親寫了一封刻薄的信給白遼士，信中不但告訴他莫克改嫁的消息，還處處指責他的不是。受到雙重打擊的白遼士怒不可遏，他馬上租了一輛馬車飛奔回巴黎，並打算與莫克同歸於盡。他在途中買了一套女僕的衣服，計畫裝扮成莫克的僕人，趁機將她殺死再自殺。達達的馬蹄狂奔著，復仇的火焰也在他胸口瘋狂燃燒。但是，當他來到尼斯（Nice），他突然醒悟了，白遼士意識到自己的復仇計畫是如此可笑，畢竟這一切都已無可挽回。在他最失意的時候，作曲的靈感再度湧上心頭，當一切離他遠去，曾經最愛的人也背

叛他時，唯有音樂能撫慰一切的傷痛，他在尼斯停留了三個星期，這段期間還創作了著名的序曲《李爾王》。雖然音樂再次成功的為白遼士療傷，更將澎湃的情感昇華為動人音符，但是苦命的白遼士，何時才能得到幸福的青睞呢？

 ## 遙遠的幸福

白遼士在1832年中斷學業返回巴黎，發現自己仍無法對史密遜忘情，於是苦心孤詣辦了一場演奏會，邀請了當時巴黎藝文界的知名人士前往聆賞，史密遜當然也是座上嘉賓。當晚演奏的曲目之一正是《幻想交響曲》——白遼士最熾熱的愛情旋律。據詩人海涅的描述，那晚白遼士站在樂團的角落負責敲打定音鼓，但是當白遼士與史密遜四目相交時，定音鼓的節奏竟被敲打得有如瘋子！當時史密遜已不如往昔般苗條秀麗，在舞台上的地位也大不如前，但是白遼士對她的痴戀不減反增，史密遜最後終於被這份痴情打動，答應與白遼士交往。最後這對情人更在1833年不顧雙方親友的反對而步上禮堂。

可惜的是，這段婚姻果然不如預期般幸福，婚後的白遼士才發現，原來自己心目中的茱麗葉，竟是位脾氣暴躁又任性易怒的女人，戀愛的甜美漸漸消退；而夫妻間的衝突一天比一天火爆，在結婚七年後終於以離婚收場。這段婚姻的結束對兩人來說都是一種解脫，離婚後白遼士對史密遜仍十分照顧，在經濟上也盡力協助，甚至後來史密遜生病、去世，都是白遼士親手料理這一切事務。

史密遜過世後，白遼士和一位女性友人再婚，但這段婚姻不但沒有完美的結局，甚至比第一段更為不幸，最後仍步上離婚一途。白遼士在他的文件中留下了淡淡的一句話：「我又結婚了，然後又離婚了。」一生追求愛情的白遼士始終被愛情遺棄，多愁善感的他對感情比一般人要敏銳，但幸福對他而言總是那麼遙不可及。白遼士在愛情上受的傷最後只能尋求音樂的慰藉，唯有在音樂的世界裡，他的靈魂才能得到真正的自由與滿足。

四部偉大的交響曲

首部曲──一位藝術家生命的插曲

　　《幻想交響曲》可說是白遼士在音樂史上最傑出的成就，這首自傳式的交響曲本身蘊含了許多創新的手法，它的前瞻性更給予後代音樂家無限的啟發。這首曲子毫無隱諱的描寫一個男人對於愛人的感情，而這樣的感情其實就是單戀的痛苦，白遼士為它下了一個標題：「一個藝術家生命的插曲」，這個插曲代表著作曲者本身的狂熱情感、官能性的幻想、感情生活的痛苦經驗，這些愁悶絕望的總合又添入了吸食鴉片的病態，最後以斷頭台悲劇斬落所有的狂想與欲念。

　　《幻想交響曲》最獨特的手法是導入了標題意識，也就是將「固定樂思」貫穿於每一個樂章，用一段高貴優雅的旋律代表作曲者的戀人，再隨著劇情的發展而轉化旋律。「固定樂思」緊緊糾纏著這位敏感的藝術家，喚醒他內心燃燒的欲望，進而在五個樂章中敘述藝術家的經歷與心境。這個獨創的手法具有劃時代的意義，對於後來的浪漫派音樂家如李斯特、華格納等人影響重大。除了「固定樂思」之外，白遼士為了追求奇異的音響效果，在管絃樂法上也有不同以往的編制：例如使用了四支低音管、兩支低音號以及兩架豎琴，另外還有管琴、用弓木敲弦的奇異聲響也紛紛登上舞台。

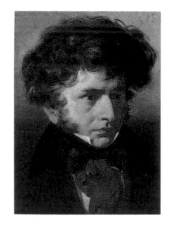

白遼士年輕時的肖像。

　　白遼士以其不受垂憐的愛戀寫就了《幻想交響曲》，他激烈的性情則成就了交響曲史上劃時代的做法。他的一生總為了藝術與愛情而燃燒，他不怕別人的訕笑，也不管異樣的眼光，他所做的一切只為了表達心中最真切的熱情，《幻想交響曲》就是在這樣的理念中而誕生的。為了藝術的實現與激情的迸發，白遼士寧可走到窮途末路也要將心中戀人的形象揮灑而出。

其二——憂愁與幸福的嘆息

　　當時著名的小提琴家帕格尼尼在聆賞了《幻想交響曲》之後，深受感動，他親自拜訪白遼士，希望這位才華洋溢的作曲家能為他手中一把名貴的中提琴譜寫樂曲，而白遼士在極短的時間內就完成了這首中提琴主奏交響曲《哈羅德在義大利》。這首曲子的靈感來自於詩人拜倫的作品《哈羅德公子》，並且以中提琴主奏來表示故事的主角——充滿哀愁夢幻的哈羅德。

　　這首交響曲以象徵化的手法來表現主角的情感與各個場景，其中詩意的標題與性格化的旋律更是此曲的最大發明。透過這種標題化的旋律，聽眾可以輕易的掌握主角的內心戲，體會這位四處漂泊的男子感情的細膩變化。全曲共有四個樂章，融合了新奇美妙的印象與詩意之情感，這是一部色彩鮮明而充滿靈感的曲子，其中一段很長的中提琴獨奏更表達了作曲者澎湃的思想內涵。

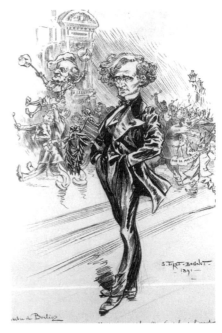

「向白遼士致敬」的漫畫像。

其三——不朽的悲劇

　　1838年，白遼士終於得以在演奏會中親自指揮《幻想交響曲》，而帕格尼尼對於他充滿藝術氣息的創作才華更佩服得五體投地，將他譽為是繼承貝多芬的不二人選，並決定在金錢上慷慨的資助這位生活困窘的作曲家。白遼士受到這樣熱烈的鼓舞而感到無比的振奮，他充滿信心的開始著手於另一偉大的交響曲《羅密歐與茱麗葉》，將他過人的戲劇天分在這首作品中盡情發揮。他曾說自己受到莎士比亞散發的和煦陽光之照耀，因而信心倍增，終於在1839年完成了這首長達一

個小時又三十三分的交響曲。

　　這部宏偉的作品是一首戲劇交響曲，也就是融合了管弦樂、合唱、獨唱與宣敘調的開場白，運用這些素材將一齣愛情悲劇淋漓盡致的呈現。這首交響曲已超越了傳統交響曲的概念，並將之前的《幻想交響曲》與《哈羅德在義大利》的範疇更加擴展，強化了交響曲的敘事性風格，營造出無與倫比的戲劇性效果。為了表現劇中的愛情與家族間的衝突，他用了許多鮮明的管弦樂效果，將沸騰般的節奏、狂喜與絕望、夢幻的色彩等都一一寫入曲中。白遼士後來將此曲獻給曾鼓舞他的帕格尼尼，可惜的是，帕格尼尼還來不及欣賞這部巨作，便在1840年過世了。

白遼士因交響曲編制龐大，經常成為諷刺畫題材。

終曲──戴上勝利的桂冠

　　《哀傷與勝利大交響曲》是白遼士受法國政府所託而做的曲子，我們光是看這樣驚人的標題就可想見它有多「巨大」了。這首曲子是為了1830年七月革命十週年紀念而寫的，因為是在戶外演出，所以白遼士用了極為龐大的管弦樂結構，這又是音樂史上的一大創舉。

　　《哀傷與勝利大交響曲》的初演在巴黎街頭舉行，革命先烈的移葬儀式展開後，便由白遼士以帶鞘的戰刀指揮兩百人編制的軍樂隊，在數個鐘頭

內隨著送葬的隊伍走過巴黎大道。這列樂隊除了兩百人的樂器，還有約兩百人的男聲與女聲合唱，浩浩蕩蕩的聲勢演奏出革命烈士英勇的士氣。白遼士為了正確的掌握全曲演奏的速度，將小鼓的位置從原來的打擊樂器中抽離，特別安排到隊伍的最前端，以指揮其前進的速度。第一樂章「送葬進行曲」演奏出革命戰爭之激烈與士兵之英勇；第二樂章「追悼」是向死者告別的弔辭；第三樂章「讚歌」則演奏者對於犧牲的戰士崇高之讚美與景仰。氣勢磅礴的進行曲表達了對於烈士最高的敬意，在藍天之下，這支龐大的隊伍越過了巴黎大道，雄偉的樂音也穿破天際。

以上介紹的四首曲子讓白遼士在交響曲史上寫下了輝煌的一頁，而他對音樂最大的貢獻，也就在於讓音樂脫離了傳統室內樂與交響曲的狹窄範圍，並從古典主義的情感中奔騰而出。他以巧妙的技巧與作曲天分寫了無數獨創性的曲子，並以交響曲的形式展現音樂上無比的戲劇效果，作曲家的情感被表達得更加透徹，一幕幕鮮明的場景、曲折的劇情與主角的思想，都以抽象的藝術形式具體化了。

在器樂法上，白遼士擴大了管弦樂的規模，賦予各種樂器更具力量的表現性，除了樂器數量之增加，他在樂器的編制上也增加了許多新成員，例如豎琴、英國管、低音大號與各種打擊樂器等，在小提琴的演奏方法上，他還發明了一種用弓背拉奏的方式，根本就是竭盡所能的試煉出新的音響效果，而這一切，只為了自由的展現作曲者本身翱翔的情感、千變萬化的喜怒哀樂。白遼士將自己的「作曲祕訣」如同武功祕笈般的寫成了《近代器樂法與管弦樂法》，在這本著作中詳盡的描述作曲生涯中種種獨到的見解，以及各式嶄新的作曲技巧，是近代器樂法中極具代表性的著作。

失意的晚年

白遼士的晚年過得極不愉快，他身邊的親友與伴侶一個一個的死去，再加上疾病纏身與事業上的失意，這些打擊消磨了作曲家的意志，他似乎失去了所有與

命運鬥爭的毅力，也失去了以往燃燒般的生命熱情。他花了一年多的時間完成了《特洛伊人》，這部結構龐大而題材複雜的舞台作品是白遼士生命中最後一部鉅作，故事取材自希臘神話《木馬屠城記》，描寫了不朽的歷史悲劇與人類的宿命，但是這部作品一開始非但乏人問津，甚至在演出之後白遼士還自評為「滑稽拙劣的表演」，雖然隨之而來的是聽眾熱情的讚賞與不少的金錢酬勞，但是白遼士卻認為這是他作曲生涯中的恥辱。當時他對人類的愚蠢與冷酷的批評極為蔑視，最後作曲的熱情也漸漸被人世的紛爭磨光了。崇高的夢想已幻滅，生命只殘存虛弱的軀殼，於是他不斷的追問死神：「你何時到來？」

他在生命的最後幾年嘗盡了寂寞與痛苦，為了重新燃起生存下去的勇氣，他甚至找到了初戀情人愛絲特爾並向她表達愛意。六十七歲的老寡婦被白遼士近乎怪異的行徑嚇得手足無措，最後只好答應與他通信。但這最後一絲的火光很快的就被腸胃病帶來的痛苦折磨殆盡，白遼士的身體越來越虛弱，最後不得不加重鴉片的劑量以減輕痛苦。

《特洛伊人》公演海報。

1868年，白遼士知道自己時日無多了，他決定再到尼斯一遊，讓地中海溫暖的陽光喚起所有的回憶，讓他羸弱的身體在昔日的回憶中再一次燃起激情。從尼斯回到巴黎之後，死神的腳步也漸漸近了，白遼士終於在1869年3月8日默默的離開了塵世。據說白遼士死時十分的悲傷，認為自己所有天才般的作品只不過是一場幻想，而他的一生則是一齣可笑的悲劇。

無盡的爭論

白遼士去世之後，歐洲各地的音樂評論家都爭相評論其作品與生平，有人認

為他只不過是一個平庸的怪人，也有人認為他為音樂界帶來深遠的影響。白遼士不論生前或死後，都能引發世人評價不一的爭論，其實是因為他獨具的眼光與身上背負的使命，驅使著這位音樂巨匠去做別人不敢嘗試的試驗，最後終於留下這些具有指標性的作品。

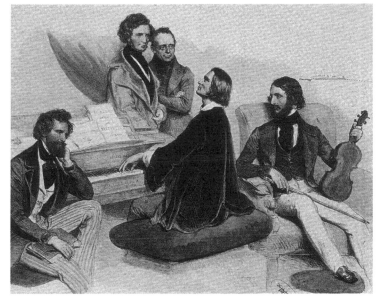

白遼士參與在李斯特家中舉行的音樂會。

　　在白遼士所處的時代，法國的樂壇正籠罩在保守派的勢力之下，因此白遼士那瘋狂般的天才也只有在法國以外的地區才受到讚賞，例如李斯特、華格納、帕格尼尼與新俄羅斯樂派等音樂家，對於白遼士的作品最能產生共鳴。白遼士獨創一格的「標題音樂」由李斯特大為發揚，後來成為浪漫主義的特色之一；而「固定樂思」的手法則在華格納的闡揚下，發展出「主導動機」的格局。

　　白遼士雖然曾遭受嚴酷的批評，但他的音樂絕對禁得起光陰的淘選，他與文學家雨果、畫家德拉克瓦同被譽為「三位最偉大的法國浪漫主義者」，他的生命因為音樂與愛情而發熱，血液中更燃燒著一股動力，不斷驅使他超越當代的一切往前進。雷霆萬鈞的交響樂固然讓白遼士在音樂史上擁有不朽的地位，而其他的作品如歌劇、序曲與聲樂曲等，也都有非凡的傑作。一直到現在，這些作品仍在各式音樂會中演出，而白遼士卓越的才華也於此穿越時空與愛樂者心神交會。

白遼士與他的時代

◆━━━━━◆━━━━━◆

年代	生平事略	時代背景	藝術與文化
1803	12月1日，生於法國南部格勒諾勒的小鎮科特聖安德列	英、法爆發戰爭次年拿破崙稱帝	前一年，雨果誕生
1822	申請研習音樂課程，並開始創作歌劇	神聖同盟為鎮壓西班牙革命召開維羅那會議	雨果：《短歌集》維尼：《詩集》
1824	創作《莊嚴彌撒》決定放棄習醫，投身於作曲生涯	法王路易十世繼承路易十八的王位	貝多芬：《第九交響曲》英國浪漫主義詩人拜倫逝世
1827	亨麗葉塔·史密遜，引發創作《幻想交響曲》的靈感	祕魯脫離西班牙，宣佈獨立	貝多芬逝世羅西尼：《摩西》
1830	以清唱劇《沙丹納巴之死》的最後一曲，獲得羅馬大獎，並於次年至義大利進修	威廉四世繼任英國國王波蘭起義	雨果《荷納尼》上演，揭櫫法國戲劇的浪漫主義
1833	10月與亨麗葉塔·史密遜在英國大使館舉行結婚典禮	俄國、土耳其簽訂溫卡爾—伊斯凱萊西條約	孟德爾頌：《義大利交響曲》
1841	婚姻破裂，與歌唱家瑪利亞·蕾嬌同居	美國掀起開拓西部的熱潮	威爾第：《納布果》
1842	開始遍遊歐洲，進行旅行演奏	中英鴉片戰爭結束，簽訂南京條約	孟德爾頌：《蘇格蘭交響曲》

年代	生平事略	時代背景	藝術與文化
1844	2月3日將《羅馬狂歡節》序曲題獻給賀亨索倫王子，並於巴黎親自指揮該曲首演	英國開始在黃金海岸的探險	大仲馬：《基度山恩仇記》 德國唯心主義哲學家尼采誕生
1848	由倫敦回國，父母於此年先後去世	法國第二共和成立	喬治桑：《小法岱特》
1850	創辦愛樂樂團，親任指揮一職	奧地利和普魯士締結奧爾米茨條約	狄更斯：《塊肉餘生錄》
1854	前妻史密遜逝世，再娶瑪利亞·蕾嬌為妻	英法土簽訂倫敦條約	狄更斯：《艱難時世》
1860	與華格納發生爭執	薩瓦和尼斯通過全民表決，被法國併吞	馬奈：「苦艾酒徒」
1862	完成歌劇《貝特麗絲和貝奈狄克特》 瑪利亞·蕾嬌去世	俾斯麥擔任普魯士王國、德意志帝國首相	屠格涅夫：《父與子》 雨果：《悲慘世界》
1867	獨子路易斯於航海中遇難身亡	諾貝爾發明炸藥	古諾：《羅密歐與茱麗葉》
1869	3月8日逝世於巴黎	蘇伊士運河開通	托爾斯泰：《戰爭與和平》

孟德爾頌
Felix Mendelssonhn Bartholdy

1809-1847

幸福樂章

　　新郎緩緩的將戒指套入新娘手中，他們深情的彼此凝視，在牧師及親友的見證下完成婚禮。這時教堂響起了幸福的《結婚進行曲》，莊嚴壯麗的旋律迴盪整個會場，為新人歌頌著永恆不逾的愛情，更代表著眾人無限的祝福。這首《結婚進行曲》至今已成為家喻戶曉的名曲，但是卻很少人知道它是音樂家孟德爾頌的作品，更不為人知的是，這首進行曲真正的身分，竟然是莎士比亞名劇《仲夏夜之夢》其中的一首配樂。

　　孟德爾頌的全名是費利克斯‧孟德爾頌‧巴托迪，Felix在德文的意思是「幸福」。從這個名字我們可以看出孟德爾頌的父母對他的濃濃愛意，而孟德爾頌的一生，就如同他的名字一般，幾乎從未經歷過生活上的磨難，不像其他浪漫派的作曲家一樣，不是為病所苦，就是為錢所困。他更是少數在生前即享有盛名的音樂家，一生不愁吃穿，全身充滿著豐沛的才華以及廣受喜愛的紳士魅力。

孟德爾頌在1809年2月3日出生於德國漢堡，是猶太貴族的後裔，他的祖父摩西（Moses）是著名的哲學家與教師，其著作曾被譯成三十種語言；父親亞伯拉罕（Abraham）繼承了此一天賦，並與哥哥經營一家銀行，生活十分富裕。孟德爾頌的母親勒亞‧莎洛蒙（Lea Salomon）則是當地富翁的女兒，曾受過高等教育且精通音樂藝術。孟德爾頌排行第二，上面有一個姊姊芬妮（Fanny），下面還有一弟一妹。家裡的孩子自小就擁有十分良好的生長環境，他們在一個舒適、開明、富裕的家庭長大，父親為了給孩子最好的教育，為他們請了多位家庭教師，安排豐富而緊密的課程。

　　家裡的四個孩子都有很高的音樂天賦，特別是孟德爾頌與姊姊芬妮，後來更成了當時著名的演奏家。孟德爾頌在十歲時開始跟隨蔡爾特（Carl Friedrich Zelter）學習作曲，這位老師是柏林合唱團的指揮，更是當地最有名氣的教授。在父母與老師用心的栽培下，孟德爾頌的天賦得到很好的發揮，九歲時就以鋼琴家的身分登台演奏。進入柏林音樂學院就讀後，他開始創作合唱曲、鋼琴奏鳴曲、風琴曲、宗教曲與弦樂四重奏，這些作品大都是孟德爾頌交給老師的作業，但是有許多已經具備成熟樂曲的完整架構了。孟德爾頌的音樂才華受到親友與老師們的肯定，蔡爾特更是以這位天才型的學生為榮。1821年，他將孟德爾頌引薦給歌德，這場文學與音樂的會晤為孟德爾頌帶來非凡的影響。

描繪孟德爾頌幼年情景的版畫。

　　那年歌德已經是一位七十二歲的老者了，而孟德爾頌卻還是一個十二歲的少年，當他與家人得知這位偉大的哲學家兼詩人願意與他見面時，都感到欣喜若狂。孟德爾頌在歌德家裡為他彈奏自己的作品《鋼琴四重奏曲》，他精湛而成熟的演奏技巧得到這位詩人的肯定，此後便與歌德開始一段忘年之交的友誼。孟德爾頌曾多次向歌德請益，在他那兒啟發了對古典文學的熱愛，加深了對文學藝術的感受力。他

與歌德的友誼一直持續到歌德去世為止，這份情誼為孟德爾頌開啟了更寬闊的視野，自此之後，古典文學浩瀚豐富的內容即深刻的與他的音樂相交融。

另一個全新的階段

在拜訪過歌德後，孟德爾頌一家人前往瑞士旅行，他們在途中經過許多風景優美的地區，孟德爾頌是一個感覺敏銳的少年，他將途中的所有見聞都一一記錄下來，把令人驚喜的美景都繪成圖畫並題上詩句。莫札特在少年也曾藉由旅行獲得創作的靈感，這一點倒是和孟德爾頌很像，而他們還有許多相似的巧合，例如他們都有一位同樣才華洋溢且感情深厚的姊姊，孟德爾頌還曾寫下《E大調雙鋼琴協奏曲》獻給姊姊，當作是姊姊十九歲生日的賀禮。

孟德爾頌從十歲開始學習作曲後，便展現了出色的創作能力，他陸續完成了許多優秀作品，程度絕對不輸給當時的音樂大師。但是父親亞伯拉罕一直對自己的兒子是否應以音樂家為職感到懷疑，他鼓勵孟德爾頌勤奮的學習各項知識，同時帶他去見巴黎音樂院院長凱魯畢尼（Liugi Cherubini），徵詢他的意見。凱魯畢尼給了亞伯拉罕一個很肯定的答案：「你的兒子是塊材料，他一定會在音樂這一行大放異彩！」這句話很快的得到應驗，孟德爾頌在十五歲創作了c小調《第一號交響曲》；十六歲完成了降E大調《弦樂八重奏》，此曲被視為他第一首完全成熟的作品；在十七歲，孟德爾頌更譜出了《仲夏夜之夢》的序曲，這首帶有夢幻意境的樂曲仍舊是得自文學的啟迪，而它優美又充滿深度的內涵帶給了作曲者無盡的聲響。

孟德爾頌旅行蘇格蘭時的繪畫日記。

孟德爾頌從二十歲開始到歐洲各地旅行，他愛上這種充滿新鮮的冒險生活，在三

孟德爾頌所繪的瑞士琉森景色。

年內，他的足跡就踏遍了英國、義大利及法國，這種具備深度的旅行讓他瞭解各地的風俗民情、藝術文化與居民的生活樣貌，而這對於開拓他的視野有很大的幫助。孟德爾頌善於將所見所聞寫成動人的樂章，特別是各國多采多姿的藝術遺產，為他的創作提供了豐富的材料。這時期開始，有一系列優秀的作品都是旅行後誕生的傑作，例如：《芬加爾洞窟》序曲、《蘇格蘭交響曲》、《義大利交響曲》與鋼琴曲《無言歌》等等。

1829年底，孟德爾頌正準備結束在英國的旅行，回家參加姊姊芬妮的婚禮。不料他不小心從馬車上摔了下來，膝蓋嚴重受傷無法成行。孟德爾頌一想到錯過姊姊的婚禮便懊惱萬分，他躺在病床上寫了一封充滿不捨的信給姊姊：「這將是

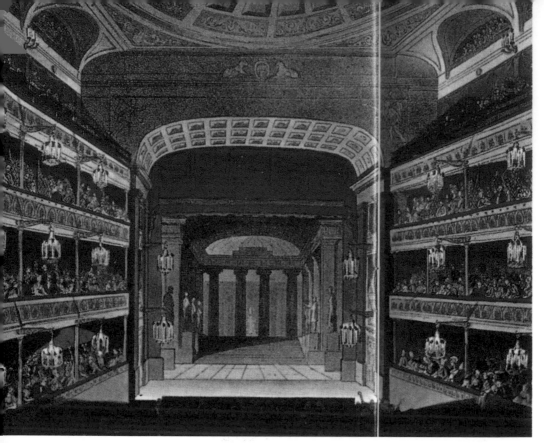

萊比錫布店大廈演奏廳。

　　妳結婚前收到我的最後一封信，也是我最後一次稱呼妳『孟德爾頌‧巴托迪』小
姐了！……我有好多話想對妳說，可是又不知從何說起，我覺得我好像即將失去
生命的依靠，每當我一想到即將要發生的改變，我的思緒就再也無法平靜，但我
希望妳和以前一樣，永遠快快樂樂的活著，千萬不能因為結婚而改變幸福的生
活，妳永遠是我心中年輕優雅的姊姊。」他們姊弟之間的感情一直是十分濃厚
的，姊姊是孟德爾頌最忠實的樂迷，也是最親密的心靈伴侶，當1847年姊姊因中
風而去世時，孟德爾頌因過度悲傷差點崩潰，而這個不幸的消息也成為孟德爾頌
死亡的預兆。

一手劃破寂靜的指揮家

1829年孟德爾頌首先發現了巴哈《馬太受難曲》以及其他作品的珍貴價值，他在柏林親自指揮演出此曲，使聽眾們重新認識這偉大的經典之作，感受到巴哈的卓越不朽。孟德爾頌對巴哈作品的研究與推廣，是他在音樂史上的重要貢獻，因為他大力的推介，世人才真正開始重視巴哈的偉大，並掀起了一股研究巴洛克音樂的風潮。孟德爾頌讓沈寂了近八十年的巴哈復活了，而他也因為演出的成功而獲得在樂壇光榮的地位。譽滿全歐的孟德爾頌接到來自各地的邀約，他陸續到英國旅行演奏有十次之多，並在巴黎會見了蕭邦、李斯特、白遼士、帕格尼尼等音樂家，這些浪漫派的作曲家對孟德爾頌的評價甚高，對於他高超的演奏技巧更是極盡推崇。而英國宛若是孟德爾頌的第二個家鄉，他深深的迷戀這個地方，英國皇家與人民對他的愛戴，更是讓他受到無比的榮寵。英國人對孟德爾頌音樂作品的喜愛蔓延了一整個世紀，他對英國樂界的影響很深，不單只是音樂上的成就，還有他寬和開朗的性情、睿智高深的內涵，以及那舉手投足間自然流露的紳士風範，都是受英國人民仰慕的原因。

1834年，孟德爾頌成為萊比錫布店大廈弦樂團的指揮，他一手帶領這個樂團成為歐洲第一流的樂團。他們演奏的曲目相當的廣泛豐富，並聘請當代的獨奏大師到音樂會演出，他們甚至首演了舒伯特最後一首交響曲《偉大交響曲》，這首曲子的手稿是舒曼在維也納發現的，舒曼將它保存並加以推介，最後在孟德爾頌的指揮下成功的呈現了樂曲的「偉大」，也讓人們重新審視舒伯特在樂壇上的貢獻。這個樂團在孟德爾頌用心的經營下，越來越成熟茁壯，他們一系列的演出了貝多芬、莫札特、韓德爾與巴哈的作品，努力的把音樂文化帶給聽眾，激發了當時人民對音樂的熱中。

今天我們看到舞台上的指揮家，手裡拿著細細小小的指揮棒，堅定有力的領導樂團重現作曲者澎湃情感，整個樂團就像是訓練有素的軍隊，盯著閃亮的指揮棒調整節奏、收放感情。而指揮棒這個貫徹樂曲精神的小東西，竟然也是孟德爾頌在指揮任內發明的。那時他為了讓龐大的樂團成員能更清楚的看見指揮的手

勢，於是在晚餐後拿了一根包裹著皮革的鯨魚骨頭充當信物，沒想到這一晚指揮棒成功的助長了舞台上指揮帝王般的氣勢，團員們更加賣力的演出，將樂曲盡善盡美的呈現給聽眾。從此以後，一根細長的棒子就成了指揮家最重要的精神象徵，更是他們少不了的得意助手。

孟德爾頌另一項偉大的成就是創立了萊比錫音樂學院。當時他爭取到一筆捐款，於是在舒曼的協助下創立了音樂學院。孟德爾頌親自教授鋼琴與作曲，並聘請當時著名的音樂家擔任教

施溫德所繪的「交響曲」。

授，培育出許多傑出的學生。而這所音樂學院一直到今天，仍然享有非常高的聲譽，可說是德國的一流音樂學府。這份功績實在得歸於孟德爾頌不凡的眼界與卓越的氣魄。

終究是曇花一現

意氣風發的孟德爾頌不僅在事業上如日中天，在他二十七歲時，更幸運的娶了心愛的妻子賽西兒。這位嬌妻性情溫柔開朗，就像陣清新的微風輕輕拂過孟德爾頌的心靈。她與孟德爾頌相識相戀不到半年就決定步上禮堂，他們共同建立了

一個幸福的家庭，育有五個子女。孟德爾頌是個溫柔的好爸爸，他總是時時掛念著妻小，用溫暖的感情呵護著他們，讓心愛的家人住在舒適的房子裡，盡情享受歡愉的天倫之樂。

孟德爾頌年紀輕輕即享有盛譽，但是相對的，他也付出了高昂的代價。他時常身兼數職，既是鋼琴演奏家、樂團指揮、學院教授，又不忘辛勤的作曲與參與各項音樂活動。繁重的工作悄悄的奪走了他的健康，長期的體力透支加速了生命的終結。1847年的某一天，姊姊芬妮正坐在鋼琴前彈奏時，突然中風昏厥，當日即不幸逝世。當這個噩耗傳到孟德爾頌耳裡，他竟也因為過度悲傷而一病不起，十月時他輕度中風，十一月便與世長辭。孟德爾頌的死讓全德國與英國的人民為之心碎，出殯當日有三萬多人前往送葬，他的靈柩被安葬在姊姊的墓旁，翠綠的墓地上有妻子賽西兒親手栽植的玫瑰，長年散發著高雅的芳香。

✒ 音詩序曲

孟德爾頌所寫的序曲，是他的音樂作品中最為後人傳頌的類型。序曲音樂是壯麗的自然景色或文學意境的畫作，這種音樂形式原本是歌劇或芭蕾舞劇的開場小曲，目的在使來賓安靜就座，是正式演出前的緩衝時間。但到後來，一些優美動聽的序曲音樂已單獨抽出成為樂團的演出曲目，一些作曲家更為一些非舞台劇本，但是充滿畫面劇情的文學作品寫作序曲。當代的大文豪如歌德或莎士比亞，一筆揮灑出卓越的才華，創作了生動的戲劇、抒情的文學作品，為浪漫派的作曲家提供了作曲的材料與豐沛的靈感。孟德爾頌身為浪漫派作曲家的先驅，他的交響樂作品仍有部份保留著古典主義的風格，但是序曲音樂卻已大大的跨過這一步，來到浪漫派精緻抒情的意境。

《仲夏夜之夢》序曲的扉頁。

提塔妮亞和驢頭波通的故事，是《仲夏夜之夢》的原形。

孟德爾頌一生寫了許多精采的序曲，諸如《仲夏夜之夢》序曲、《平靜的海洋與幸福的航行》序曲、《芬加爾洞窟》序曲、《路易‧布拉斯》序曲、《美人魚公主的故事》序曲等等，而其中以《仲夏夜之夢》序曲最為膾炙人口。「仲夏夜之夢」是莎士比亞根據希臘民間傳說所改編的一齣喜劇，孟德爾頌在1826年夏天與姊姊一起閱讀這齣劇本，對書中描繪的夏日夢境印象深刻，劇本裡詩意的幻想一幕幕的浮現於他的腦海，於是他很快的動筆寫下《仲夏夜之夢》序曲。這首序曲音樂充滿了詩意的美感，雖然孟德爾頌寫作此曲時只是個十七歲的少年，但這個作品的技巧之純熟、內涵之深刻、意境之動人，直可稱得上是奇蹟般的不朽佳作。

《仲夏夜之夢》完整的劇樂全曲在序曲完成後十六年才又誕生，這是孟德爾頌應普魯士國王委託所寫的配樂，所以

完整的《仲夏夜之夢》總共包含了序曲與十二首美妙的戲劇音樂。這部作品生動的將莎翁這齣喜劇襯托得更為淋漓盡致，它將劇中清純的愛情主題、繽紛的色彩、浪漫的場景、如夢般的情境，都細膩的透過旋律展現出來。這些充滿情感與幻想的音符，正反映了孟德爾頌一生幸福的際遇，我們找不到作品裡有任何的陰暗面，有的只是無限歡樂、明朗與安詳的氣息。這齣劇樂中動聽的「夜曲」，是描寫情人們受到小精靈的戲弄，在森林裡尋找對方的身影卻遍尋不著，最後他們因為太累而紛紛倒地昏睡，全然不知對方近在咫尺。「夜曲」以高雅富麗的法國號獨奏作為開始，將情人們不安的夢境刻劃得極為細緻生動。而另一首「婚禮進行曲」更是成為永遠的「流行音樂」，它以小喇叭奏出歡樂喜悅的聲響，引領著新人步上甜蜜夢境，此曲用於婚禮禮成後送新人進入洞房；而華格納歌劇《羅恩格林》中的「結婚進行曲」，則是新人入場的音樂，此兩首浪漫至極的樂章至今已陪伴過無數戀人邁向幸福殿堂。

刻劃風景的交響樂章

　　孟德爾頌共寫了五首交響曲，其中以《義大利交響曲》及《蘇格蘭交響曲》最為有名。1833年，孟德爾頌結束了在歐洲的長期旅行回到柏林，當時義大利耀眼的陽光、碧綠的海洋、蔚藍的天色，以及山野間嫩綠的草地，帶給了孟德爾頌極盡歡樂開朗的心情。全曲的靈感即是受義大利浪漫優美的風光激發而出，這首樂曲是孟德爾頌青年時期的作品，曲中流露出甜美優雅的風味，更帶有孟德爾頌獨有的抒情手法，是一部受到眾人熱愛的佳作。

　　《蘇格蘭交響曲》則是孟德爾頌交響曲中最常被演出的曲目，這部作品描繪的是蘇格蘭明媚的風光，而作者的靈感則得自愛丁堡的霍里路德古堡。舒雅的氣氛、浪漫的意境，迴盪出一段段悠揚的旋律，第二樂章由蘇格蘭舞曲展開，節奏十分輕鬆愉快，曲中還流洩出豎笛與雙簧管模仿風笛的聲響，給人明朗歡樂的感受。

鋼琴與小提琴

　　孟德爾頌的鋼琴曲《無言歌》是屬於抒情性質的小型器樂曲，表現出浪漫主義追求以器樂表達感情的傾向，《無言歌》分成八集，共有四十九首作品，鋼琴主旋律具有濃厚的歌唱性質，它的音域與人聲的自然音域十分接近，屬於一種「描寫風格」的音樂。但是《無言歌》的曲子大部分均沒有標題，只是以一種十分詩意又淳樸的音調為基礎，所以很容易被人們所接受，而其中帶有標題的《威尼斯船歌》是最著名的曲子。《無言歌》集中共有三首曲子是以「威尼斯船歌」為標題，通常「船歌」營造出的氣氛以抒情柔美見長，在節奏上也多以輕快流暢的拍子模擬船隻的擺盪，但是孟德爾頌的《威尼斯船歌》卻籠罩一層悲傷沈鬱的氣氛，船歌的伴奏聲部襯出河水波動的韻律感，在旋律上則緩和的奏出淡淡的惆悵，帶來無限蕭瑟幻想。《無言歌》集中還有許多廣受喜愛的曲子，例如明快可愛的《紡紗歌》、充滿歡樂希望的《春之歌》、旋律悠揚的《甜蜜的回憶》等等，都是精緻迷人的鋼琴小品。

　　而孟德爾頌的協奏曲則以e小調《小提琴協奏曲》最為傑出，這也是他最具代表性的小提琴作品。這首優美的協奏曲是他獻給好友費迪南‧大衛（Ferdinand David）的禮物，費迪南本身也是一位傑出的小提琴手，孟德爾頌為了突顯好友的琴藝，在曲中安排了相當華麗困難的技巧，而旋律上仍舊維持優美高雅的風格。此曲在小提琴處理的手法上特別精細，可說幾乎沒有瑕疵，再加上親切柔美的情緒表現、嚴謹協和的結構安排，因此它不但是孟德爾頌登峰造極的代表，更是廣受聽眾喜愛的不朽之作。

✒ 畢德麥雅（Biedermeier）風範

　　孟德爾頌一生的際遇與他的作品一樣，總是散發著幸福的光彩。在他短短三十八年的生命中，曾寫下許多頁輝煌精采的歷史，精力充沛的他興趣廣泛，既是藝術家、作曲家、冒險家，又善於領導樂團與學院，在各個領域上總是表現得如此傑出。

　　他的音樂以簡潔的和聲、結構均衡的曲式，以及流暢優美的旋律為特色，而題材則多採自童話故事或大自然的景色，擺脫了俗世的紛紛擾擾，也甚少涉及個人內心的掙扎或大時代的黑暗面。在浪漫派的作家中，他是屬於才華洋溢的類型，他情感豐沛，有時靈感會如流水般泉湧而出，但是他並沒有藝術家熱情奔放、或是反叛極端的性格，他用溫和的手法在音樂世界裡譜出細膩的感情。也許是美滿的家庭與高貴的天賦所影響，優雅的他總是散發著一股穩定的氣質，像一條輕輕柔柔的小河流過每個人的心中，這正如德國的一位詩人所說的：「孟德爾頌所到之處，盡是繽紛的玫瑰。」

孟德爾頌與他的時代

年代	生平事略	時代背景	藝術與文化
1809	2月3日出生於德國漢堡	拿破崙併吞羅馬教皇領土	海頓去世
1818	九歲,首次公開演奏鋼琴	神聖同盟召開亞琛會議	馬克斯誕生
1819	進入柏林音樂學院就讀在蔡爾特門下學習作曲	德意志關稅同盟成立 西班牙割讓佛羅里達給美國	韋伯:《邀舞》 德國作曲家奧芬巴哈誕生
1821	開始創作交響曲和小歌劇,被譽為「十九世紀的莫札特」 隨蔡爾特至威瑪訪問歌德	拿破崙逝世 墨西哥脫離西班牙獨立	俄國小說家杜斯妥也夫斯基誕生 英國詩人濟慈去世
1826	十七歲,創作不朽名曲《仲夏夜之夢》序曲	西屬美洲獨立國家舉行巴拿馬大會	倫敦大學創立 貝多芬完成最後一曲《弦樂四重奏》,次年逝世
1829	3月,指揮演奏《馬太受難曲》,使巴哈的音樂再度受到重視 首次訪問英國	希臘成為主權國家 俄土戰爭結束	巴爾札克:《舒安黨人》 歌德:《威廉·邁斯特的漫遊時代》
1830	旅行義大利各地 完成《芬加爾洞窟》序曲	比利時獨立 波蘭起義	德拉克拉瓦:「領導人民的自由女神」

年代	生平事略	時代背景	藝術與文化
1835	8月出任萊比錫布店大廈管弦樂團指揮 11月父親去世	南非布爾人開始大遷徙	聖桑生於法國 雨果：《夕暮之歌》
1837	3月與賽西兒結婚 9月在英國伯明罕音樂節擔任指揮及演奏	英女王維多利亞即位	托馬斯·卡萊爾：《法國大革命》 狄更斯：《孤雛淚》
1842	任柏林音樂學院院長 成立萊比錫音樂學院 12月，母親去世	中英鴉片戰爭 中英鴉片戰爭結束，簽訂南京條約 葡萄牙革命	法國印象派畫家雷諾瓦誕生 威爾第的歌劇《納布果》在米蘭公演
1843	《仲夏夜之夢》劇樂及序曲在波茨坦公演	維多利亞女王正式訪法 希臘頒布憲法	威爾第：《第一次十字軍的隆巴第人》
1844	完成著名的《e小調小提琴協奏曲》	英國開始在黃金海岸（即尚比亞）的探險	俄國作曲家林姆斯基—高沙可夫誕生
1846	神劇《伊利亞》舉行首演	英國廢除「穀物法」	杜斯妥也夫斯基：《窮人》、《雙重人格》
1847	5月姊姊芬妮過世 11月4日逝世於萊比錫	英國工廠實行十小時工作制	夏綠蒂·白朗蒂《簡愛》

孟德爾頌 *Felix Mendelssonhn Bartholdy, 1809-1847* **129**

蕭邦
Frederic Francois Chopion

1810-1849

鋼琴詩人

　　浪漫樂派中還有一位深具浪漫形象，彷彿活生生從少女漫畫中走出來的音樂家，他所創作的音樂飽含感性和詩意，因為這位音樂家短短三十九年的生命，本身就是一首詩！他的外型白淨秀氣，舉手投足間散發出貴族般優雅氣息，當他頂著濃密的棕髮出現，用迷人的褐色眼睛向全場觀眾致意，並且獻上一首鋼琴曲的時候，很少有人不沉醉在他的琴藝和魅力之下。這位不論性格和外表都帶有女性柔美特質的作曲家，就是蕭邦。

　　或許是因為雙手長得纖細小巧，天生又體弱多病的緣故，蕭邦彈奏鋼琴的方式非常溫柔，和當時習慣把手舉得高高、重重敲擊琴鍵，使用「搥打法」來演奏的鋼琴師全然不同，他的指法纖弱，但速度奇快，彈奏出的琴聲如同珠玉滾落般輕盈，雖然響度不高，卻流露著細膩的情感，聆聽他演奏，就好像聆聽他吟詩一樣，因此在音樂史上，蕭邦擁有「鋼琴詩人」的美譽。

　　鋼琴是蕭邦的靈魂、蕭邦的心，有別於其他把鋼琴曲當作小菜的音樂家，蕭

邦是全心全意為鋼琴而活的，也是少數以單一樂器曲成名的音樂家。除了僅有的幾首歌曲外，他的作品全都是優美的鋼琴曲，這些曲子大多是小品，裡面卻包含了豐富的和弦和獨樹一格的彈法，彷彿告訴世上所有的鋼琴曲創作家和演奏者：鋼琴，也可以這樣彈！

熱愛鋼琴的蕭邦，連曲子都是用鋼琴寫的，他總是即興作曲，往往靈感一出現，就立即在鋼琴上彈奏出來。蕭邦討厭將音樂用筆凝固在樂譜上，這對他而言代表著曲子的死亡，但是為了留住稍縱即逝的樂曲，他還是會花費許多時間將之譜寫出來。

他的情人喬治桑曾記載他的工作習慣：「蕭邦會先將雛形寫下來，然後一再地分析，而當作品不能完美地具體呈現時，他就會絕望到底。連續好幾天，他把自己鎖在屋子裡，不是上下來回地跑，就是弄砸筆，重複著單一小節百來次，或是將單一小節改了百來次，寫寫塗塗地，明早辛勤地重新再來。光是一頁譜，他會花上六個禮拜之久……」

蕭邦就是這樣一位抱持著完美主義的音樂家，由於對自己的作品批判得很厲害，在他去世之前，還曾經將幾首他認為不夠好的作品焚毀，絕不允許不足以代表他的作品留在這世上。

 ## 鋼琴曾讓他大哭

1810年2月，波蘭小鎮采拉左瓦佛拉村一個溫馨的小家庭中，唯一的男孩出生了。此一時代，地處東歐的偏遠小國波蘭正遭遇列強無情的瓜分，混亂的政局讓人民生活苦不堪言，不過，男孩的誕生，卻帶給他擔任法語教師的父親與溫柔嫻雅的母親無限喜悅，這個家中的父親十七歲就從大革命中的法國到波蘭來謀生，他精通多種語言，不僅熟讀伏爾泰，還會拉小提琴，他與妻子都很愛好音樂和藝術。然而，他們甫出生的小男嬰，卻每次聽到鋼琴的聲音就哇哇大哭。難

蕭邦出生地采拉左瓦佛拉村一景。

道自己的孩子這麼討厭音樂嗎？對於這一點，這對夫妻著實擔心了一陣子。當時他們還不知道，這個孩子長大之後，會成為赫赫有名的鋼琴詩人蕭邦。或許是與鋼琴有宿命的不解之緣吧，原來是因為小蕭邦太喜歡鋼琴了，所以見到鋼琴就哭，等到稍稍會爬，他就經常爬到琴鍵上，敲敲打打起來。看到這種情形，他的父母才恍然大悟，安下心來。

後來，小蕭邦見到大姊露意絲每天練習鋼琴，心裡很羨慕，於是主動要求父母也讓他學鋼琴，父母將他託給多才多藝的波西米亞人季夫尼教導，由於天賦異稟的緣故，蕭邦的程度很快就超越了姊姊。

事實上，蕭邦的音樂知識一開始是由母親和姊姊傳授的，而他日後會長成一位風度翩翩、帶著貴族氣派的美男子，也是來自母親的遺傳。蕭邦的母親茱絲汀娜其實是波蘭的貴族，蕭邦八個月大時，他們舉家遷往首都華沙定居，與當地貴族階層也維持著密切的往來，童年的蕭邦最早就在這群貴族中，找到了知音。

1817年，蕭邦七歲，當他在眾人面前將自己生平創作的第一首樂曲g小調《波蘭舞曲》演奏完畢，起身鞠躬時，周遭不絕於耳的掌聲，無言地表明了大家的讚嘆，從此，不時有人替小蕭邦辦演奏會，還不到十歲的他在波蘭上流社會中，逐漸小有名氣。

這樣看來，蕭邦無疑是典型的早慧天才音樂家。不過，他一生對於創作，始終能忠實保有自己的風格，也必須歸功於愛護他的老師、朋友和家人。

遇見一位天賦的護航者

蕭邦十二歲時，開始到華沙音樂院接受作曲訓練，並且有幸成為音樂院創始人約瑟夫·艾斯納院長的門生。這位胸襟廣闊、獨具慧眼的老師，一眼就看出蕭邦非凡的才華在於擁有天才所具備的「獨創性」，於是在教學上，艾斯納採取開放的態度，避免呆板制式的方法干預他的發展，盡量提供蕭邦自我發揮的空間。而蕭邦也沒讓老師失望，這一年是1822年，他將一枚亞歷山大大帝御賜的鑽石戒指獻給艾斯納老師，對音樂院的學生來說，獲得鑽石，代表獲得了國家的最高榮譽。四年後，蕭邦高中畢業，考進音樂院就讀，正式拜艾斯納為師，到1829年畢業。人們後來發現艾斯納的學生記錄簿上蕭邦的那一欄，工工整整地寫著：「品行出色，音樂天才。」

華沙音樂院院長約瑟夫·艾斯納。

請脫帽，這裡有位音樂天才

才氣縱橫的少年蕭邦，實在是朋友和家人的驕傲。他的父親就曾經得意的表示，機械化的鍵盤技巧彈奏練習，無法佔據蕭邦太多的時間，他的大腦比他的雙手要忙碌得多了！別人埋首苦練半天的曲子，他們家的蕭邦只要一個小時就能學會。

由於擁有一個交遊廣闊、行事風格浪漫的父親，蕭邦自小就獲得許多接觸藝術活動的機會，1828年，他跟隨父親的朋友到柏林聽音樂會，目睹了蔡爾特、史邦替尼和孟德爾頌等名師的風采，更激發了他成為大師的決心。從柏林返回華沙的途中，還發生了一件有趣的事。

就在歸途中，蕭邦所搭乘的驛馬車突然喀噠一聲，在馬路上靜止不動，原來

是一邊的車輪脫落了，無奈的馬車夫只好將旅客暫時放在小鎮的一間破舊客棧裡。那時已經是蕭瑟微涼的秋天了，這一來不知道還得等多久。此時一個老人，看到疲倦的旅客們情緒相當糟，便問起是否有人可以彈奏一曲，為大家紓解煩悶之情。一聽到老人這樣問，十八歲的蕭邦立即就愉快地走到客棧的古鋼琴前，拍拍上面的灰塵，彈了一首音色溫暖的小曲。

沒想到這架破舊的鋼琴居然可以發出如此美妙的聲音，越來越多人圍到這個年輕人的身邊聽他彈奏，蕭邦也越彈越起勁，琴聲跟著益發精采了。當演奏結束，那位老人向蕭邦詢問他的姓名，並且讚嘆的表示自己是一位退休管風琴師，已經有許多年，沒聽過這麼豐富精湛的琴聲了！

十八歲的蕭邦，就這樣運用自己的天賦，撫慰了一群陌生人的心。

1929年剛從音樂院畢業的蕭邦，與來華沙舉行音樂會的義大利「鬼才」作曲家兼小提琴家帕格尼尼結識。這位風趣的前輩很欣賞萬人迷蕭邦，還特別在自己的記事本上記上一筆，在相遇的那一天，他註明著：「青年鋼琴家蕭邦。」

看到帕格尼尼神乎其技的演出，蕭邦隱隱感到外面有一個豐富廣大的音樂世界，正等待著他前去探索，於是那一年，他前往歐洲的音樂中心維也納，在當地開了一場個人獨奏會。這是蕭邦生平第一次的長途旅行，收穫頗豐，並且留下了美好的回憶，就在維也納的獨奏會上，他首次發表改編自莫札特歌劇的《唐・喬望尼變奏曲》，以清新且原創性十足的曲風，向歐洲的樂迷做了一個完美、優雅的自我介紹。

當這首曲子終了的時候，座位上有一個人眼睛都亮起來了，他目光灼熱、情緒異常激動地站起身來，向現場觀眾宣佈：「各位請起立脫帽，這裡出現了一位音樂天才！」

這個人就是當時還是新人作曲家兼樂評家的舒曼，這位日後也成為浪漫派巨

匠的音樂家，非常欽佩同齡的蕭邦，並且給予他相當溫暖、熱切的友情。往後身體纖弱的蕭邦在法國定居，舒曼和妻子克拉拉，更是在生活上對他照顧有加。

 ## 一抔祖國的泥土

結束一場愉快的旅行，回到波蘭的蕭邦，萬萬想不到越來越動盪不安的政治情勢，會將他的人生帶領到另一個境地去。1930年，波蘭與俄國的戰事就要開始了，舉國上下人心惶惶，而鍾愛蕭邦的家人，以及愛惜他才華的老師、朋友們，不忍心見到身體贏弱的他在這場戰爭中受苦，也不願他的天賦，在槍聲砲火中被掩埋，於是他們互相商討，打算安排蕭邦到國外去，進入一個安定和平的環境，好好發展他的才華。

畫家筆下的波蘭舞蹈。

才剛回國不久的蕭邦，不得已帶著萬般難捨的心情重新整裝，再度前往維也納，自此成了一位後半生流亡異國的音樂家。

在離去前的餞別會中，蕭邦的家人朋友們流著淚，將一個盛滿泥土的銀杯遞給將遠行的他，告訴他無論天涯海角，這把華沙的泥土都將永遠陪伴著他，此時蕭邦也在心裡暗暗立誓，永不忘懷祖國波蘭。從蕭邦的作品中，也能發現他的確始終以祖國為念，在陸續完成的一系列《波蘭舞曲》和《馬祖卡舞曲》裡，波蘭的民族樂舞和傳統精神，與蕭邦獨特的鋼琴彈奏法緊密結合，躍然曲中。

這抔祖國的泥土隨著蕭邦從維也納到法國，並且在他逝世之後與他一起下葬，伴他長眠。

二度到維也納的蕭邦，已經失去前次來此地的興奮和喜悅，因為這次旅程不僅迫於無奈，維也納的情勢也已經改變。一來上回在此地擁護蕭邦的音樂家大部分都已經離去了，蕭邦在這裡不再受到肯定，當時甚至有樂評家大肆批評他新出版的前衛樂集《詼諧曲》為「一個瘋子的作品」。性格敏感又有些自負的蕭邦遭遇這種挫折，情緒跌到谷底，甚至瀕臨瘋狂邊緣，在維也納過著陰鬱苦悶的生活。

　　二來當時的奧地利政府，正嘗試著向俄國示好，隨著波蘭對俄宣戰，波蘭人在奧國的處境也就日漸悲慘，最後甚至遭到敵視。維也納這個曾經張開臂膀、熱情歡迎蕭邦的城市，如今居然成為他的傷心地！1831年，一心想要離開那裡的蕭邦，終於等到一個到倫敦旅行的准許令，於是便毅然決然離開。在旅途中，突然接獲首都華沙陷落消息的蕭邦，將心中的悲憤之情，以及對祖國朋友家人的想念，化為激昂的c小調《第十二號練習曲》，由於這首曲子是在這個時機迸發出來的，因此人們又稱它為《華沙陷落》。

　　此時還有一個城市在等待著蕭邦，那是反對弱肉強食的俄國侵略東歐、崇尚人權與藝術自由的法國巴黎，在那個屬於父親的祖國裡，蕭邦適得其所，覓得他生命與音樂的歸宿。

描繪十九世紀初巴黎土勒伊宮的一場宮廷舞會。

孤傲卓絕的沙龍音樂家

　　1831年歲末，苦痛的一年將要過去，到巴黎展開新生活的蕭邦，也完成了親朋好友的期待——到一個太平的國家去發揮他的天賦，

他們都相信，蕭邦將會榮耀波蘭。法國可以說是蕭邦的半個祖國，這裡蓬勃發展的音樂、文學、藝術，更使他的藝術家天性得到充分的滋養，愉悅燦爛的創作生活就此展開了，在巴黎，蕭邦重遇故知，不僅獲得孟德爾頌等人的援助，自己也開始教學，以非凡的身價賺取優渥的酬勞。

此時巴黎沙龍活動風行，藝術家的交流非常頻繁，逐漸風靡法國樂壇的蕭邦，也藉由舒曼的引介，成為巴黎社交圈的一分子。由於擁有纖細優雅的外表和令人耳目一新的琴藝，即使性格極其孤僻，不喜歡與人交往，蕭邦依然深具吸引力。這段時間他結交到許多好友，諸如與他風格迥異的鋼琴之王李斯特、歌劇家羅西尼，以及文藝界翹楚雨果、巴爾札克等，而他的身邊也時常圍繞著許多打扮入時、仰慕著他的婦女。

沙龍，無疑是最適合蕭邦展現自我的場所，他不喜歡萬人空巷、喧鬧沸騰的大型音樂會排場，而鍾愛在溫馨安適的氣氛中，為家人朋友彈奏鋼琴。因此，沙龍裡的蕭邦，可說是如魚得水。

奇怪的是，蕭邦結識的朋友都對他極其熱情，處處呵護他，但他自己卻是個性情異常孤僻的人，吝於回報朋友們的心意。他雖然不斷與穿梭沙龍的藝術家們會晤，對於這些人的作品卻絲毫不感興趣，只願活在個人自足的創作世界中。衷心喜愛他的舒曼和李斯特，都曾經在聆聽過他的演奏後，寄贈自己所作的曲子向他致意，但面對滿紙的盛情，蕭邦往往拖延許久，才寫下一兩句淡漠的感激之辭回覆。

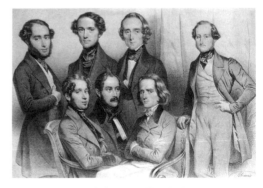

與蕭邦同時代的音樂家。後排右起第一人為李斯特，第二人為蕭邦。

即使如此，蕭邦的朋友們對他的喜愛之情，卻似乎從不曾被澆熄。值得一提

的是，正所謂同行相忌，慣於使用纖弱指法的鋼琴詩人蕭邦，和彈鋼琴時會因為過度激動而面目猙獰、手指青筋浮現的鋼琴之王李斯特，雖然互相欽羨彼此的優點，但潛意識裡依然微微輕蔑著對方。蕭邦就對李斯特的浮誇和市儈很不以為然，曾經諷刺的表示道，自己很羨慕李斯特強健的身體和充沛的活力，但他既然這麼能言善道、愛挖苦別人，乾脆去當政治家算了！

是刺鼻的胡椒還是美麗的夢境

在蕭邦的所有作品中，最獨特且受人歡迎的是一系列的《夜曲》，而也因為夜曲的創作，蕭邦攀上藝術的高峰。所謂的夜曲，是音樂家為聽眾創作出的，適合在夜闌人靜時聆聽的音樂，曲中具備著「平靜」和「冥想」兩種特質，特色是低音以波動的伴奏音形式，襯托出右手彈奏的甜美主題旋律，蕭邦格外喜歡用這種體裁創作出的鋼琴曲，他曾將十八世紀夜曲創始人費爾德在華沙演奏的作品作成記錄，日後在巴黎落地生根時，更經常用以作為演奏的曲目和教學的素材。

1827年到1846年，蕭邦共作出二十一首夜曲，但是要求完美的他，生前只願意將其中十九首付梓出版，另外三首蕭邦原本打算毀棄，他過世之後，朋友才在他的家中找出來。如今我們聽蕭邦的夜曲，總覺得能看到南國夜空滿天的繁星，詩情畫意、如身處夢境。但是當時卻有人批評他的夜曲，故意與費爾德的手法反其道而行，如同「刺鼻的胡椒」。這是因為對鋼琴體會至深的蕭邦，獨創出一種可以任意改變和絃，卻不影響基本節奏的「彈性速度指法」，來表現演奏時的情感起伏，也因而造就出別出心裁的樂音。這種從未出現過的前衛音律，獨步古今，難怪會令保守人士覺得嗆鼻了。

鋼琴師和他的情人們

李斯特曾經形容蕭邦像是「儀態雍容的牽牛花」：「在纖細出奇的花莖上，

柔軟而清香的花冠搖曳著，好像稍一碰觸就會破裂似的。由於他天生體弱多病，因此創作出來的音樂響度不高，曲終時更宛若一聲聲的耳語密談。」

這位如同牽牛花般纖柔高貴、多愁善感、像詩一般的音樂家，寫出的曲子和美麗的夢境一樣動人，他高貴優雅的翩翩氣度，更是擄獲了不少女士的心。從蕭邦流露著細膩情感的作品中，我們不難發現他也是一位羅曼蒂克的情人，而愛情，也成為他最豐沛的靈感泉源。

這位多情的音樂家一生雖然從未步入婚姻，卻曾經歷過許多次刻骨銘心的戀情，而每一次甜蜜又苦澀的戀愛，也使他自然而然將心中澎湃、豐富的情感釋放出來，化作柔情似水的音符。

1929年，十九歲的蕭邦首次拜訪維也納，在當地舉辦了個人獨奏會，而同時這位優秀的少年也因為情竇初開，和一位可愛的少女產生純純的愛情。女主角是維也納出版社一位編輯的女兒，她的名字叫作蕾波迪娜。由於距離和性格，這段純真的初戀，在蕭邦返國後就告終了，為了這段泡沫似的戀情，蕭邦一度情緒低落。

然而，這只是幻滅所帶來的短暫失落而已，戀愛真正的苦澀，還在華沙等著蕭邦。就在他成功演出、載譽歸國不久後，華沙音樂院學生康絲丹奇亞的身影走進了他的心。這是一段痛苦的單相思，才華洋溢、有著美妙歌喉的康絲丹奇亞，自始至終都不知道蕭邦對她的愛慕之意，羞澀又內斂的蕭邦，不敢對康絲丹奇亞表示自己的心意，只有寫信給好友狄都斯，抒發自己壓抑著的熱情和痛苦：「我很感傷，因為我已墜入情網。我每晚都夢見她的倩影，但卻還未與她交談過一言半語。」

在難以成眠的夜裡，蕭邦寫下《e小調協奏曲》和《f小調協奏曲》，潺潺流瀉的音符傾訴著無盡的思念，像未熟的花蜜一樣又甜又苦，令人感到綺麗無比。後人把這些描繪康絲丹奇亞倩影的曲子叫作「愛人的畫像」。

當蕭邦離開動亂的祖國，這讓他痛苦不已，甚至想為之尋短見的單戀也就跟著結束了。

 ## 我的悲傷

在巴黎定居的蕭邦，終於在二十五歲時有機會回到華沙，與久別的父母、親友們會面，對於這短暫的重逢，雙方心裡都依依難捨。回程的時候，蕭邦和友人順道到德勒斯登，拜訪在華沙時代曾經非常照顧他的舊識沃金斯卡伯爵。這位波蘭的貴族，在情勢最混亂的時候，也曾舉家流亡到日內瓦去，如今重回德勒斯登，與蕭邦再度重逢。

而一段既甜美又悲傷的戀情也同時發生了。久別多時，蕭邦發現伯爵的千金瑪麗亞已經長成一位亭亭玉立的少女，她臉上散發著美麗的光彩，深深牽引著他的心。這兩位小時的玩伴，如今重逢，卻好像是初次邂逅一樣，突然一起墜入愛河。

長得高挑纖細的瑪麗亞比蕭邦小五歲，她有一頭黑絲絨般的秀髮，和一雙靈動的黑色眼睛，對於音樂和文學十分有天賦。蕭邦在她家中停留期間，兩人交談的話題也都圍繞在彼此對藝術以及創作的看法之上。這兩位年輕人之間燃起熾熱的戀情，他們親密的通信，將彼此的愛意寫在往返的信件上，甚至到了論及婚嫁的地步，蕭邦曾經譜了一首《降A大調圓舞曲》，題上「獻給瑪麗亞姑娘」這一行字，寄給他的戀人。

然而，由於瑪麗亞的父親沃金斯卡伯爵終究擺脫不了世俗的觀點，認為世代都是貴族的沃金斯卡家族，實在無法接受一位出身平民階級的女婿。因此到頭來，這段純真美麗的戀情變成了蕭邦的悲傷。

蕭邦回巴黎後，瑪麗亞受到父母親的阻撓，來信逐漸減少，終至全然失去了消息。蕭邦去世後，朋友在他的住處發現一個用繩子捆綁的包裹，裡面裝著他與瑪麗亞往返的信件，包裹上凌亂潦草的字跡顯露著他的痛苦，蕭邦在上面寫著：「我的悲傷」。

寫著「我的悲傷」的信件包裹。

愛上一位新時代女性

當蕭邦還沈浸在這段消逝的愛的悲傷裡時，一位樂觀前衛、大膽奔放，兼具母性和陽剛特質的女性，現身在他面前，她是法國小說家喬治桑。

喬治桑和蕭邦以往所認識的女性都不同，她非常特別，喜歡穿瀟灑的褲裝、戴帽子，像男性一樣動作大方地出現在沙龍裡，她的作品充滿著女性獨立解放的精神，她樂於社交，並且曾經和好幾位文人雅士有過情人關係，是和保守內斂的蕭邦完全不同類型的藝術家。

1839年，蕭邦透過李斯特的引介與她相識，一開始並不能接受這位喜歡男裝打扮的女士，甚至還說過：「她說起話來像神話中的女巫，其中有很多話是其他婦女說不出口的。」

但是，喬治桑卻對纖細的蕭邦一見鍾情，她從蕭邦身上感受到溫柔的感性力量，並且對這樣一位音樂家非常好奇，於是以自己最真誠的一面，主動與他交往，終於獲得蕭邦的心。兩人剛開始交往的時候，喬治桑從前粗蠻的情人非常不甘心，甚至還曾埋伏在他們經常出入的路旁，想要毆打纖弱的蕭邦。

性格全然相反的兩個人，反而能契合與互補，在喬治桑溫柔體貼的照顧下，蕭邦享有了一生中最溫暖、喜悅的愛情，他們兩人雖沒有結縭，卻維持了一段很長的情人關係。

命運彷彿不肯給予這位詩意善感的音樂家全然的幸福，就在與喬治桑相識不久，一向體弱的蕭邦被一位進出沙龍的貴族婦女傳染，患了肺結核。這場大病幾乎要奪去他的生命，所幸比他大六歲的喬治桑，是個如母親般慈愛的情人。

為了幫助蕭邦好好養病，喬治桑決定和他一起到溫暖的南方去，他們整裝前往西班牙有「熱情之島」之稱的馬約卡島，在當地租房子，過了一段寧靜幸福的生活。不過，此時喬治桑卻必須承受著不足為外人道的辛苦，蕭邦的病，考驗著她的堅強與韌性，她一方面必須安撫蕭邦因病而暴躁易怒的情緒，一方面還得面對排斥他們的當地居民。

喬治桑。

當地人在知道這位虛弱的音樂家得到的是可怕的傳染病後，非常厭惡他們，路上開始出現像「癆病鬼，滾回去！」之類的謾罵。他們想要租賃房屋，也連連被驅趕，他們住過的房子和用過的東西，甚至也都被人焚毀。在喬治桑的奔走之下，一連搬了三次家，最後總算在一幢荒涼的海濱小屋定居下來。

雖然經歷了這麼艱難的過程，又害著病，得到情人溫柔照顧的蕭邦，卻因為心情寧靜而創作出許多優秀的曲子。有一次，喬治桑看到自己養的小狗在屋子裡追著自己尾巴繞圈圈的可愛模樣，忍不住對蕭邦說，如果自己能具備絲毫像他一樣的音樂才華就好了，這樣就能將這個情形用音樂描繪出來。蕭邦聽了，立刻坐到鋼琴前，用他纖細的手指，彈出一首輕快活潑的曲子來，這首只有一分鐘的生動華爾滋舞曲，就是有名的《小狗圓舞曲》。

在與身為小說家的情人相互激盪下，蕭邦經常這樣即興作曲。一個午後，喬治桑剛出門購物，天空中隨即下了一場滂沱大雨。沒有帶傘的喬治桑會不會被大雨淋溼呢？獨自在家的蕭邦越想越著急，為了排解心中的煩悶和寂寞，於是打開

琴蓋彈琴解悶，聽著淅瀝瀝的雨聲，他的雙手不斷在琴鍵上揮舞，彈奏出如詩如夢的音律，當蕭邦專注於彈琴的時候，喬治桑已經平安歸來，無限溫柔地默默站在他身後。因為兩顆互相關懷的心，浪漫的《雨滴前奏曲》就此誕生了。

可惜這段溫暖蕭邦心靈的戀情終究沒有完美的結局，九年後，蕭邦與喬治桑因故鬧翻而分手，有人甚至批評喬治桑，只是為了尋覓創作題材而與蕭邦相戀。

不知道是被病魔吞噬的肺葉，還是喪失愛的孤寂使他窒息，失去喬治桑的蕭邦，病情急速惡化，終於在1849年告別人世。原本以為自己終將孤獨死去的鋼琴詩人蕭邦，在彌留之際，卻意外見到一群親友突然出現在病榻邊，他們是特地趕來為他祝禱的，而此時也傳來一陣陣溫柔優美的女高音，安慰著蕭邦最後的靈魂，那是另一位仰慕著他的好友——波陶卡伯爵夫人。

在親友溫暖的圍繞之下，三十九歲的蕭邦結束了詩一般美麗的生命。最終為他送行的是一抔波蘭的泥土，以及他曾在朋友家受一個裝著骨骸的罈子觸發而創作出的《送葬進行曲》。

蕭邦與喬治桑紀念像。

蕭邦與他的時代

---◆---◆---◆---

年代	生平事略	時代背景	藝術與文化
1810	生於波蘭附近采拉左瓦佛拉村，其父為語文教師	法國兼併荷蘭 美洲西、葡殖民地戰爭起	德國作曲家舒曼誕生次年，李斯特誕生
1817	七歲，創作第一首樂曲g小調《波蘭舞曲》	塞爾維亞人反土耳其人的第二次起義革命	傑利訶：「跑馬競賽」
1822	獲得亞歷山大皇帝御賜鑽石戒指	巴西宣佈獨立	倫敦成立皇家音樂學院
1829	結束音樂學院學業 至維也納舉行兩場音樂會，成為名鋼琴家及作曲家 認識小提琴演奏家帕格尼尼	希臘成為主權國家 俄土戰爭結束	俄國作曲家魯賓斯坦誕生 羅西尼最後傑作《威廉泰爾》上演
1830	因華沙革命方興，局勢動盪，在父母及老師的勸說下，再度至維也納。	法國七月革命，路易·菲力普王朝開始	孟德爾頌：《芬加爾洞窟》序曲 白遼士：《幻想交響曲》
1831	9月8日華沙淪陷，悲憤之餘作x小調《第十四號練習曲》	愛爾蘭大暴動	雨果：《巴黎聖母院》
1835	經德勒斯登至萊比錫，會晤舒曼夫婦及孟德爾頌	南非布爾人開始大遷徙	聖桑生於法國 雨果：《夕暮之歌》

年代	生平事略	時代背景	藝術與文化
1836	結識小說家喬治桑，其後賦室同居 開始出現肺結核病徵	路易‧拿破崙（拿破崙之姪）企圖推翻法國政府，失敗後被流放美國	繆塞：《世紀懺悔錄》 海涅：《論浪漫派》
1838	因病與喬治桑赴馬約卡島休養，創作出多首膾炙人口的作品	輪船開始航渡大西洋	法國作曲家比才誕生
1839	返回法國，定居喬治桑的故居諾魯養病	西班牙內戰結束	俄國作曲家穆索斯基誕生
1846	與喬治桑的關係破裂，以《D大調前奏曲》作為紀念	英國廢除「穀物法」	杜斯妥也夫斯基：《窮人》、《雙重人格》 白遼士：《浮士德的天譴》
1848	2月16日在巴黎舉行離別演奏會後，帶病赴倫敦舉行音樂會，大獲成功	法國二月革命爆發，路易‧腓力普下台，第二共和成立	董尼采第去世 喬治桑：《小法岱特》
1849	10月17日在親友環顧下逝世，遺體安葬在巴黎拉雪斯神父墓地，心臟運至華沙聖十字架教堂安葬，供人憑弔	德國通過帝國憲法 英國廢除航海條例 羅馬共和國成立 印度完全淪為英國殖民地	杜斯妥也夫斯基被沙皇流放西伯利亞 次年，狄更斯：《塊肉餘生錄》

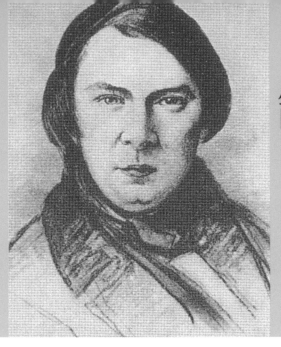

舒曼
Robert Schumann

1810-1856

 ## 天才型的音樂文學家

　　十九世紀很少有人能像舒曼一般,集作曲家、文學家、評論家和思維啟蒙於一身,他是瘋狂和天才的代表,令人欣羨的愛情和爆發的創作力,都使他成為謎樣的人物。

　　舒曼用短暫的一生寫出改變歷史的音樂評論,少了他的高瞻遠矚,古典音樂界勢必遺失更多的明日之星。他以全方位的音樂、文學才華,延續了藝術改革的契機,為浪漫主義帶來了勇氣。

飽讀詩書的好學少年

　　羅伯特‧舒曼於1810年6月29日出生於德國薩克森的工業城茨維考(Zwickau);父親是位作家兼書店老闆,在茨維考創辦印刷廠。他賣書也愛看

書，影響所及，舒曼從小就愛看書。這樣的環境使舒曼很早就接觸文學，進而對他的音樂和散文寫作產生重要影響。

舒曼出生的房子。

舒曼在七歲開始跟著管風琴老師約翰‧歌特佛列‧孔曲學鋼琴，常和鄰居的孩子們合奏，九歲曾嘗試創作一些舞曲。十歲那年父親帶他欣賞鋼琴家莫舍勒茲（Ignaz Moscheles）的音樂會之後，才引發了他對音樂的興趣和研習的心願。十二歲時他組織了一個小型管弦樂團，寫了一首詩篇歌，研究莫札特、海頓和第一位真正的浪漫主義者韋伯。儘管如此，少年時期音樂在他心中還是屬第二位，次於文學。他特別喜愛拜倫、歌德、席勒，還有黎希特。為他寫傳的作家們說他將歌德的《浮士德》熟記於心，並且常常朗誦，少年舒曼成立了一個文學社，寫了一篇關於藝術和詩歌的論文，一直是個快活的年輕人。十五歲時，他變得消沈、冷漠、憂鬱——也許是開始尋找一個在他範圍所及之外的宇宙。十六歲時，家中發生接二連三的不幸，父親去世、姊姊自殺身亡，他的音樂學習生涯也只好中輟，轉而沈浸於拜倫和黎希特的浪漫派文學中。

舒曼的老師管風琴家孔曲。

 音符間游走的選擇

父親死後，母親希望舒曼學習法律。1828年，舒曼十九歲，以優異的成績通過考試，照著母親的期望進入萊比錫大學研讀法律，並且在藝文場所中認識了不少音樂家和文學家。當時經朋友介紹認識了鋼琴家威克（Friedrich Wieck）和他的女兒克拉拉，他偶爾會隨威克上幾堂非正式的教學指點，也寫些小品歌曲。

畫家筆下的海德堡。

舒曼的母親。

與法律的短暫接觸，使舒曼深信音樂才是他終身的工作，在鋼琴上的即興作曲比文學上的努力更能充分表現自己。1829年3月，他在家鄉舉行了一個相當成功的小型音樂會，但威克卻認為這不過是業餘音樂人的餘興活動而已，並不專業。

　　同年，舒曼轉學到海德堡大學研讀法律。但是因為無法忘情音樂，常與威克通信討論對音樂的感想，並到處欣賞音樂會。1830年，在聆賞完帕格尼尼的演奏後，他就決心拋棄法律改學音樂，希望自己能成為一位鋼琴家。他寫信給母親，爭取人生的選擇權，而母親似乎也被威克說服了，威克向她保證：「要以三年的時間，讓舒曼變成世界最偉大的鋼琴家。」舒曼的母親聽了，勉強同意讓兒子繼續學習音樂，於是舒曼便搬進威克家中居住。

縱橫的文學才能

舒曼在十六歲的日記裡就已說道：「我以前並不清楚，但現在已經知道我確實有著某種想像力，沒有人能否認。我不是個深奧的思考者；我不能針對問題，運用邏輯、沿著一條思路進行思考。我是否能成為一個詩人，時間將會證明。」日後舒曼並未成為詩人，但他的一生卻深受兩位詩人的影響。一個是大他父親十五歲的小說家兼詩人約翰保羅，從他身上，舒曼繼承到的是浪漫的熱情與豐富的想像力；另一個則是業餘的詩人、畫家、音樂家暨樂評人霍夫曼，他是當時頗負盛名的上訴法院法官，他那種文學式的音樂評論，對舒曼的文體有很大的啟發。在萊比錫大學研讀法律期間，舒曼並未認真上課，反而消磨無數的時光，與朋友們討論藝術與人生，並且模仿約翰保羅的風格，來寫詩作曲。在此同時，舒曼也開始聽舒伯特的歌曲，並成為舒伯特音樂的終生提倡者。

天降大任的磨練

1831年，舒曼開始正式跟隨名鋼琴師威克學習鋼琴與和聲。那年年底，舒曼寫出他第一首鋼琴變奏曲作品《阿貝格變奏曲》，除了音樂的創作外，他還開始寫小說。然而，一切並未盡如人意，整整一年，舒曼每天花六、七個小時練習鋼琴，沒想到如此苦練卻換來威克的否定，威克說他的彈奏技巧太差，讓他失望到差點自殺。後來，為了使演奏技巧進步得更快，讓不靈活的無名指更為有力，舒曼就想了一個怪招：用一根繩子把第三指吊起來，然後猛練第四指。不料，這種不自然的指法練習，反而使右手的無名指受傷，永遠不能彈奏了。這個事件使舒曼想成為演奏家的希望成為泡影，只好往作曲方面發展。因威克與克拉拉需長期出外巡演，迫使舒曼向另一位音樂家多恩學習。手指受傷後，舒曼發奮寫曲，1831年發表鋼琴名曲《蝴蝶》，而且開始在《大眾音樂雜誌》和《彗星》兩本雜誌撰寫音樂評論。他企圖利用樂評使當時正處低調的樂壇振作起來，他讚揚蕭邦的才華，最出名的一句話便是：「先生們，請脫帽致敬，這是一位天才！」1832

年，因舒曼與老師多恩關係趨於惡化，於是舒曼決定停止上課。他可以在很短的時間之內作出許多作品，而這些作品均列為鋼琴演奏會之標準曲目。1833年，舒曼再度面臨惡劣的考驗，他的大哥自殺去世，大嫂和他分別感染瘧疾，他近乎崩潰。

西洋樂評佼佼者

舒曼作品全集的扉頁。

1834年，舒曼二十五歲，與數位朋友一起創辦了《新音樂雜誌》，目的是要提供一個公開的園地為音樂界褒善貶惡，他擔任主編長達十年之久，還創立了「大衛同盟」，同盟的成員都是新音樂雜誌的評論員。經過舒曼的評論，蕭邦、蓋德、布拉姆斯等人都成名了，而舒伯特、孟德爾頌也受到他的崇仰。當時大多數的音樂雜誌都相當保守，而舒曼常用不同的筆名，推薦評論當時的音樂創作，並嚴辭批評守舊的音樂家們。後來這份雜誌成了德國甚至歐洲音樂界相當著名的音樂雜誌。舒曼的評論方法實際上很簡單，但又具有革命性，他不做世俗的歌頌者，而是將音樂家的「價值」與「成功」區隔開來。他成了音樂鑑賞革命的主角，此場革命影響到十九世紀下半葉國際音樂風尚的走向。此時，舒曼的作曲，也大有進步，1834年，他發表鋼琴獨奏曲《交響練習曲》，次年則寫作了鋼琴曲傑作《狂歡節》。《狂歡節》是由充滿詩情之美的鋼琴小曲串聯而成的，不受曲式所拘束，分別傳達出各種詩般的幻想。此後，在他的鋼琴作品中，經常採用這樣的手法，自此創立了純粹的浪漫風鋼琴曲樣式，和古典樣式一刀兩斷。

🖋 荒唐的人生經歷

　　舒曼非常敏感，任何音樂都能在他的心靈中留下震動的痕跡，他喜歡刺激的東西，如：菸、酒、咖啡和性。他說：「當我喝醉後想像力便大幅飛升」、「來勁的雪茄令我提神，刺激我創作，黑咖啡也使我迷醉。」他瘋狂地大量閱讀，從事文學創作、小說、詩歌、音樂與評論，展現多方位的才華。過度的敏感使舒曼的腦中充滿著光怪陸離的幻想，年輕時複雜的男女關係和社交活也是他多產創造的動力，舒曼憑藉才華洋溢的自信，以音樂和文學詩歌討好心儀的女士和贊助的權貴。如1835年完成的《第二號奏鳴曲》便是獻給富商好友之妻亨列德‧菲克特夫人的。這首曲子不管在結構或形式上，都相當周延，且具古典特徵，全曲流露出浪漫的氣息，非常討人喜歡。從1833年到1836年，舒曼共寫了三首奏鳴曲，籌備的時間都很長。《第三號奏鳴曲》獻給年少時的評論家偶像莫塞列斯，此作以小調詮釋，充滿哀愁，莫塞列斯給它的評語是：「近似貝多芬和韋伯的筆調，具大奏鳴曲特性，卻無完整的協奏曲性格。」他接受了這樣的建議進行修改。1834年，舒曼在萊比錫邂逅了蘇格蘭女鋼琴家蕾德羅，為表愛慕之情，他寫出了《幻想曲集》獻給她。《幻想曲集》為舒曼樹立了個人獨特的曲風，此曲的演奏技巧難度較高，也具備感人浪漫的氣氛。

🖋 立定志向，樹立風格

　　從立志要成為音樂家起的十年中（1830至1840年），舒曼主要從事鋼琴音樂創作。平均每年發表一到三首，而1838年卻一口氣發表七首，此為作品量最多的一年。其重要的鋼琴作品有《兒時情景》，為童年時期回憶的闡述，內容集結十三首少年時代青澀心境的小曲，創作改編而成，並在最後加註了標題「兒時情景」。在舒曼寫給克拉拉的一封信中，提及了《兒時情景》的起因：「我一直在等妳的信，結果就寫下了這本充滿了神奇的、瘋狂的、嚴肅的事情的書，當妳彈奏它們時，妳的眼睛會張大。事實上，有時我覺得要跟音樂一起爆開來了。在我

沒有忘之前，讓我快告訴妳我的想法。還記得妳曾說我像小孩子般，這讓我有了靈感。它們會讓妳玩得很高興，不過，當然妳必須忘記妳是大演奏家。」評論者對此作多表讚賞，認為全作沒有任何一個音符是多餘的，簡潔中帶有保守，更勝前作《幻想曲集》。舒曼自己還補充道：「樂曲本身不但充分切題，並以淺顯易懂的手法表現。」

1838年，舒曼完成了《花之曲集》。這部作品的浪漫特質非常適合演奏，也是當時克拉拉慣用的安可曲。同類型的曲子中還有《幽默曲》，曲中具有的情緒反應和複雜變換的結構，徹底反映當時作者的創作狀態，舒曼提及：「整整一星期，我一會兒哭，一會兒笑。」而此時期最重要的作品，莫過於《C大調幻想曲》，結構與曲思龐大，是舒曼鋼琴曲中最有力的作品，也是古今名曲之一。舒曼有感於李斯特為興建貝多芬紀念碑而募款，便作出以貝多芬奏鳴曲式風格的《幻想曲》，此曲分別以「廢墟」、「勝利紀念碑」、「棕櫚葉」三段標題為樂章，根據舒曼的解釋，第三樂章乃引用貝多芬《A大調交響曲》的慢板發展而成；第一樂章則取自貝多芬給遙遠愛人的旋律，此樂章被視為鍵盤樂器作曲中，最傑出的奏鳴曲式。草稿經過一連串的修改，於1838年獻給李斯特，作為募款之用。1839年起，舒曼想將自己的事業轉移到維也納，為《新音樂雜誌》及音樂前途找到更好的空間，由於在維也納無法取得印刷權而失望作罷，隔年又回到萊比錫。懷著抑鬱的心情，繼續努力創作。

愛娜斯蒂娜曾是舒曼的戀人之一。

浪子情歸克拉拉

少年時期的舒曼非常風流，中學便周旋於女同學之間，玩著戀愛遊戲，到了大學更超越當時保守社會的道德尺度，與異性大玩感官肉慾遊戲，錯綜複雜的多角戀愛流露於舒曼發表的文字間。1830年搬進威克家中，除學習音樂外，仍不改風流本性，努力尋找戀愛機會。當時威克的女兒克拉拉年僅十一歲，在舒曼眼中是個小妹妹，並沒有對她產生愛戀的火花。他愛上的是威克家中另一個女房客，他們常進入彼此的房間，舒曼還因此感染了難以啟齒的性病。之後，他又愛上了來威克家學音樂的公爵千金愛娜斯蒂娜，兩人之間的戀情進展火速，最後還到了論及婚嫁的地步，不過這件婚事卻在舒曼得知婚後的愛娜斯蒂娜並無貴族繼承權後，打消攀龍附鳳的念頭而告終了。

克拉拉二十一歲時的畫像，她在這一年與舒曼結婚。

1835年，已長得亭亭玉立的克拉拉，開始引起舒曼的注意，他大膽地向威克提出對克拉拉的愛意，卻遭到老師的拒絕。事實上，從小出現在克拉拉身邊的舒曼，早已在她心底佔有一定的分量。她也始終支持舒曼創作，不僅在演奏中公開發表他的作品，並且常常與他在信中討論音樂知識。威克深知此中奧妙，一心一意想把克拉拉和舒曼隔離，並多次介紹其他音樂家給克拉拉認識。無奈克拉拉還是經常以書信向舒曼表明自己目前的動向與心意。兩人之間難以撲滅的愛火，讓威克採取更激烈的手段，他取消了克拉拉的繼承權、斷絕她的經濟來源，並且阻撓兩人的信件往來。

克拉拉不堪父親的干擾，決定尋求法律途徑尋求解決。1839年4月，法院傳訊威克，威克藉著一封辯解函指控：「舒曼是個揮霍虛榮的醉鬼，又是個不求上

克拉拉與姚阿幸合奏的情景。

進的平庸音樂家，我強烈質疑舒曼只是利用克拉拉的名氣想剝削她，公爵之女愛娜斯蒂娜事件，就是一個活生生的例子！」威克還到處散發信函至歐洲各演奏中心，告知他們自己的女兒克拉拉已經瘋了。實際上，威克這種愛女心切的行為是不難理解的，因為他栽培女兒多年，好不容易讓她在歐洲音樂界開始成名，還沒來得及享受女兒所給予的回饋時，她卻要跟一個前途未卜的小子離開了。而克拉拉雖能理解父親的心情，卻擔心此事越演越烈，所以請舒曼也呈上反駁信函，證明自己的清白，當時在諸多有力人證（如孟德爾頌）的護航下，舒曼獲勝了，而老威克在顏面盡失之餘，還被判了十八天毀謗的監禁。

1840年9月12日，克拉拉與舒曼在眾人的祝福聲中舉行婚禮，當時舒曼絕對

沒有想到有這麼一天，自己真的能與心愛的克拉拉結婚。克拉拉在她的日記上寫著：「這是我一生中最重要、最動人的一天，我要開始新的生活和亮麗的生命，我必專心一致地愛我的先生羅伯。」

 ## 成家立業的創作高峰

　　娶了克拉拉對舒曼的生命來說，是一個重要的轉捩點，也是舒曼的創作高峰期。在此之前，舒曼承受著威克的輕視和壓力，又為婚姻的官司而心力交瘁，直到和克拉拉結婚之後，所有的紛爭才都煙消雲散。在精神上，舒曼終於有了喘息的機會，能夠把全副的心力擺在作曲上。婚後的快樂幸福激發了舒曼豐富的創造力，這一年他扎扎實實地一首接一首，寫了一百多首美妙的歌，及三套從未被寫過的音樂傳奇故事：《歌曲集》（Liederkreis）、《女人的愛情與生涯》（Frauenliebe und Leben），以及《詩人之戀》（Dichterliebe）。1841年，舒曼嘗試寫大型的交響曲，把鋼琴曲與歌曲中流露的浪漫情趣，植入到古典樣式的管弦樂曲中，寫作了《降B大調第一交響曲：春》，獲得迴響後，便陸續創作《序曲、詼諧曲與終曲》、《第四號交響曲初稿》與《c小調交響曲》。

　　1842年，在克拉拉的鼓勵之下，舒曼有了另外一波創作室內樂曲的欲望，此系列的第一部作品《鋼琴五重奏》是為克拉拉所寫的，樂曲一開始所呈現的活力、生氣和熱情，不但展現了舒曼對幸福婚姻的滿足感，同時也是舒曼克服現實逆境之後，發自內心的勝利呼聲！在《鋼琴五重奏》完成後的幾個禮拜，舒曼又開始寫另外一部《鋼琴四重奏》，他好像深怕自己的想法會馬上跑掉一樣，不停地寫。但是，有別於《五重奏》的熱情，《四重奏》充滿詩意。克拉拉曾經說，這是舒曼最美的作品之一，聽起來非常清新、動人，就像一首溫暖的歌曲。

　　婚後幾年內，舒曼寫了交響樂、室內樂曲和鋼琴曲，這些作品讓他躋身於世界最好的作曲家行列。其中許多作品是受他才華橫溢的太太克拉拉所激勵和演奏

詮釋出來的。克拉拉因身為舒曼之妻而受人矚目，但她本身也是一位相當傑出的鋼琴家、作曲家與編曲家。每當克拉拉和戈望德浩斯（Gewandhaus）交響樂團一起公演舒曼的鋼琴協奏曲，或和朋友在家裡彈奏舒曼的《鋼琴五重奏》時，她都可以想像先生眉飛色舞的神情。克拉拉稱職地扮演音樂家、良母（克拉拉生了八個小孩，其中有五個存活下來）和賢妻的角色。她曾經告訴舒曼：「從來沒有人像你這麼有天分，我那滋長的愛與對你的欽佩都不足以頌讚你的才華。」

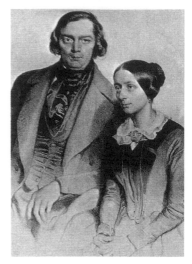

住在德勒斯登時的舒曼夫婦畫像。

 ## 瀕臨瘋狂的英才

　　1841年，舒曼的《第一號交響曲》在孟德爾頌的指揮下，於萊比錫演出，獲得成功。萊比錫音樂學院1843年成立，舒曼受聘擔任該校的作曲教師。但是不幸的是，1840年晚期，舒曼受盡了憂鬱症的折磨。當時舒曼的心中產生了一股寫作室內樂的狂熱，這驅使他在短時間完成了許多作品，但是長期的作曲壓力，卻也導致他神經衰弱，罹患嚴重的憂鬱症而精神崩潰，這個狀況漸漸影響到他的工作。舒曼不能夠再聽到音樂，因為，他只要聽到音樂，就會覺得好像有刀子在割他的神經一樣痛苦。醫生說，舒曼必須暫時遠離音樂，所以舒曼和克拉拉決定離開萊比錫，搬到音樂活動比較少的德勒斯登。在克拉拉的悉心照顧下，舒曼的病終於有了一些起色。

　　1844年，舒曼又再度陷入作曲的狂熱，他覺得德勒斯登的音樂活動太貧乏了，於是想要舉行一連串的音樂會來提振當地的音樂生活。可惜音樂會的進展太慢，舒曼失望之餘又回頭作曲，與克拉拉研究對位法，並為鋼琴寫了一部協奏曲。這部作品的第一樂章很長，但是鋼琴和管弦樂團之間卻不斷地產生戲劇化的

對白，而且毫不間斷地連續下去，貫穿整個樂章。這段日子中，他也寫出《a小調鋼琴協奏曲》和《C大調第二交響曲》等傑作。但是，他不像以前那麼快樂了，而是處在失望、憂鬱和恐懼的心理狀態中。然而如此，但他抱著熱忱、辛苦寫成的音樂，依然都能嵌進人類的靈魂裡。就像他的《F大調鋼琴三重奏》一樣感人。

1847年舒曼將作曲的興趣轉向戲劇音樂，他為拜倫的詩劇「曼弗雷德」作配樂，因此而產生《曼弗雷德序曲》。拜倫筆下的曼弗雷德是一個飽受煩惱折磨的浪漫主義者，也是一個憂鬱、忍受痛苦的英雄，而舒曼對這種苦悶的心情，比任何一個人都更有強烈的認同感。在音樂裡，舒曼似乎在告訴我們，只有不停地創作，才是最好的自我保護方式。1848年，他寫下歌劇《日諾維瓦》、《降E大調第三交響曲》、《萊茵》和《d小調第四交響曲》等不朽作品。同年，舒曼所敬愛的孟德爾頌英年早逝了，隔兩年蕭邦也離開人世。這些噩耗為舒曼帶來了嚴重的打擊。有一天深夜裡，舒曼突然從床上坐了起來，並高喊道：「啊！我聽到了天使的歌聲！」但緊接著又罵道：「不，那是魔鬼的聲音！」這些語無倫次的話，使得克拉拉非常憂慮。

 ## 走完傳奇的一生

1850年起舒曼開始擔任杜塞道夫的常任指揮，受萊茵河地區的人文風光所激發，他開始了《第三號交響曲》的創作工作，此曲又名《萊茵交響曲》。樂曲前半的佈局與貝芬的《英雄交響曲》類似，也打破了傳統交響樂處理的方式，呈現出舒曼獨特的風格，但音樂公開後並未受到好評，更不幸的是，他的神經又開始衰弱了。

1854年，舒曼精神病發作，在家人的看守下逃走，穿越嘉年華會人群，縱身躍入萊茵河中，幸而立刻被人救起，而當時的克拉拉，肚子正懷著第八個孩子。

舒曼被撈起後的第二天，進了波昂的精神病院，度過兩年神經錯亂的悲慘日子。1856年7月29日，舒曼自殺於精神病院中，享年四十六歲，遺體葬於波昂的「老墓園」，他死後，克拉拉成為他音樂的傳播者，隨著克拉拉的巡迴演奏，舒曼的音樂流傳開來。雖然舒曼比克拉拉早一步離開人世，但克拉拉卻願意陪伴舒曼長眠。他們墓園中的墓碑上方是舒曼的側面雕像，下方一位深情凝望著他的女子，即為克拉拉。墓碑兩側有兩個小天使，左邊的在拉小提琴，右邊的手拿書與筆，表示音樂與法律。

　　舒曼短暫的二十多年作曲生涯中，雖然也寫過如歌劇、交響曲這些大型的作品，卻並非以這些作品奠定在樂壇上的地位。舒曼擅長的仍只是鋼琴曲與藝術歌

克諾弗所繪的「聽舒曼的音樂」。

曲。原因無他，只為纖細的氣質，實在難以駕馭大編制的管弦樂及複雜的結構與曲式。除了鋼琴曲與藝術歌曲外，舒曼的室內樂作品也深受人喜愛。這些中小編制的作品充分表露了舒曼的思想與神韻，在其他作曲家的同類型作品中，自成一格。

造就千里馬的伯樂

古典德奧音樂體系中，多將注目的焦點放在巴哈、貝多芬、舒伯特或布拉姆斯身上。相對之下，舒曼總是較不為人所重視。然而舒曼音樂中所流露的靈動與詩意，卻是古今其他作曲家所沒有的。舒曼身兼音樂評論家的身分，胸襟廣闊，提攜無數有潛力的音樂新秀，建立了相互扶持的友誼。他所主筆的《新音樂雜誌》，更是提拔了許多不同國籍的音樂家。舒曼認為他最重要的責任是獎勵那些有天分的青年人。例如：他稱孟德爾頌「是十九世紀的莫札特，是最有才氣的音樂家。他是第一個能看清時代的矛盾，並且調和這些矛盾的人。」對沒沒無名的舒伯特，他寫道：「唯有整整一本書才能將這位真天才的作曲細節寫完。」舒曼也曾稱讚蕭邦是一位天才，希望每個人都認識蕭邦，他寫道：「透過蕭邦，波蘭在國際音樂殿堂爭得一席之地。」在投河之前，他也曾撰文大力推薦布拉姆斯，將布拉姆斯比喻為施洗者約翰：「將要指引宣揚音樂界的新道路，如同施洗者約翰預言人子的即將到來。」那時候，布拉姆斯還沒有任何重要作品問世，便發現自己置身於盛名中，更因舒曼對自己的大加讚賞，而開啟了音樂牛涯。同行經常是相忌的，不會彼此欣賞與稱讚，但舒曼完全不屑於這種做法，當年他不遺餘力提拔舉薦的這些沒沒無名的作曲家，如今都已家喻戶曉。他善於在公開場合稱讚那些未被發掘的年輕作曲家，也毫不吝惜稱讚同輩的努力，他從來不貶抑別人的作品藉以提高自己的作品。

舒曼深度的音樂評論功夫，讓世人認識了貝多芬後期樂曲的價值，重新喚醒對舒伯特的興趣，並且在十九世紀的巴哈復興風潮中，扮演著重要的角色。

 ## 身體力行的浪漫精神

　　舒曼一生崇敬巴哈和貝多芬，在他的作品裡，有著這兩位大師的作品中所流露的奔放、熱情和光輝的氣質。他掙脫古典樣式，以自由的想像作為主體，然後與曲形相調和。取用新的節奏與新的色彩，使自己的作品充滿優美的幻想。他以敏銳的感受性，自由驅使旋律與和聲。舒曼熱愛浪漫文學，這對於他在作品上標題的構想，有很大的裨益。

　　舒曼以創作鋼琴曲起家，而這些鋼琴曲多數是小品。他的鋼琴曲需要高難度的技巧，但是卻不像李斯特的鋼琴曲那樣具備炫技的成分，相反地，舒曼的鋼琴音樂絕無賣弄之嫌，他極力反對為賣弄而賣弄。他認為音樂的目的在於反映心靈的狀態，從這個觀念發展而得的結果就是：短短數語比長篇大論表達得更貼切。

　　他的音樂總是帶著詭譎善變的氣質、萬花筒般的結構與強烈的主觀意識，再加上他對舊有形式的摒棄，使得保守的音樂人士對舒曼展開強烈的攻訐，連帶地導致舒曼的作品極少被演出，這種情況在音樂史上是相當罕見的。身兼樂評家的舒曼很能理解其他作曲家的觀念，並對大眾解釋說明，但是當時能夠理解舒曼作品的人卻不多，因為他所寫的都是自傳性的音樂，任何事物都會影響他，舒曼藉著獨立思考，將外在的影響表達在音樂內，這種極端個人化的音樂呈現，的確是難以理解的，不過這也正是浪漫主義的本色。舒曼本人往往對自己的音樂也不甚了了，有些作品甚至是在接近恍惚的狀況下寫成的，舒曼作曲的習慣是先譜曲，等瀏覽完畢後再賦予標題，他的所有作品幾乎都是寫成後才命名的。而所謂的名稱，也只是為讓聽眾對作曲家的情感有線索可循而加上去的，他並不希望聽眾將曲名當作樂曲故事的指南。

浪漫樂派到了舒曼這個時期，可說是已經開花結果。在幼年所受的文學薰陶影響下，舒曼的作品摒棄傳統的舊體制，拋開了古典形式的限制，以音符描繪心中的詩境。然而卻也不同於蕭邦及李斯特，舒曼音樂的本質不是「華麗」，而是「思想」，他的音樂沒有絢麗的光芒，卻以反思的路徑寫作關於幻想與心靈的故事。在舒曼的理念中，不是作品的形式造就了的內容與思想，而是內容與思想創造了新的形式。以此觀之，舒曼可以說是西洋音樂史上首位以人文觀點來創作的作曲家。舒曼擅長以特殊的節奏與和聲來組織音樂的氣氛與色彩，在他的作品之中，充滿了隨機的變動性、靈感的幻化、情緒的曲折，非常撲朔迷離。

　　舒曼的音樂常予人難懂的經驗與印象，原因是在他寫下的音符背後，珍藏了太多屬於個人的祕密，而這些祕密，恐怕除了舒曼本人以外，再無第二個人能夠全盤地瞭解。

舒曼與他的時代

年代	生平事略	時代背景	藝術與文化
1810	6月8日生於德國薩克森地區的茲維考	法國兼併荷蘭	蕭邦誕生
1817	七歲,向管風琴師孔曲學習音樂及鋼琴	塞爾維亞人反土耳其人的第二次起義結束	傑利柯:「跑馬競賽」
1826	父親去世,姊姊自殺身亡,帶來不少負面的心理影響	西屬美洲獨立國家舉行巴拿馬大會	貝多芬完成最後一曲《弦樂四重奏》,次年逝世 韋伯:《奧伯龍》 孟德爾頌:《仲夏夜之夢》序曲
1828	遵從母命,入萊比錫大學攻讀法律結識克拉拉	美國民主黨成立俄土戰爭爆發	舒伯特去世 西班牙畫家哥雅去世
1831	以樂評家的身分在藝文界嶄露頭角	愛爾蘭大暴動	雨果:《巴黎聖母院》
1832	因過度練習使受傷的手指病情加重,想成為鋼琴家的夢想破滅	俄廢除波蘭憲法英國通過議會改革法案	蔡爾特去世歌德去世
1834	創辦《新音樂雜誌》,主編該刊達十年之久	德國關稅同盟成立	巴爾札克:《高老頭》
1838	在維也納發現舒伯特C大調《偉大交響曲》的手稿	輪船開始航渡大西洋	法國作曲家比才誕生

年代	生平事略	時代背景	藝術與文化
1840	與克拉拉結婚 進入藝術歌曲創作的旺盛期，寫了包括《詩人之戀》等百餘首歌曲，被稱作「歌曲之年」	中英爆發鴉片戰爭	俄國作曲家柴可夫斯基誕生 法國印象派畫家莫內誕生
1843	受邀至萊比錫音樂學院教授鋼琴和作曲	希臘頒佈憲法	威爾第：《倫巴底人》 華格納：《唐懷瑟》
1844	開始為歌德的《浮士德》作曲，一年後完成 與克拉拉赴俄國旅行演奏，回國後得到嚴重憂鬱症，因而遷居德勒斯登	英國開始在黃金海岸（即尚比亞）的探險	大仲馬：《基督山恩仇記》、《俠隱記》 尼采誕生 俄國作曲家林姆斯基－高沙可夫誕生
1850	精神開始出現異常狀態	奧普締結奧爾米茨條約	狄更斯：《塊肉餘生錄》
1854	2月份精神病發作，企圖投入萊茵河自殺	英法土簽訂倫敦條約	狄更斯：《艱難時世》 英國作家王爾德誕生
1856	7月29日在精神病院逝世，享年四十六歲	克里米亞戰爭結束	英國劇作家蕭伯納誕生 華格納：《女武神》

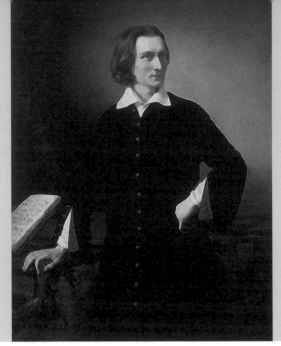

李斯特
Franz
Liszt

1811-1886

 ## 引發歇斯底里症的音樂春藥

在現代社會中，參加音樂會、聆聽音樂家演奏，是一件高貴莊嚴的事，聽眾們聚精會神地欣賞台上的演出，在終曲時給予熱烈的掌聲或歡呼，已算是致上最高的敬意。但是，十九世紀時有個演奏家卻可以讓觀眾拋棄個人形象，為之瘋狂、為之傾倒。不僅僅在於音樂的表現上，他演奏時所展現的各種肢體動作和散發出來的氣質，已然成為一種迷人的藝術！每回他演出結束，台下觀眾扔上舞台的不是花朵，而是珠寶首飾！在那個時候，人們甚至聲稱那些瘋狂的樂迷「因聆聽此音樂家的演奏而產生歇斯底里症」，而他的音樂也被形容為一種「音樂的春藥」。這位引起群眾歇斯底里效應的音樂家是誰呢？他就是法蘭茲‧李斯特！

在文化天堂中誕生的天才兒童

這位擁有魔力的音樂家生於1811年10月12日，匈牙利的雷汀。雷汀城距離維也納五十英里，地靈人傑，是一個曾經被稱為「文化天堂」的地方。他的父親亞當為艾斯塔哈基家族在雷汀城聘用的小官。由於李斯特的父親非常愛好音樂，尤其是海頓和胡麥爾的作品。因此當他發現兒子擁有藝術方面的天分後，便對他抱著極大的期望。李斯特的母親安娜·拉格，則是一位平凡的家庭主婦，她雖然並未帶給李斯特很大的藝術啟發，但是她對宗教的熱忱，卻深深影響了李斯特，使他終其一生對信仰都十分堅貞。

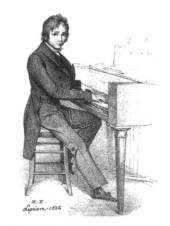

十三歲時的李斯特。

李斯特不滿六歲即展現了對音樂的天分和熱衷，不同於現代被父母逼著練琴的孩子，小李斯特視練習彈奏為一快事，因此深得父親的疼愛。這位天才兒童十歲前所舉行的演奏會場場轟動：八歲時，他第一次在公爵府邸演奏，技驚四座；九歲時登台演奏貝多芬門徒費迪南的協奏曲，同時發表了自己寫的《自由幻想曲》，大受好評，還因此獲得一些貴族們自願提供的獎學金。考慮到孩子的前程，這個時候，他的父親隨即當機立斷，決定舉家遷往當時的藝術之都——維也納。

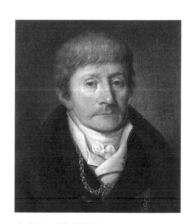

安東尼·薩利耶里。

到了維也納之後，李斯特在貝多芬的學生卡爾·徹爾尼門下學習奏鋼琴，另外，他也跟隨安東尼·薩利耶里（Antonio Salieri）學習作曲。徹爾尼起初認為李斯特演奏時「技巧不足，全憑天分」，但是這塊璞玉經由徹爾尼的琢磨之後，果然大放異彩了！才過沒多久，李斯特的彈奏技術突飛猛進，令人不可思議。1822年，十一歲的李斯特公開演出，他的鋼琴演奏兼具狂野與理性，已然達

到標準與理想。同時，在另一個私人聚會中，當李斯特彈奏完貝多芬的《鋼琴協奏曲》後，有位在場聆聽的觀眾趨前吻了少年李斯特的額頭，向他致意，而這個觀眾就是貝多芬本人！

 ## 世界第八奇蹟

1823年，李斯特前往巴黎，打算深造，沒想到入學申請卻被姿態倨傲的巴黎音樂學院打了回票。所幸天才是不容掩蓋的，過了一陣子，事情有了轉機，少年李斯特在巴黎社交界的一場演出，造成了極大的迴響，使校方因而改變了態度，准許他入學。

進入巴黎音樂學院就讀的李斯特，在鋼琴彈奏技巧上，已經找不到適合的老師了，所以在這個求學的階段裡，他以作曲和樂理為專攻。他的樂曲創作進展相當快，到了十三歲，即完成了個人的第一部歌劇《桑丘先生》（Don Sanche）。這部歌劇還為他博來一個有趣的稱號，人們從此稱李斯特為「世界第八奇蹟」，與其他世界知名建築，如金字塔、萬里長城等並稱，用來形容這個年僅十三歲即可獨力完成一部歌劇的神童。

隔年，十四歲的李斯特隻身前往英格蘭，在英王喬治四世御前演奏，備受國王讚賞。到了十七歲、還是個少年的李斯特，就已經被尊稱為「演奏大師」了，因為這一年，他在英國各地舉辦了巡迴演奏會，所到之處無不風靡。年少得志的李斯特，也創立出個人獨特的演奏風格，他曾經在演奏時背譜演出，這個驕傲、自信的舉動，甚至被視為對其他鋼琴家的一大挑釁。另外，李斯特特別喜愛高舉雙手、狂暴使勁地彈鋼琴，如此狂野激動的演奏風格，也惹來不少人的側目。不過，此時年少輕狂、意氣風發的李斯特，創作出的作品多半為幻想曲、鋼琴曲及歌曲，著重於彈奏技巧的鑽研，甚至有些喜歡賣弄，較缺乏實際的深度和內涵。因此，他在這段期間所創作的曲子，包含唯一的一部歌劇，至今大部分多為世人所遺忘，成為遺佚之作。

多元化的音樂事業經營

　　1828年，疼愛李斯特的父親過世了，兩年後，法國又爆發大革命，現實的環境不斷更迭。這幾年間獨自留在巴黎討生活的李斯特，隨著年齡的成長，並且經歷了生活的磨練，在心靈上也產生了不小的變化。雖然教琴維生，經濟上不虞匱乏，生活也堪稱富足美滿，但也許出自於思想上迫切的需求吧！一向喜愛出風頭的他，這個時期開始轉為內省，專注於探討宗教和神祕主義之類的學問。如此一來，他的音樂風格也有了轉變，尤其在1832年接觸帕格尼尼、白遼士和蕭邦的音樂後，李斯特的音樂廣度和深度皆獲得了延展。帕格尼尼著了魔般的演奏技巧、

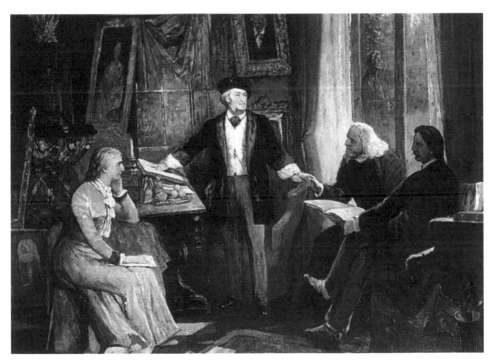

柯西瑪、李斯特與華格納。

白遼士深邃弘遠的曲風，以及蕭邦曲中那柔美的詩情畫意，在在打動了此時的李斯特。

不過，這位不論演奏和處事，一向都轟轟烈烈、不甘寂寞的音樂家，當然不會滿足於平凡鋼琴教師的生涯。1842年，聲名已經遠播的李斯特接獲了德國威瑪宮廷的邀聘，前往擔任宮廷樂團的指揮，自此展開長達十三年的威瑪生活。在這段可說是李斯特職業生涯最「位高權重」的期間裡，他致力於經營音樂創作、評論、演奏、作曲等各個面向的音樂事業，結果均獲得了非凡的成就，更因此使威瑪成為一個音樂重鎮。

自此，李斯特身為音樂領導核心的地位，已經不容動搖了，雖然如此，熱衷音樂教學的他，仍然不間斷的教授鋼琴，並且首創了歐洲有名的大師課程。另外，李斯特還是一位活躍於沙龍社交圈的典型十九世紀音樂家，熱情的他交遊廣闊，廣結善緣，對於提攜後進、協助同輩音樂家等等都不餘餘力，例如優雅的鋼琴詩人蕭邦就是他最推崇的同期音樂家之一，而對於德國浪漫派驍將華格納的崛起，李斯特也功不可沒。不過有趣的是，李斯特和這些音樂家之間的交往很耐人尋味，熱情的李斯特和柔弱的蕭邦，兩人性格就如冰與火一般對立；而李斯特所傾力支持的華格納，最後還與他的女兒柯西瑪產生了世俗所不見容的婚外情，讓這位性格激烈的音樂家氣得七竅生煙！

此外，威瑪時期的李斯特漸漸朝向多元化的音樂大師邁進，對於創作上也具有強烈的企圖心，不論是個人新音樂曲風的塑造、格式的突破，都有了令人耳目一新的成果。

然而人生無常，堪稱創作生命巔峰的威瑪生涯結束於1865年，當時的李斯特婚事破滅，心靈脆弱不堪，因而埋首於宗教，尋求依靠。就在同年他決定成為神父。1870年，李斯特開始了在羅馬、威瑪與布達佩斯往返的生活，也開始培養後輩門生，漸漸沈寂，退出了音樂演奏的第一線，直到1886年逝世為止。

🖋 一生情愛糾葛不斷

1827年，李斯特的父親因感染傷寒而去世，在臨終時留下遺言，交代李斯特：「你可要小心女人啊！」

知子莫若父，生性原本就很多情的李斯特才華過人，加上演奏風格獨具魅力，外型條件又相當優異，因此特別容易招蜂引蝶。而李斯特本人也頗樂意強調他演奏時的戲劇性，強化自己的肢體動作。李斯特的學生就曾說過，上課的時候，許多女學生都因為聆聽到老師的演奏而如癡如醉，幾近失神，而李斯特雖然表面上微怒，但內心卻愉悅不已。

李斯特的情人之一瑪麗‧達古夫人。

維根斯坦王妃與其女。

李斯特的風流韻事難以勝數，但他的幾段愛情都沒有很好的結局。父親去世時特別叮嚀他要注意女人，但這些話猶言在耳，十六歲的李斯特，就和同齡的名媛嘉洛琳發生了初戀。這是一段屬於年少男女之間的純純愛情，嘉洛琳的文學素養頗高，兩人常常以文會友、相互成長。但是就如同不斷在上演的彆腳連續劇一樣，因為門戶之見，嘉洛琳的父親聖克里克伯爵並不是很贊同兩人的交往。因此，儘管嘉洛琳的母親樂見兩人在一起，最後仍將嘉洛琳外嫁遠方，間接拒絕了李斯特。這件事對李斯特的打擊甚大，他知道是雙方的家族背景影響了這門親事，但心裡卻產生不向命運低頭的強烈念頭，而說出「行為像貴族，比生為貴族重要」如此具生命力的話語。在這件事情過去不久之後的1830年，法國

六月革命爆發，貴族階級再次受到挑戰。而李斯特也將反對貴族的心情，轉變為音樂，創作出《革命交響曲》等。

　　1828年到1832年這幾年的李斯特，沈浸於宗教和神祕學等內省的學問之中，屬於沈潛階段。待再次復出之後，便立刻與貴婦阿黛爾・勞普魯娜蕾德伯爵夫人墜入愛河，她和李斯特在日內瓦附近的城堡內同居了一段時日，這段愛情最終並沒有結果，而曾經有人形容兩人的關係，是「一個成熟精明的貴婦，帶走了純潔真摯的青年」。

　　1833年，一段人們稱為「危險關係」的緋聞爆發了，當時的李斯特邂逅了瑪麗・達古夫人，愛火在兩人之間迅速蔓延，一發不可收拾，最後瑪麗居然拋棄了她的丈夫查爾絲・達古伯爵，和李斯特兩人私奔至日內瓦同居。瑪麗的才氣頗高，自認為能夠成為李斯特的靈感女神，而李斯特在日內瓦時也的確譜出了《巡禮之年》等作品，並且與瑪麗生下了三個孩子。然而，性格都很劇烈的兩人終究不能白頭到老，1839年，兩人分別離開日內瓦，三個孩子也都全被瑪麗帶回法國。兩人分手不久後，瑪麗發表了一本小說《奈麗妲》，內容大致上是以她與李斯特共度的這段時間為故事改編而成，她將主角形容成一個攀附權貴的暴發戶，而最終遭到情婦拋棄。這本書對於李斯特的形象雖然有所影響，但是李斯特本人對於這本小說卻是不置可否，甚至讚美瑪麗的文筆相當優異。事實上，李斯特一直沒有原諒瑪麗，從瑪麗過世時，李斯特的冷淡態度可看出一二。

　　離開日內瓦後不久，李斯特前往貝多芬的出生地波昂籌畫貝多芬的紀念活動，並且正式和瑪麗分手。不過，當時的李斯特是帶著另一個女人羅拉・孟德斯一起去的。這個女人是否為導致兩人分手的原因，實情不得而知，但是此時的李斯特事業如日中天，活躍於歐洲各地的巡迴演出中，在各國都引發了李斯特狂潮，身邊不乏女伴是可想見的。

　　1847年，李斯特結識了卡洛琳・維根斯坦王妃，小他八歲的王妃為李斯特的才華折服，而李斯特則看上她強悍熱情的性格，還有鉅額的財富。卡洛琳毫不猶

豫的拋棄她的地位與財富跟隨李斯特，而李斯特漂泊不定的習性，也因為王妃而改變。王妃可說是開啟李斯特威瑪生涯的貴人，李斯特因為她而決定在威瑪定居，接受宮廷樂師的職務，從此也在威瑪地區開創出新的音樂格局，開始培育人才、從事音樂創作、投資流浪音樂家等等。李斯特在威瑪的表現傑出，除了音樂之外，還擴及芭蕾舞團、合唱團等等，打算將威瑪塑造成一個「新雅典」般的文化藝術中心。

卡洛琳在威瑪時期，對於李斯特的音樂創作介入相當大，如果沒有卡洛琳，《十三大交響詩》、《超技練習曲》等等也不會產生，卡洛琳的文學素養影響了李斯特，交響詩的靈感多為文學名著等衍生出來的。

李斯特原本計畫在五十歲生日時和卡洛琳完婚，但是卡洛琳的親屬極力反對，兩人最終依然因為家庭背景的關係無緣成為眷屬，這促使李斯特一步步走向宗教領域。李斯特即使成為神父，譏笑和批評依舊不斷出現，有人形容李斯特是「穿著神父服裝的魔鬼」，有次，他向另一位神父告解，一連懺悔五個鐘頭，結果不耐的神父打斷了他：「夠了，親愛的李斯特，你把剩下的罪惡留給鋼琴聽吧！」儘管成為神父的李斯特遭到各方冷嘲熱諷，但他仍然在這段時間裡完成了一些宗教歌曲。而李斯特成為神父後還是不改風流本事，也傳出不少段感情，甚至得到教廷允許可以結婚，不過至終也沒個完滿的結局。

李斯特長達五十幾年的教琴生涯中，發生過無數的師生戀，較有名的是他將近六十歲時，被俄羅斯人歐嘉‧賈妮娜所吸引，當時歐嘉年方十九。歐嘉求愛十分大膽，她在十五歲時曾結過婚，但隔天就用馬鞭抽打丈夫後離家出走，而十六歲時就當了媽媽。李斯特對這位女性相當謹言慎行，雖然在課堂上給了歐嘉許多「私人授課」的時間，但在私底下並沒有直接接觸。不過最後歐嘉女扮男裝成警衛，溜進李斯特的居所，使他接受了這段感情。但在一次學生發表會時，李斯特對於歐嘉拙劣的演奏技巧大發雷霆，歐嘉受不了屈辱，而服用鴉片意圖尋死，足足睡了四十八小時後，又生龍活虎起來。她決定對李斯特復仇，於是到法國寫了一本回憶錄《鋼琴家的回憶——一個哥薩克女人對她神父朋友、鋼琴家的愛

情》，來描述兩人之間的情事。此書的封面散發出十分詭異的氣氛，披頭散髮、伸出五爪有如鬼魅般的鋼琴家背影，正在彈奏著樂曲，上方有一些天使撒下花朵，另一些天使卻握著裝滿血水的酒杯。封面上的字有如血跡一樣，煞是可怕。歐嘉四處發送此書，甚至連教皇都有一本。李斯特對此書相當注重，尤其是卡洛琳對於此事的態度。但卡洛琳並不以為意，只認為這個舊情人怎麼那麼不小心而已。

李斯特一生情愛糾葛不斷，經歷了一場又一場的愛恨情仇，但到了最後仍然是孑然一身。李斯特父親對他的警語如斯，而李斯特一生的確也受到女子的影響很大。

鋼琴之王、鍵盤魔王

李斯特的鋼琴演奏技巧一向讓世人傳頌許久，他的啟蒙技巧從貝多芬處傳承而來，但之後帕格尼尼、蕭邦等人對他的音樂也產生了影響。他的技術具有「不拘泥細節的精確」，不強調每個音都在準確的位置上，重要的是效果、音響，是激情、俏皮和大膽，將鋼琴的性能發揮到淋漓盡致，甚至可以用鋼琴這個單獨的樂器演奏出如樂團般的音樂。後人將他歸納成「豪邁派鋼琴演奏家」，並且說他的豪邁高於技巧，能激起人們的共鳴。

李斯特一輩子教琴，桃李滿天下，他自成一格的豪邁派演奏方法頗受年輕鋼琴家的青睞，並且將之視為技巧上的挑戰。但畫虎不成反類犬，這些「仿效者」，往往只習得其型，而未得其神髓，感覺上都只是「不自然地彈出不適當的音色」而已，難以望其項背。

當時眾多傑出的音樂家，都對李斯特高超的演奏技巧留下了精采的語錄。一次，孟德爾頌和李斯特競演，在結束時說道：「李斯特彈琴贏了我，要翻本只好比比拳擊了，但李斯特又比我壯。」而他的老師莫謝萊斯則形容李斯特彈奏時

描繪李斯特演奏時的畫作與漫畫。

「兩手飛來飛去」。最聳動的褒揚莫過於魯賓斯坦的話了：「和李斯特相比，所有鋼琴家彷彿兒童！」不僅如此，1838年李斯特和塔爾貝格（Thalberg S.）在巴黎互飆琴技，震撼的觀眾評論道：「塔爾貝格是世界上最好的鋼琴家，但李斯特是世上唯一的鋼琴家。」

　　有人多人誇張的描述足以證明李斯特的演奏所造成的轟動，有人甚至說道，李斯特的演奏迷倒眾生、不少女士當場昏倒，連演奏者本人也受不了如此張力，而昏倒在為他翻樂譜的朋友懷裡！更有些嫉妒他的人諷刺道：「李斯特花錢請這些女士在他的演奏會上昏倒，然後由他親自過去攙扶起來。曾經有個女士在看到昏倒的暗號之前，就睡著了。這時候的李斯特怎麼辦？他跑到這位女士身邊，也跟著昏倒了！當時全場歡呼聲都大到要掀起屋頂了。」這個故事雖然誇張，不過由此可發現所謂「聽過李斯特演奏會後產生歇斯底里症」，絕非空穴來風。

李斯特以他神乎奇技的演奏征服世人，而他也藉此作為藝術家自豪的本錢。他雖然經常在貴族席間表演，卻並不畏懼權貴，對於不尊重藝術的言詞或舉動，即使是皇親國戚所為，也絲毫不給面子。

　　有一次，維也納的公主問他：「近來工作（business）順利嗎？」他很不屑的回答：「夫人，只有銀行家才做生意（business）！」還有一次，他在沙皇御前表演，演出前沙皇高談闊論，並且批評李斯特的髮型，表演時也不斷與鄰座聊天，結果李斯特氣得驟停音樂，對沙皇說：「當尼古拉斯沙皇開金口時，連音樂都要閃到一邊去了！」李斯特這些舉動的確有些過火，因此，不少人都批評他目空一切、恃才而驕。李斯特對貴族的輕蔑也毫不掩飾，他曾批評貴族只是為

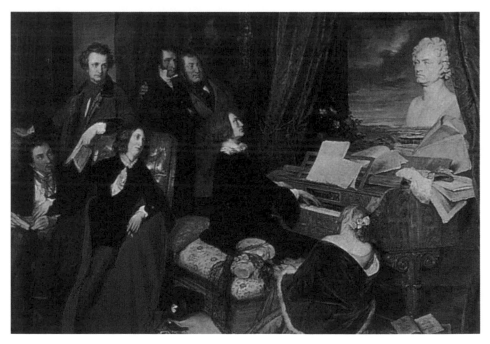

描繪李斯特演奏時的畫作與漫畫。

附庸風雅，而非真心喜好音樂，他說：「宮廷只在偉人變成小人時，才願意打開門歡迎他們。」

曾經有人對李斯特的身體做過調查，說他的手指構造特殊，所以可以彈到十度，甚至十二度音。也有人說李斯特根本不是在「彈奏」鋼琴，而像是在演奏「打擊」樂器，奇妙的是他彈奏時猶如神魔附體，音符卻又如此精準。不過，他的絕技得來並非容易，是天才加上努力所致，在徹爾尼的雕琢與帕格尼尼影響下，才成為格局更大的李斯特。加上外型俊俏、身材高挑健壯、表演張力十足，使他的現場鋼琴演出儼然是一種融合音樂性與表演性的高級演出。

 ## 對後世音樂的貢獻

「交響詩」是李斯特受到白遼士的音樂感召而創作出來的音樂格式。他認為「標題」就像詩句一樣，可以賦予器樂各種性格上的細微色彩，而交響詩的特色在於音樂內容與「標題」緊緊相扣，但格式卻不會受到拘束，而且這種樂曲通常伴隨著一段文字說明，使觀眾更容易聆聽。

交響詩是李斯特在威瑪時代和卡洛琳王妃相互激盪而產生的。李斯特受到具有高度文學與音樂素養的王妃影響，想到可以利用詩的意念來當作譜曲的基礎，從而創造出這種特殊的音樂形式來。

這種曲風受到當時衛道人士的批評，他們反對利用音樂來詮釋文學作品。李斯特將文學作品改編成交響詩的作品包括：雨果的《山間所聞》、拉馬丁的《前奏曲》、拜倫的《塔索》及《瑪捷帕》、歌德的《浮士德》等等。而為了紀念祖國而作的《匈牙利狂想曲》，則使他被匈牙利人視為民族英雄。可惜此作品因難度極高，至今鮮少人演出。在威瑪的十年間，李斯特創作了十三首交響詩，曲曲都是他個人的代表之作。

而以演奏絕技風靡世人的李斯特，也獨創了不少演奏風格，除提升鋼琴演奏會的地位，在一般傳統的管弦樂隊演奏之外，開創了「鋼琴獨奏會」的新局，表現出可以鋼琴獨奏取代其他器樂的信心之外，他也改編過許多大師如貝多芬、舒伯特等人的作品，讓這些歌曲得以用鋼琴演出。

祖國狂想曲

　　李斯特很早就離開祖國匈牙利，在維也納、巴黎等地嶄露頭角，但是匈牙利文化始終對他有著深刻的影響。他寫出的十九首《匈牙利狂想曲》，氣勢磅礴如史詩一般，其中並帶著強烈的吉普賽風格，除了和李斯特反傳統、抗拒成規的個性符合，也和他的浪漫感觸相互輝映。李斯特雖然出生於匈牙利，並且以身為匈牙利人為榮，但在中年以前很少親炙匈牙利的美感。因此匈牙利在他心目中是個遙遠的國度，他賦予這個地方浪漫的氣質，作品便呈現出一種神祕的風格。

　　李斯特在匈牙利的名氣和影響力頗大，青年時代的他就曾展露出愛國心，寫道：「這就是匈牙利！你也許會笑我，但來到此地，一股愛國之心油然而生，我是這勇敢不屈的國家之一分子！」在當時已然是歐洲名流間話題人物的李斯特，如此展露對祖國的忠誠，匈牙利人當然以這麼一號人物為榮！不過在貴族掌政時期的匈牙利，李斯特也曾經不受歡迎過，這是因為他的音樂被當局認為可能會鼓舞低下階層的民族意識。

　　到了1875年，李斯特晚年時，布達佩斯成立了李斯特音樂學院，匈牙利人終究還是用行動對他的貢獻給予表揚！雖然李斯特終其一生都不擅長匈牙利語，但是匈牙利人依然對這個傑出子民致上了最高的禮讚。

　　十九首《匈牙利狂想曲》中，最後遺失了四首，因而只剩下一到十五號。這些曲子原本都是鋼琴獨奏曲，之後改成管弦樂曲，大多完成於1840年前後。李斯特自稱此系列樂曲是「把吉普賽音樂變成一種民族史詩，用狂想曲來暗示幻想的成分，每個片段都包括了民族思想中的某些心境。」其中最著名的有《第二號升

c小調》、《第十四號f小調》鋼琴曲主題，以及紀念匈牙利革命志士拉高第公爵的《第十五號a小調》鋼琴曲。就某些方面而言，《匈牙利狂想曲》代表著李斯特童年的回憶，但末章（十六號到十九號）又有一絲苦澀與遺憾。

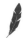 ## 孤獨的晚年

晚年的李斯特十分孤單，密友、同儕，以及生命中幾個女人的離去，都讓他不斷感受到孤單與死亡的陰影。當時來自各方的批評依然不曾間斷，可以說他最終是從一個天才的地位被貶為一個小丑，然後離開世上的。

最明顯的例子是，李斯特曾受邀到拜魯特參加他大力支持的華格納歌劇《崔斯坦與伊索德》的首演，但是在整個拜魯特音樂節中，卻沒有出現任何一首他的作品，主辦單位只是利用他作為華格納的陪襯品而已。相當不能忍受不被尊重的李斯特，受到頗大的打擊，體力無法支撐到《崔斯坦》的謝幕，便病倒了。在前往拜魯特途中即罹患感冒的李斯特，此時併發肺炎，陷入昏迷。到了1886年7月31日深夜，終於與世長辭，彌留時還喃喃唸著《崔斯坦》，為華格納做最後的聲援。

李斯特晚年肖像。

雖然卡洛琳王妃總認為華格納在利用李斯特，但華格納始終是李斯特晚年很重要的朋友。華格納除了與柯西瑪結婚，成為李斯特的女婿之外，華格納去世之後，李斯特的心情也隨之跌到谷底，他在當時給卡洛琳的信裡寫道：「今晚我最好不要出門，我已經活得太疲乏了，雖然還想做點什麼，但再怎麼樣都不會快樂了。」

李斯特在匈牙利故居。

一代狂人、一代樹人

　　李斯特的確是一個頗受世人爭議的人物，從幼年就展現超凡的技巧和天賦，更是當時少數可以自立更生的音樂家。而由於與名流貴媛間的幾段風流韻事，又被人視為趨炎附勢之徒。年少輕狂時的他，演奏風格狂野又挑釁，也難為音樂衛道人士所接受，雖然留下大量作品，但多被評為華而不實、矯揉做作之作。

年輕時的李斯特，因為太過狂妄而甚少得到同行的讚許。許多人都發出先為他的技巧所迷惑，但咀嚼之後卻非常平淡的評語。驕傲的他曾經更動他人的作品，引發同行的不悅，更有過公開不看譜演出、單人獨撐演奏會等等壯舉，而被視為自大猖狂、目中無人，不過他高超的演奏技巧卻讓別人不得不甘拜下風。雖然有時大家也只是口服心不服，心中總留有一個「狂人李斯特」的強烈印象。

　　李斯特用音樂提升音樂家的地位，一生向命運挑戰的他，除了努力將鋼琴地位提升，也透過扮演桀驁不馴、恃才而驕的鋼琴家，做出普通音樂家不敢做的事，尤其是向權貴挑戰。李斯特常常有機會御前演出，但也經常藉此教訓聆聽音樂的權貴人士。在這方面，他的確具有藝術家的自傲，也能將此傲氣表現出來，為藝術界出口氣。

　　李斯特出身卑微，所以在飛黃騰達的時候常常揮霍過度。他對於別人的惡意批評會激動反擊，人們不理會他也會使他更惱火。他很難抵抗別人刻意的逢迎拍馬，或者是說，他其實十分樂意接受別人的奉承。他設立的「大師課程」，除了指導學生外，也順便滿足了自己的優越感，因為在大師課程中只有他可以發言，並且針對各人的特色與風格給予特別指導。另一方面，他也樂於助人，可以發現學生的不凡之處，激發他們的潛能。對於當代的音樂家，諸如蕭邦、魯賓斯坦、白遼士、舒曼、葛利格等，他也不吝給予公開讚許，並且提出許多有價值的忠告。

　　這是一個值得注意的音樂家，因為桀傲的態度，使他很難在大家心中留下一個美好的印象。普立茲獎得主Schonberg用了四個詞來形容李斯特，「雷鳴、閃電、蠱惑、性感」，不過這些可能比較適用於形容「鋼琴家李斯特」。他的確是一個應該要重新定位的音樂家，他在他的年代裡，為音樂的創新做了很大的貢獻；他應該是一個被重新檢視的人，而且不應該只是被視為一個單純的頂尖演奏者，而是一個讓音樂產生革命的音樂家。

李斯特與他的時代

◆━━━━━◆━━━━━◆

年代	生平事略	時代背景	藝術與文化
1811	10月12日生於匈牙利雷汀城	魯德分子在英國發生暴動	哥雅:「戰禍」
1820	九歲時,舉行第一次鋼琴獨奏會,技驚四座,並獲得貴族提供的獎學金	葡萄牙革命及內亂	拉馬丁:《沈思集》 雪萊:《致雪雀》
1821	到維也納深造,師事徹爾尼	拿破崙逝世墨西哥脫離西班牙獨立	韋伯:《魔彈射手》
1824	首次在巴黎公演,大獲成功多次在英、法間往返,舉行演奏會	法王查理十世繼承路易十八的王位	貝多芬:《第九交響曲》 英國浪漫主義詩人拜倫去世
1827	父親去世 演奏生涯幾乎中斷,依賴教琴維生	祕魯脫離西班牙獨立	貝多芬逝世 羅西尼:《摩西》
1831	深受小提琴家帕格尼尼啟發,立志當「鋼琴的帕格尼尼」	愛爾蘭大暴動	雨果:《巴黎聖母院》 馬奈誕生
1833	與瑪麗・達古夫人相識	英國廢止奴隸制度	布拉姆斯誕生 孟德爾頌:《義大利交響曲》
1842	在俄國沙皇御前演出,深受歡迎	中英鴉片戰爭結束,簽訂南京條約葡萄牙革命	威爾第歌劇《納布果》米蘭首演
1847	到基輔巡迴演奏,認識了卡洛琳・維根斯坦王妃	英國工廠實行十小時工作制	夏綠蒂・白朗蒂:《簡愛》
1848	到威瑪擔任宮廷樂長,展開威瑪時代	法國二月革命爆發,第二共和成立 匈牙利、波西米亞、義大利及維也納也爆發革命	喬治桑:《小法岱特》 杜米埃:「共和國」 華格納:《羅恩格林》

年代	生平事略	時代背景	藝術與文化
1851	以豐富的文采撰寫《蕭邦》，成為後世重要參考資料	首屆世界博覽會在倫敦舉行 路易‧拿破崙發動政變，取得政權	威爾第：《弄臣》
1853	完成交響詩《浮士德》，四年後再做修正	拿破崙三世成為法王	威爾第：《遊唱詩人》 亨利‧史坦威開始在紐約製造史坦威鋼琴
1859	辭去威瑪宮廷樂長職務	蘇伊士運河開工	威爾第《假面舞會》在羅馬公演 德弗札克寫《賦格曲》四首 狄更斯：《雙城記》
1861	與卡洛琳王妃的婚事遭教廷反對	義大利宣佈統一	德拉克洛瓦完成為聖‧蘇皮斯教堂的神聖天使小教堂所作的天頂畫
1865	成為神父，並開始致力於宗教音樂的創作	美國南北戰爭結束	芬蘭作曲家西貝流士誕生 孟德爾提出遺傳法則
1869	創立「大師課程」，並創作神劇 開始在羅馬、威瑪與布達佩斯三地往返	蘇伊士運河開航	托爾斯泰：《戰爭與和平》 白遼士逝世
1875	匈牙利音樂學院成立，擔任名譽教授，生活平靜，桃李滿天下	德國社民黨成立	法國作曲家拉威爾誕生 比才《卡門》首演
1886	為慶祝七十五歲生日而舉行巡迴演奏，重返巴黎及倫敦 至拜魯特參加音樂節 因感冒併發肺炎，於7月31日夜半去世，遺體安葬於拜魯特	英國併吞緬甸 倫敦舉行殖民地展覽會	第八屆印象派畫展

小約翰· 史特勞斯
Johann Strauss
1825-1899

 用3/4拍子的節奏律動顛覆傳統

　　當二十一世紀的年輕人沈醉於PUB，搖頭晃腦的擺動著身軀，耳際是震耳欲聾的電音舞曲時，十九世紀中末期的年輕人之間，又流行些什麼呢？你想到了嗎？沒錯，那就是圓舞曲。說圓舞曲太難懂了，但如果你知道它又叫作華爾滋（Waltz），一定不會覺得陌生。華爾滋是一種起源於奧地利阿爾卑斯山區的藍德勒舞曲（Laendler），大約十八世紀末開始盛行。

　　華爾滋的迷人之處，在於一聽就讓人產生想要跳舞的衝動，而這種擺動感源自起拍的重音。圓舞曲的第三拍有種牽引第一拍的特性，高明的樂團會把這個重音弄得更黏、更圓滑、對比更大，讓人不得不為之瘋狂起舞。這種節奏分明的舞曲，給予了舞者之間積極平等的需要，人們在互相接觸的舞步中，不再拘泥於十七世紀那種僵化的小步舞曲，因此瘋狂地愛上了這種男女身體能夠接觸，且能急速旋轉的舞曲。

圓舞曲在十八世紀末開始盛行，剛問世時被視為是不入流的靡靡之音，難登大雅之堂。而今日，圓舞曲成為高雅的音樂，躍升為上流社會的娛樂，這必需歸功於約翰‧史特勞斯家族。尤以「圓舞曲之王」小約翰‧史特勞斯的貢獻最大。著名的《藍色多瑙河》、《皇帝圓舞曲》、《春之聲》等等都出自於小約翰‧史特勞斯之手。

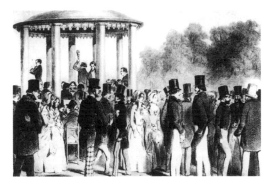

安東‧讚皮斯的「公園中的老約翰‧史特勞斯」。

小約翰‧史特勞斯不僅在維也納及歐洲各地掀起了圓舞曲的風潮，最讓人津津樂道的是1876年美國為慶祝獨立一百週年，甚至特別以十萬美金邀請小約翰‧史特勞斯舉辦了十四場音樂會！首場演出安排在波士頓，小約翰同時指揮兩萬人組成的合唱團，以及上千人組成的管弦樂團，現場觀眾約十萬人，盛況空前。

老約翰‧史特勞斯

小約翰‧史特勞斯的爸爸老約翰‧史特勞斯（Johann Strauss, 1804-1849），於1804年3月14日誕生於奧地利的維也納，是當地貧民區一間旅館老闆的兒子，家境貧窮，其父在老約翰不到一歲時，便因為送啤酒給船工，不幸失足跌落多瑙河中死亡。迫於生活，母親帶著老約翰改嫁。老約翰‧史特勞斯自幼即展現了非凡的音樂天賦，他的繼父送了他一把小提琴，聰明的老約翰很快地便掌握了拉提琴的技巧，並且能當眾演奏優美的旋律。由於家境實在太貧困了，他只好放棄學音樂的念頭，到印刷店裡當學徒。然而，學徒生涯沒過多久，老約翰就因為耽於練琴而荒廢工作，最後被老闆開除了。所幸後來他幸運地成為當時著名小提琴家薛斯基（Poly Schansky）的學生，這才改變了他的一生。

當老約翰十五歲時，就已經能靠拉小提琴自食其力，後來又和同樣也寫圓舞曲的蘭納（Joseph Lanner, 1801-1843）組了四重奏，主要演奏蘭納的作品，兩人成為知己，並共同努力創作華爾滋舞曲。四重奏的名氣越來越大，於是擴大編制成為一個小型的弦樂團。

老約翰‧史特勞斯肖像。

然而，多年相知的交情，卻因為蘭納盜用了老約翰的作品而宣告終結。在盛怒之下，老約翰離開了蘭納，自己組了一個樂團。蘭納在演奏上多才多藝，喜歡他的就屬於「蘭納派」，喜歡蘭納的人，也會喜歡婚禮圓舞曲的優雅；但另外一派欣賞老約翰作品的人，認為它有豐富的旋律和五彩繽紛的顏色，所以形成了「史特勞斯派」。這場「蘭納派」與「史特勞斯派」之爭便由此展開。蘭納和老約翰在作曲和指揮方面，都處於相當的地位，因著這互不服輸的個性，造成了良性的循環，兩人都想要寫出更好的作品，這種良性的競爭一直到蘭納去逝時才結束，從此老約翰穩居圓舞曲寶座。然而他萬萬沒想到，在他的家中，正有一顆明日之星正快速地竄起，成為他日後的勁敵。

 圓舞曲之王的誕生

小約翰‧史特勞斯於1825年10月25日在維也納出生，是史特勞斯家的長子，他亦被命名為約翰，與老約翰‧史特勞斯同名。在他出生時，父親老約翰‧史特勞斯就已經是紅極一時的大作曲家，並且也是第一位帶動圓舞曲流行風潮的作曲家了。

小約翰‧史特勞斯六歲時就在鄉下的祖父家中寫下生平第一首曲子，身為音樂家的父親卻反對他走向音樂之路，因為他深深地知道，若讓他的孩子走上音樂這條路，也會和他一樣，除了吃飯和睡覺之外，只要一有空閒就必須譜寫新曲，

每天過著忙碌的生活，可是孩子們並不體諒父親的苦心，一個個都很熱愛音樂，尤其是小約翰，更是一心一意想繼承父業，成為一個音樂家。但當小約翰還很小的時候，每次看到父親手中拿著指揮棒，意氣風發地指揮樂隊時，內心即充滿了崇拜，在不知不覺中便感染了對音樂的喜愛，而小小心靈裡更懷抱著對音樂的抱負與理想。他背地裡瞞著父親，跟著父親樂隊裡的第一小提琴手阿蒙學習小提琴的演奏技巧，而且進步神速，展現出非凡的天賦。

 ## 執意走向音樂之路

老約翰‧史特勞斯為了打斷兒子學習音樂的念頭，就送他去商業學校讀書。這時小約翰才十五歲，他與父親老約翰童年的遭遇頗為相似，因為不得志，所以在學校表現不佳，但是他的父親老約翰卻希望他成為銀行家，還特別聘請家教老師嚴格督促，但是這個做法並沒有阻止小約翰學習音樂的欲望，他在母親安娜的暗地幫助下，繼續跟著老師學習音樂。

在小約翰十八歲時，老約翰因另結新歡而離家出走。父親的出走對小約翰而言未嘗不是一件好事，因為從此小約翰就可以毫無顧忌地專心學習熱愛的音樂了。小約翰在母親的安排下，追隨了柯爾曼（Anton Kohlmann）與德雷斯勒（Joseph Drechsler）學習樂理與作曲。

1844年，十九歲的小約翰向維也納當局提出申請，成立一個十五個人的樂團，結果得到許可，也正式宣告小約翰‧史特勞斯正式出道。他在首次登台的音樂會上，演奏了自己作的曲子。這次的出道演奏，公然挑戰了父親在維也納樂壇的崇高地位，也轟動了全維也納市，民眾爭相目睹這場父子之戰。

音樂界對於這次的首演都給予了相當好評，對小約翰的傑出表現也讚賞不已。新作的圓舞曲《寓意短詩》在觀眾的熱情要求下，連續演奏了十九遍，難怪維也納的報紙要說：「再見，蘭納！晚安，老約翰！早安，小約翰！」了。

老約翰對兒子這樣的公然挑釁十分光火，從此避免到小約翰演出的場所表演。一場維也納圓舞曲的父子之爭，就這麼展開了。

父親的去世

　　小約翰‧史特勞斯的時代已經降臨；但是老約翰‧史特勞斯仍然是寶刀未老。自此以後兩個史特勞斯便分別在歐洲各地巡迴演出，所到之處，歡聲雷動，也使得圓舞曲在歐洲大受歡迎。時光荏苒，也許是因為太過操勞，1849年9月23日早晨，老約翰竟以四十五歲的壯年去逝了。

　　老約翰去世之後，二十四歲的小約翰順理成章地繼承了他的事業，除此之外，小約翰還必須發表新作及指揮自己的樂團，受歡迎的程度遠遠凌駕於老約翰之上。據說，有一位小約翰的樂迷，死前的遺言是要在自己葬禮上演奏他的圓舞曲。人們對小約翰的風靡由此可見。

　　由於小約翰的政治立場傾向支持革命分子，因而遭到了媒體的指責。當時，有一份報紙的專欄就緊咬著他的革命思想不放，不斷地攻擊、批評他的政治立場。老約翰去世之後，媒體更是變本加厲，最

雷諾瓦「煎餅磨坊」中曾繪出當時的社交舞蹈場景。

後，小約翰忍不住在維也納的報紙上發表一封公開信，誠懇地提出感謝、致意和請求，他說：「我的父親英年早逝，這樣的遭遇難道不該同情嗎？而我不僅是輿論所圍剿的對象，還要承受媒體的批評。反對我的人，毫不留情地攻擊我，媒體不幫我辯護，連我的家人都成了箭靶，被批評得體無完膚。我從來沒想過要成為技藝超群的大師，但是，最後卻自不量力地和自己的父親進行一場競爭。我選擇音樂作為職業，只是希望能從我父親的天賦中遺傳到一點小小的恩賜，也盡到我對母親和弟弟妹妹的責任而已。」

這番感人的告白，不但平息了輿論的批評，並且為他贏得了老約翰樂團的信任，推舉他擔任樂團的團長。

 ## 一種世俗的嘈雜

18/6年美國為慶祝獨立一百週年，以十萬美金邀請小約翰‧史特勞斯擔任總指揮，並為他建造了可以容納兩萬人的舞台，以及十萬聽眾的超大型音樂廳；同時，還為他安排了一百個助理指揮。首場演出是在波士頓，小約翰‧史特勞斯如此描述著這個不可思議的龐然樂團：「數千名歌手排列在樂隊後面。為了讓我能更順利地指揮，他們為我安排了一百名助理指揮，而我只能勉強看清楚距我最近的那幾個人的面孔，儘管事前彩排了幾次，但已不能指望這是一場完美的藝術表演了。平心而論，我真想拔腿就走，但鐵定無法活著走出去，於是我就這樣在眾目睽睽之下，站在十萬個美國人的面前，獨自一人立於突出的高台上。要如何開始？又該如何結束呢？此時的我，腦海中乃是一片空白，正在不知所措的時候，突然間，一聲炮響震動了劇場，暗示我可以開始演出了。節目單上的第一首曲子是《美麗的藍色多瑙河》，我作出準備動作，我的一百名助手也以最快的速度擺出同樣的手勢，一時樂音大作，震耳欲聾的嘈雜聲令我永生難忘，我的這支怪物樂隊終於有點整齊的開始演奏了。既然在形式上我與助理指揮及樂隊正在一起演出，就必須盡量讓大家一起結束，最後我集中心力，讓整個樂隊一起結束，上帝保佑我真的成功了。十萬聽眾開始狂呼起來，而我只在結束後走到戶外，踩在結

實的土地上，心裡才稍覺踏實。第二天，我不得不躲開那幫煩人的劇場經紀人，他們恨不能用加州的所有美金，來換取我在美國的演出，但是，第一場音樂會我已經受夠了！」

雖然，小約翰用「一種世俗的嘈雜」來形容這場音樂會，但是他所帶來的旋風卻是空前的，民眾對他極為崇拜，記者爭相採訪，喧騰一時。

 ## 能有幸與妳跳支舞嗎？

小約翰‧史特勞斯的作品，有編號的共有四百七十九首，其中大部分是旋律活潑、節奏明朗的圓舞曲及波卡（polka）舞曲，還有少數馬祖卡舞曲、方舞（quadrille）及進行曲（march），再加上劇情浪漫、音樂悅耳的輕歌劇，以及其他沒有編號的各類樂曲，總共有八百餘首。在這些樂曲中，圓舞曲佔了三分之一以上。 其中有不少曲子，都是搭配著有趣、動人的故事而出現的。

之一──晨報

《晨報》圓舞曲，是小約翰成熟時期圓舞曲的先驅之作。1862年春，正值維也納狂歡節熱烈展開的時期，當時的「輕歌劇之王」奧芬巴哈（Jacques Offenbach, 1819-1880），從巴黎來到維也納拜訪小約翰，為了感謝維也納新聞界始終肯定他的作品，奧芬巴哈特別為新聞協會當天的舞會寫了一首題為《晚報》的圓舞曲。素來好事的記者們，也委託小約翰‧史特勞斯為當天的舞會再寫一首圓舞曲，這就是《晨報》圓舞曲的由來，不過《晨報》這個標題並不是小約翰命名的，而是新聞協會的主意。這首曲子是由五個小圓舞曲所構成，小圓舞曲內有頻繁的轉調，內容相當精緻。但是，若只是按照譜面演奏，就顯得有些冗長了。因此，當天的演出，奧芬巴哈的《晚報》受到好評，而小約翰的《晨報》卻是反應平平。但是今日，《晨報》反而受到樂迷的肯定，《晚報》反而乏人問津了。

之二——美麗的藍色多瑙河

這首曲子是小約翰‧史特勞斯的圓舞曲中流傳最廣，也是最受歡迎的一首。它完成於1867年，當時正值普奧戰爭，奧國慘敗，民心頹廢，維也納人民意志消沈，人心籠罩著烏雲，為了激勵民心，維也納男聲合唱團的指揮貝克（Johann Ritter von Herbeck, 1831-1877），委託小約翰‧史特勞斯作一首合唱曲。

即使戰火在天邊燃燒，維也納周圍的美景卻不曾改變，四時仍然正常運行，大地仍然生生不息，多瑙河的水仍然靜靜地流著。小約翰‧史特勞斯為匈牙利詩人卡爾‧伊西德‧貝克（Karl Isidor Beck）獻給戀人的詩歌所吸引，其詩篇的最後一行是「美麗的藍色多瑙河畔」。於是小約翰‧史特勞斯便以此做為曲題，譜成一首優美的合唱曲發表。這首曲子於1867年2月15日首次公演，但未引起人們的注意。半年後，小約翰再將此曲編成管弦樂版，利用巴黎萬國博覽會之便，於拿破崙三世與各國貴賓的面前演出，從此造成轟動，至今歷久不衰。

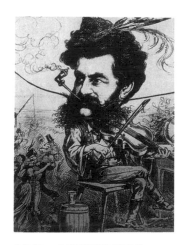

小約翰‧史特勞斯的漫畫像。

之三——藝術家生涯

《美麗的藍色多瑙河》、《藝術家生涯》，都是小約翰‧史特勞斯最典型的圓舞曲代表作。不論是樂曲的規模及創作時的思維，這兩首曲子的風格都很接近，均是小約翰成熟期的作品。小約翰一直想發展所謂的「3/4拍的交響曲」，大膽效法華格納的配器法來寫作圓舞曲。不過他在樂曲裡的創新嘗試，卻受樂評

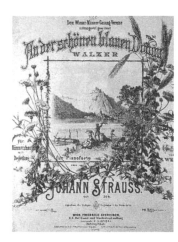

《美麗的藍色多瑙河》扉頁。

家漢斯力克的譏笑，認為這是新圓舞曲的安魂曲。儘管維也納樂壇對新式圓舞曲的批評非常嚴厲，認為這種創新手法不但無法讓作曲家充分發揮，還會耗盡作曲家的創作能力。但是外界的種種指評，反而使得史特勞斯家族三兄弟更加團結，激勵他們創作內容更加豐富的樂曲。而風趣幽默的小約翰，也對輿論不以為意，繼續沈浸在他的創作樂趣裡，當他為工學院的學生寫圓舞曲時，就調皮地將曲名叫作《電磁波卡》與《發電機舞曲》；為醫學院的學生寫圓舞曲，就取名做《心跳加速》或者《病情發作》；至於為法律系的學生作曲時，更是不忘取一個適合他們的標題——《判決》和《訴訟》舞曲，就是其中的經典之作。當然，身為維也納藝術家協會的會員之一，小約翰也為這個團體寫作了標題具代表性的圓舞曲，那就是頗富盛名的《藝術家生涯》。

《藝術家生涯》是小約翰對自己生活、性格和情感的描繪，這首樂曲的情緒明朗、愉快，充分流露出維也納民眾樂觀、自信的天性。曲中五首小圓舞曲彼此協調、連貫，作曲者以超凡的技巧，極其自然地由一首小圓舞曲引出另一首小圓舞曲，旋律流暢，毫無矯情造之感，引人進入渾然忘我的境界。後來，這首曲子還被舞蹈家改編成芭蕾舞，並拍成影片，觀眾不僅可以看到優美的舞姿，更能欣賞到賞心悅目的音樂。

之四——維也納森林的故事

1868年，小約翰·史特勞斯為了籌備舞會，在短短的一星期之內完成這首《維也納森林的故事》。長笛清脆的裝飾音是小鳥悅耳的鳴聲，再加上朗特拉舞曲、吉他，構成了一幅維也納郊外森林的景致，是一首旋律非常優美動人而且活潑輕快的曲子。

維也納森林位於維也納西郊，它是一片綿延四十公里的廣大丘陵地帶，這片森林鬱鬱蔥蔥、林蔭夾道，遼闊的平原猶如一張特大的綠毯，多瑙河穿流其中，波光粼粼，是維也納居民經常遊憩之地。當遠離故鄉達五個月之久的小約翰·史特勞斯見到故鄉如此美麗的景色，除了感動之外，更譜寫出這首動人的曲子。多年以後，在他1894年的生日慶典上，他說過這樣的一段話：「如果真如各位所

說，我是真有才能的話，我首先要感謝這個可愛的城市——維也納。我一切的力量，都來自於這塊土地，耳朵裡所聽到的，也是充塞在維也納空氣中的樂聲。我只是用心去傾聽它，用手把它寫下來而已。」

之五——醇酒、美人與情歌

小約翰‧史特勞斯有兩位要好的朋友，但這兩人之間卻彼此交惡，他們就是布拉姆斯與華格納。奇怪的是，他們都和小約翰都維持著親密的友誼，而且兩人最喜歡的小約翰作品竟然還相同，那就是這首《醇酒、美人與情歌》，布拉姆斯曾構想以此曲的旋律為主題，譜寫鋼琴曲；華格納更在六十三歲高齡親自指揮演出此曲；另外，赫伯克對此曲的宣揚亦是不遺餘力。

之六——春之聲

《春之聲》這首曲子是小約翰六十歲時的名作；在輕搖的旋律中，描繪出春天山野中的景色，鳥兒交相啼鳴，以及姑娘和少年彼此傾訴低語，是一首人人喜愛的明朗愉快的圓舞曲。1883年2月，小約翰為指揮輕歌劇《愉快的戰爭》首演，而停留在匈牙利首都布達佩斯。在某一天的晚宴上，小約翰與七十一歲的李斯特同席。兩人原本就互相心儀，而小約翰的父親老約翰更素來與李斯特私交甚篤。晚宴中，李斯特與女主人合彈一首曲子助興，小約翰則將當時的感受譜成曲子，就是有名的《春之聲》圓舞曲。

或許是因為這首《春之聲》是以即興的方式譜寫出的，又或許是因為小約翰當時正沈浸在愛情之中，因此這首音樂洋溢著宛如少年般的青春氣息，讓這首圓舞曲散發出活力與朝氣，並洋溢著甜蜜感，看不出是出自五十八歲作曲家的手筆。

之七——皇帝

1887年，小約翰六十二歲，終於和他心愛的阿黛拉依法結為合法夫妻。生活上的改變，讓他在寫作輕歌劇之餘，又回到創作圓舞曲的路上。

小約翰為了與阿黛拉結婚，放棄奧地利國籍，並且為了取悅奧皇，特別以「皇帝」為題材，寫了兩首圓舞曲，一首是《皇帝慶典圓舞曲》，據說是1888年為慶祝奧地利皇帝法蘭茲‧約瑟夫一世即位四十週年慶而作；另一首就是《皇帝圓舞曲》，這兩首曲子創作時間才相隔幾個月。不過，兩首樂曲的際遇卻有天壤之別，《皇帝圓舞曲》流傳到後世，廣為人知，《皇帝慶典圓舞曲》卻鮮少有人聽聞。

《波卡舞曲》扉頁。

《皇帝圓舞曲》完成於1889年，當時的小約翰已高齡六十四，過著王公貴族般的生活，還有一位美麗的妻子，家庭生活堪稱美滿，擁有了這些，小約翰還有什麼期望呢？由於是要在皇帝面前演奏，小約翰特別賦予它莊重宏偉、富麗堂皇的氣質，這是和其他圓舞曲大不相同的。值得一提的是，史特勞斯家族的作品，特別是小約翰‧史特勞斯的圓舞曲，大部分都題獻給某人。然而這首由氣勢堂皇的前奏、四首華麗的圓舞曲，以及強有力的尾奏構成的樂曲，雖然題名為「皇帝」，卻沒有呈獻給任何人的跡象。不過，像這類的樂曲，大都是由對方要求作曲的情況較多。但也有可能是小約翰暗中獻給自己的作品。

 百首波卡舞曲

波卡舞曲，是一種用2/4拍寫成，節奏很快的地方舞曲，一小節數成二拍，曲式是具有下屬調中段（trio）的混合三段式。它起源於1830年左右的波西米亞，也有一種說法是源自於波蘭。

除了圓舞曲之外，小約翰‧史特勞斯也寫了一百多首2/4拍的波卡舞曲，如《喋喋不休波卡》（Tritsch Tratsch, Op.214）、《常動曲》（Perpetuum

Mobile, Op.257）、《閃電與雷鳴》（Unter Donner und Blitz, op.324）、《快樂歌手》（Sangerslust, Op.328）等等，都是大家耳熟能詳的舞曲。此外，小約翰‧史特勞斯與弟弟約瑟夫‧史特勞斯合作的《撥奏波卡》（Pizzicato-Polka）舞曲，也是很受大家歡迎的一首舞曲。

其一——喋喋不休波卡舞曲

1854年，小約翰‧史特勞斯應邀為俄國一家鐵路公司主持夏令音樂節。自1856年演出之後，小約翰每年都到俄羅斯指揮演奏，前後有十五年之久。夏令音樂節不只讓小約翰‧史特勞斯名利雙收，還寫出了不少受人歡迎的曲子，包括：《閒聊波卡》、《喋喋不休波卡》、《撥奏波卡》等舞曲。

《喋喋不休波卡》完成於1858年，曲名「Tritsch Tratsch」也就是「喞喳饒舌」的意思。描寫婦人七嘴八舌講話的情態，可說是入木三分。當時維也納舞曲非常盛行，在舞會上常有一些婦女嘰嘰喳喳、七嘴八舌、喋喋不休的閒聊，小約翰便把這種婦女交頭接耳閒聊時所發出的「Tritsch Tratsch」（嘰嘰喳喳）的聲音，寫成了一首波卡舞曲，用以諷刺這種現象。這首舞曲極流暢地反覆著相同的旋律，然後即興地結束，聽來盡致淋漓。樂曲規模雖小，卻是匠心獨具。

其二——閃電與雷鳴

這首曲子完成於1868年。1867年小約翰‧史特勞斯在巴黎的萬國博覽會演出的《美麗的藍色多瑙河》獲得熱烈回響後，他旋即前往倫敦，一直待到11月。在第二年的狂歡節期間，他便發表了這一首熱鬧的「快速波卡舞曲」。在小約翰眾多波卡舞曲之中，這首是最具演出效果的。此曲與《喋喋不休波卡》一樣，都是以三段式寫成的，樂曲一開始就出現了閃電的樂音，定音鼓表示雷聲，弦樂的怒吼有如狂風呼嘯。但在輕快幽默的波卡舞曲中，卻感覺不到一絲閃電與雷鳴聲中，令人驚心動魄的情景。

本曲是否真的以閃電與雷鳴作為題材，如今已不可考了。不過據說，當時在巴黎萬國博覽會之中，還有一件參展品與小約翰一樣受人矚目，那就是德國共同社展出的一具鋼鐵製巨型大砲。也許小約翰把大砲發射的聲音擬想成雷電交加情景，而譜寫出此曲吧！

其三——撥奏波卡舞曲

這首《撥奏波卡》是小約翰・史特勞斯與弟弟約瑟夫・史特勞斯合寫而成的。「撥奏」是指直接用手指撥弦發聲，不是容易的技巧，這種演奏技巧只用在弦樂器上。1869年兩兄弟在俄國度過了一段時間。難得有機會相聚一起的史特勞斯兩兄弟，憶起兒時情景，並在好玩的心情下，合譜了這首小品。《撥奏波卡舞曲》雖然只有三分鐘，但由於其演奏形式新鮮，極具吸引觀眾及鼓動人心的效果，因此許多交響樂團都把它作為加演時的曲目。這首曲子演出成功，因而帶動了往後一些作曲家創作純弦樂撥奏的樂曲，史特勞斯兄弟真是功不可沒啊！

 ## 活潑詼諧的輕歌劇

1864年小約翰和奧芬巴哈在競寫《晨報》與《晚報》後，奧芬巴哈就建議小約翰嘗試輕歌劇的創作，並不計前嫌的給予指導，但是小約翰以覺得除了作曲之外，還要配合歌詞，相當棘手，而婉拒了奧芬巴哈的好意。

1870年，小約翰・史特勞斯最敬愛的母親，與事業上的最佳夥伴弟弟約瑟夫・史特勞斯遽然過世，親人雙雙離世，給了小約翰很大的衝擊。當時小約翰頓時失去依靠，意興闌珊，在此時，他的妻子回憶起當年奧芬巴哈提過的事，並鼓勵丈夫從事輕歌劇的創作，在妻子不斷的鼓勵之下，小約翰的輕歌劇作品便一部一部的誕生了。

小約翰・史特勞斯共寫了十六部輕歌劇，其中較具代表性的有：1873年的《蝙蝠》與1884年的《吉卜賽男爵》。

蝙蝠

《蝙蝠》一劇是哈夫納（Haffner）與朱奈（Genee）根據梅雅克（Meilhac）與阿勒威（Halevy）的法語三幕喜劇《晚宴》，改編成適合維也納地區上演的德語三幕輕歌劇劇本。小約翰・史特勞斯對此劇本很感興趣，便於1873年底，只花了四十二天就寫下了這部輕歌劇。

這是描寫金融家艾森斯坦的朋友——福克博士，在一次化妝舞會時打扮成蝙蝠，喝得酩酊大醉之後，被艾森斯坦從馬車上丟在街道上過夜的糗事。舞會隔天早上，福克博士被人瞧見在路上的酣睡模樣，而成為大家茶餘飯後的閒聊話題。後來他為了報復，設計了戲謔的手段讓艾森斯坦難堪。故事的主人翁有：艾森斯坦、艾森斯坦的妻子羅莎琳德、典獄長法蘭克、福克博克及羅莎琳德的舊情人阿弗雷德。

話說艾森斯坦因為侮辱了稅吏被判刑八天，正當典獄長法蘭克要到艾森斯坦家中逮捕他入獄時，卻陰錯陽差的逮捕了正要和舊情人，也是艾森斯坦之妻的羅莎琳德要好的阿弗雷德。典獄長誤以為他就是艾森斯坦，於是就將他逮捕了。

福克博克在一次化裝舞會中邀請了艾森斯坦與艾森斯坦的太太羅莎琳德一起參加，但並未告知他們對方都會來參加舞會這件事。當時羅莎琳德打扮成匈牙利伯爵夫人的模樣到現場，艾森斯坦馬上被吸引住，對她大獻殷勤，並送給她一隻金錶。後來艾森斯坦又與另一位打扮古怪的先生交上朋友，而他是典獄長法蘭克。黎明時分，艾森斯坦與典獄長法蘭克匆匆離開了，因為一個良心發現要入獄服刑，另一個要回監獄上班。不料，此在獄中已經有人替艾森斯坦坐牢了，這時福克博士帶著羅莎琳德來到監獄。知道真相的艾森斯坦又羞又怒，怒斥妻子羅莎琳德的不忠；此時，羅莎琳德卻不慌不忙的拿出了艾森斯坦在舞會上送她的金錶，令艾森斯坦當場無地自容。

面對極端難堪的艾森斯坦，福克說出：「這是一個小小的玩笑，用以羞辱一

下把打扮成蝙蝠、喝醉後的我丟在路邊的傢伙。」這就是所謂的蝙蝠的復仇，也是劇名的由來。最後，全劇在歡樂的氣氛中結束。

吉普賽男爵

《吉普賽男爵》一劇是由施尼札（Ignaz Schnitzer）根據匈牙利作家姚凱伊（Maurus Jokais）的小說《莎菲》在1883年改編而成，小約翰‧史特勞斯再據之以譜曲。此劇於1884年完成，並於小約翰‧史特勞斯六十歲大壽的前夕首演。

小約翰‧史特勞斯跳圓舞曲

故事內容是描寫遭到放逐的匈牙利王儲，在歷經千辛萬苦，終於回到久違的故鄉繼承王位，並且和美麗動人的吉卜賽姑娘締結良緣的輕歌劇。小約翰‧史特勞斯在匈牙利的民族音樂中，植入了具有東方情調的異國氣息，劇中不但洋溢著維也納特有的輕快旋律，也散發著吉普賽的異國風味，是一部生動有趣、多采多姿的作品。

維也納愛樂與新年音樂會

維也納愛樂和史特勞斯這個圓舞曲家族之間的關係，源自於1873年4月22日，小約翰‧史特勞斯第一次指揮維也納愛樂的那一晚。那天小約翰為了在音樂協會音樂廳舉行宮廷歌劇院舞會，召集了維也納宮廷歌劇院管絃樂團的成員演出，這個樂團包括了維也納愛樂的成員，這一晚也是他的圓舞曲《維也納世家》首演，小約翰‧史特勞斯與該樂團保持著這樣的關係長達二十五年之久，一直到1899年5月22日，他

最後一次上台指揮，兩個星期後，一代作曲家走完了充滿音樂的一生；他最後上台演出的曲目是他的歌劇《蝙蝠》中的序曲。

1925年，小約翰‧史特勞斯一百週年誕辰紀念的音樂會上，樂團做出前了一項重大的轉變，在這之前《美麗的藍色多瑙河》都只安排在海外巡迴的安可曲中，但這一次指揮溫加納決定將《藍色多瑙河》加入樂團於1925年10月17日與18日演出的正式曲目中。緊接著在1925年10月25日的音樂會，維也納愛樂演出了整套的小約翰‧史特勞斯曲目，全部由溫加納指揮。1929年8月11日的音樂會上，指揮家克勞斯（Clemens Krauss）在音樂會中指揮了整場的史特勞斯家族曲目，由於這場音樂會獲得空前熱烈的回響，自此之後一直到1933年，每年都會演出相同曲目，從此開啟了維也納愛樂演奏史特勞斯家族音樂的傳統，也開創未來新年音樂會的大致形式。

維也納新年音樂會的首演是在1939年12月31日的除夕夜。指揮家克勞斯（Clemens Krauss）首次舉行了一場全為史特勞斯家族圓舞曲的「跨年音樂會」，這場音樂會最初是定名為「一場獨特的音樂會」，於維也納音樂協會大樓的黃金音樂大廳舉行。當時，正值二次世界大戰期間，德國納粹勢力正一步步地侵佔奧地利的版圖，此場音樂會更別具意義。

從1946年到1947年間，克勞斯曾暫停了維也納愛樂的指揮工作，由克里普斯（Josef Krips）代替，1948年以後，克勞斯再度接手，又連續指揮了七年的新年音樂會與兩年的除夕音樂會。1954年克勞斯突然去世，維也納愛樂幾經開會討論之後，決定由樂團首席鮑斯考夫斯基（Willi Boskovsky）擔任藝術總監。鮑斯考夫斯基從1955年一直到1979年指揮每一年的新年音樂會。他為新年音樂會立下了顯著的成績，包括在他任內將新年音樂會透過電視的轉播，傳送到世界各地每一位愛樂人的耳中。而他更沿襲了小約翰‧史特勞斯當年的傳統，一手拉琴、一手用著琴弓來指揮，從此之後，這場音樂會年年都成為全世界愛樂人士的新年話題焦點，也被公認為是維也納音樂的最佳表徵。

 巨星隕落

　　晚年的小約翰‧史特勞斯因為常常受到神經痛、關節炎和流行性感冒的侵襲，經常有一些奇怪的行為出現。原來一向喜歡交際的他也變得沈默寡言，可以一個禮拜把自己關在屋子裡工作，連妻子都不敢跟他說話。當時的他正在潛心為布拉姆斯寫一首圓舞曲，叫作《萬人的擁抱》。那一年是1894年，小約翰‧史特勞斯六十九歲。

　　布拉姆斯因小約翰‧史特勞斯為他作了這曲子而相當感動，還抱病參加了小約翰作品的演出，但在三個禮拜後就撒手西歸了——小約翰又失去了一個朋友，這也使他更加離群索居，更專注完成自己的構想。當時，小約翰‧史特勞斯打算用他早年所寫的輕歌劇音樂，編成一部新的劇碼，並且決心把它搬上舞台。也就是著名的《維也納氣質》。

　　1899年，高齡七十四的小約翰持續創作這部歌劇，同時嘗試編寫芭蕾音樂《灰姑娘》，當時擔任首演指揮的馬勒（Mahler），更是充滿期待，他為了掌握芭蕾舞的特性，還時常造訪小約翰‧史特勞斯。1899年的夏天，小約翰因為感冒而引發肺炎，不得不放下手邊的工作。嚴重的嘔吐和發抖使小約翰臥病在床，他的病情持續惡化，最後陷入昏迷。妻子阿黛拉一直陪在身旁，每次醒來的時候，小約翰總是帶著疲倦的面容對阿黛拉微笑，然後又昏厥過去。

　　1899年6月3日下午，小約翰‧史特勞斯靜靜地躺在妻子的懷裡，他握著守護在身邊的愛妻的手，深情款款地說：「多麼難得啊！我現在的心情好極了，妳一定累壞了，好好的去睡一覺吧！」說完這句話後，他便靜靜地離開了這個世界。

那一晚在維也納的音樂廳裡，佛克斯加登的音樂會正在進行著，大家沈醉在小約翰的好友克倫賽爾所指揮的圓舞曲中，然而，在毫無預警下，樂聲戛然而止。樂團改用最緩慢的弱音演奏起了《美麗的藍色多瑙河》的旋律，聽眾似乎感覺到，小約翰‧史特勞斯已經離開人間了，跳舞的人們眼睛含著熱淚，黯然神傷地漸漸離去。

　　小約翰‧史特勞斯去逝的消息很快就傳遍了維也納市，隨後的三天，全市停止所有的音樂活動以示哀悼。

　　6月6日，小約翰‧史特勞斯在上萬市民的注目之下，安葬在維也納中央公墓的榮譽墓區裡。小約翰‧史特勞斯的去世，代表了維也納圓舞曲時代的結束，也標誌著一個音樂時代的結束。他打破了嚴肅音樂和大眾音樂的界線；他提升了民間舞曲到雅俗共賞的地位；他把奧地利的明媚風光和人們的生活，深深切切地刻劃在樂章裡；他秉持著本性啟示，創作自己的人生樂章；他使得有音樂、有舞蹈的地方就允滿歡笑。人們知道小約翰的精神正在鼓舞著大家，永遠，永遠。

小約翰・史特勞斯與他的時代

年代	生平事略	時代背景	藝術與文化
1825	10月15日出生於維也納。父親老約翰・史特勞斯是著名維也納圓舞曲作曲家	俄國沙皇亞歷山大一世駕崩	羅西尼:《萊茵之旅》
1831	六歲,完成第一首圓舞曲,並於十五歲生日時拿出來重新演奏	愛爾蘭大暴動	雨果:《巴黎聖母院》
1843	父母離異,監護權歸母親,從此毫無拘束的奔向音樂之路	希臘頒布憲法	威爾第:《倫巴底人》
1844	10月15日,在維也納唐瑪雅俱樂部首次指揮演奏,大獲成功	英國開始在黃金海岸(即尚比亞)的探險	大仲馬:《基督山恩仇記》
1848	歐洲爆發大革命,投身革命行列,創作《自由之歌》	法國二月革命爆發,第二共和成立	法國印象派畫家高更誕生
1849	父親去世,合併父親的樂團,並至奧地利各地及波蘭等地旅行	德國通過帝國憲法	蕭邦去世
1862	與大他十歲的富孀亨莉葉塔結婚	俾斯麥任普魯士王國、德意志帝國首相	法國作曲家德布西誕生

年代	生平事略	時代背景	藝術與文化
1863	擔任奧國宮廷舞會指揮，直到1873年為止	美國總統發表解放黑奴宣言	法國浪漫派畫家德拉克洛瓦誕生
1864	1月22日，創造《晨報》與奧芬巴哈的《晚報》爭雄	紅十字會在日內瓦成立	德國作曲家理查·史特勞斯誕生
1865	1865年到1870年間，是創作高峰期	美國南北戰爭結束	芬蘭作曲家西貝流士誕生
1870	母親與二弟約瑟夫相繼去世，漸漸退居幕後，潛心創作輕歌劇	普法戰爭爆發	魏爾蘭：《美好的歌》凡爾納：《海底兩萬里》
1871	譜寫出《殷第哥與四十大盜》	普法簽訂法蘭克福合約	達爾文：《物種原始》威爾第：《阿伊達》
1884	輕歌劇《吉普賽男爵》問世，與《蝙蝠》並稱輕歌劇的兩大不朽之作 6月3日去世，享年七十四歲	南非共和國成立 德國社民黨成立	馬克吐溫：《湯姆歷險記》法國作曲家拉威爾誕生
1899	榮葬維也納中央公墓，與莫札特、舒伯特、貝多芬及父親老約翰·史特勞斯的墓比鄰	海牙國際和平會議	托爾斯泰：《復活》日本作家川端康成誕生

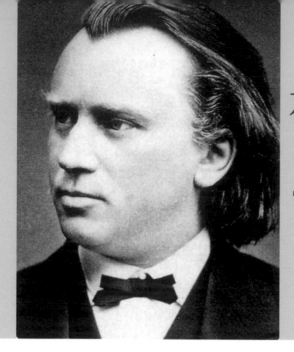

布拉姆斯
Johannes Brahms

1833-1897

 ## 困厄中崛起的少年新秀

　　約翰‧布拉姆斯生於1833年5月7日，德國北方的大城漢堡一處貧民區，母親是裁縫，父親是漢堡軍樂隊中的法國號手，也在附近的酒館裡的小樂團中拉奏低音大提琴。漢堡是波羅的海旁邊的重要商業港口，在這樣的環境中，各種文化活動與娛樂生活非常發達，無論是高雅的音樂會或是職業性的通俗樂隊演奏，都讓漢堡的音樂風氣盛行。儘管出身清寒，布拉姆斯的父親卻極力培養具有音樂天賦的兒子，從小就讓他學小提琴和鋼琴，請來教師柯西爾指導布拉姆斯，而布拉姆斯也趁著課餘，隨著葛福肯（Geffcken）牧師上主日學，日後布拉姆斯對基督教歌曲及古經典的愛好即根植於此。後來，柯西爾因為要帶領「天才合唱團」到美國巡迴演奏，而將布拉姆斯轉給另一位以鋼琴技巧與作曲聞名的教師愛德華‧馬克森（Eduard Marxen）。

　　在刻苦環境中長大的布拉姆斯，早熟又獨立，十歲時就在當地的舞會、咖啡館中演奏，賺錢貼補家用。在充滿音樂的環境中成長，加上名師馬克森的嚴格訓

練，使布拉姆斯在十歲時即以音樂才華受到矚目，曾有一名美國經紀人非常欣賞他的天分，有意帶他回美國好好訓練一番，但被布拉姆斯的老師馬克森婉拒了。因此，培養布拉姆斯前途發展的重責大任就移交到馬克森的身上，而他確實也是啟蒙布拉姆斯作曲天賦的功臣。布拉姆斯的父母期待孩子能往演奏方向發展，但布拉姆斯卻有自己的想法，決定以作曲家的身分立足，馬克森讓布拉姆斯不斷接觸巴哈與貝多芬的作品，無疑地讓他熟悉了巴洛克與古典樂派的風格、結構與曲式，為未來的創作打下了很好的基礎。

十二、三歲時為了幫助家計，布拉姆斯依舊周旋於酒店、餐廳演奏音樂，雖處複雜虛華的環境，卻能保有高貴的氣質。早慧的滄桑影響了布拉姆斯的愛情觀及性格發展。十四歲時，他就登台演出自己創作的變奏曲，隔年的1848年，因為在漢堡舉辦了第一場獨奏會而名聲響亮。同年，他離開了學校，除繼續在舞會、咖啡館中表演外，偶爾也舉行演奏會，1849年發表了第一首作品《華爾滋幻想曲》，同時也為出版商將時下音樂重新編曲，十七歲的布拉姆斯已為自己開闢一條邁向音樂創作的坦途。

漢堡港。

待琢磨的音樂璞玉

年輕時的布拉姆斯是個極富浪漫情調又溫暖的人，儘管身材矮小，但他陰柔細膩的五官與高亢清亮的嗓音，令不少女性產生愛憐之心。自小在碼頭酒吧演奏，感受海員招妓笙歌的萎靡生活，對布拉姆斯而言是個痛苦的夢魘。他常常在樂譜上擺一本詩集，機械式地演奏流行曲調，試圖把自己與現實隔離。這段經歷影響他日後不安定的感情觀。因為布拉姆斯生性沈靜厚實、嚴肅、而且喜愛清潔，討厭社交，嫌惡矯情輕薄，所以是個在生活上幾近孤僻的音樂家，給人的第

一印象是難以親近，不論是個性或是音樂，都需要經過瞭解後，才會發現他的善良、魅力及深刻的一面。

提攜與轉折

布拉姆斯十七歲的時候，成功地跨出了音樂生涯的門檻，他認識了一位叫愛德華‧雷鳴伊（Eduard Remenyi）的猶太裔匈牙利小提琴家；雷鳴伊比布拉姆斯大三歲，個性十分活躍，擅長演奏吉普賽風格的音樂與正統的古典音樂，他還是一個革命者，為了逃避警察的緝捕而不斷旅行。1853年，布拉姆斯與雷鳴伊搭檔巡迴演出，深受匈牙利吉普賽音樂的感染；對日後作曲素材的運用產生了很大的幫助。雷鳴伊無疑是布拉姆斯事業的轉捩點，在德國旅行演奏期間，他們先後到了漢諾瓦（Hannover）及哥廷根（Goettigen）。

在哥廷根時，雷鳴伊把布拉姆斯介紹給約瑟夫‧姚阿幸（Joseph Joachim），姚阿幸被布拉姆斯的作品所感動，更對他印象深刻，從此二人結為莫逆之交。姚阿幸當時活躍於教學、指揮、提琴演奏三方面，他在童年時曾以音樂神童優異的表現，獲得孟德爾頌的極力栽培，因此國際演奏事業發展迅速，受到各方的看重，接著又在1850年前往威瑪，擔任李斯特手下樂團的首席，得到李斯特的器重；兩年後他又受聘為英皇喬治五世的御前小提琴家。姚阿幸安排布拉姆斯與雷鳴伊為國王演奏，並且寫了一封推薦信給李斯特，讚美布拉姆斯作品的獨創性與魅力。當布拉姆斯與雷鳴伊來到威瑪宮廷受到李斯特熱情的款待，李斯特還出其不意地演奏起布拉姆斯的詼諧曲，並大加讚許此作。布拉姆斯感到驚訝與喜悅，但生性害羞的他，並未對這位德高望重的長輩做出更合宜有禮的回應，只客氣地說李斯特的讚美太誇張過火了。當然這樣失禮的直率回應，讓李斯特有點下不了台。爾後世故奉承的雷鳴伊對布拉姆斯此次的輕忽有些憤怒，認為他不該如此怠慢這位知名的音樂家，認為：「與李斯特的關係好壞，足以影響未來事業的發展。」雷鳴伊激動之餘，揚言與布拉姆斯終止巡演合作。身無分文的布拉姆斯想到合作破裂，又必須回到漢堡面對望子成龍的父親，難過萬分，寫了一封信向姚阿幸求救：「我不能一事無成而回去故鄉，我是否能到哥廷根拜訪您？」姚阿幸欣然地接受他的請求，更鼓勵他去拜訪未曾謀面的舒曼。1853年9月，在

姚阿幸的引薦下，布拉姆斯赴杜塞道夫拜訪舒曼夫婦。

音樂界的彌賽亞

　　舒曼是布拉姆斯最景仰的一位音樂家，而舒曼的妻子克拉拉也是一位有天分的鋼琴家，在好友姚阿幸的推動下，布拉姆斯造訪了舒曼夫婦。當舒曼第一次聽到布拉姆斯的《C大調奏鳴曲》時，對這位年輕鋼琴家大加讚賞，並預言其將成為樂界的彌賽亞（救世主之意）。於是他在自己創辦的《新音樂雜誌》上，撰寫了一篇叫作「新的道路」的文章，來介紹這位青年作曲家，並且在文章中讚許道：「他的外表所流露出的種種神態，無不清楚地向世人宣告：這是一位徹徹底底的專業作曲家。」舒曼的愛妻克拉拉也鼎力幫助布拉姆斯，在各地的演奏會上彈奏他的作品，三人很快就成了好友。從此舒曼夫婦在布拉姆斯的生命中扮演了非常重要的角色，他們使布拉姆斯揚名於當時的音樂界，讓這位新秀與大眾縮短了距離。

正在指揮的布拉姆斯。

🖋 永恆的戀人

　　這段友誼讓布拉姆斯邁向音樂殿堂，但也是走向感情三角的悲慘開始。舒曼是個有精神病史的憂鬱症患者，犯病時會產生幻覺。1854年，舒曼突然離家出走，並跳入萊茵河中，獲救之後即被判定應送往精神療養院治療。當時已懷有身孕的克拉拉經常陷於不安，因為她必須獨自扛起家中經濟，並照料七個孩子。而住在舒曼家附近的布拉姆斯，自然成了克拉拉的支柱，除了經常代替克拉拉去療養院探視舒曼外，他甚至還放棄

巡迴演奏的機會，協助照料孩子的生活起居，在夜深人靜時吟唱著自己所作的搖籃曲哄孩子入睡，這樣的關係讓布拉姆斯意識到自己陷入傾心的愛情，而無法公開。克拉拉深深吸引著布拉姆斯，她是一個集高雅修養、美貌與淵博學識於一身的女子。他忍不住在信中表白愛慕之意：「我希望告訴妳，我是多麼深深地愛著妳！」

　　克拉拉也被這位年輕人狂熱的仰慕所感動。但這一段柏拉圖式的愛戀，也隨著舒曼1856年死亡而結束了，克拉拉一直嚴守著妻子的本分，與布拉姆斯維持精神上的交往。沈默的守候原可能走向婚姻，但堅毅的克拉拉決心維持「誠摯愛慕的友誼」，而布拉姆斯也戲劇性地決定離開杜塞道夫。僅管如此，他們兩人依舊相互扶持，克拉拉是布拉姆斯很好的音樂顧問，布拉姆斯也創作了許多樂曲給克拉拉，兩人絕對是音樂上的好夥伴，然而這段感情終究沒有結果。

 ## 邁向新生活

　　1857年透過克拉拉的介紹，布拉姆斯受公爵聘請至戴特蒙（Detmold）宮廷擔任樂團指揮，並教公主彈琴。穩定的收入讓布拉姆斯開始放心創作，1859年《第一號鋼琴協奏曲》在漢諾威首演，由姚阿幸擔任指揮、布拉姆斯擔任獨奏，此樂曲有別於以往宮廷樂曲的風格，呈現出狂風暴雨般的激烈，演出時還遭受觀眾的噓聲，但布拉姆斯並不因此放棄。在戴特蒙的三年期間（1857至1860年），除了輕鬆愉快的宮廷差事，布拉姆斯還在漢堡成立合唱團，並展開了兩段短暫的戀愛。漢堡女子合唱團中的一位團員貝兒塔，深深吸引著布拉姆斯，火花般的愛戀因為貝兒塔從漢堡回維也納結婚而結束，此後布拉姆斯還與貝兒塔夫婦成為好友，並為貝兒塔的第一個孩子譜出最有名的搖籃曲《Cradle Song》。

　　1858年春天，布拉姆斯在哥廷根認識了一位教授的女兒阿嘉蒂，熱戀期間，布拉姆斯為她譜寫《贈葉歐利斯的豎琴》，兩人並承諾結婚。情感飄忽的布拉姆斯最後沒有履行婚約，阿嘉蒂因此傷心憤怒離去。背負著無情罪名的布拉姆斯在多年的自責中，還譜寫了作品中第三十六號的《阿嘉蒂六重奏》。

無心插柳的異鄉遠征

　　1860年，布拉姆斯角逐漢堡歌唱協會及愛樂管弦樂團甄選指揮，志在必得卻意外落選。失望之餘，他接受克拉拉的建議，為了改變漢堡人對他的看法，一個人到維也納闖天下，希望在維也納獲得名氣後，能提高他成為漢堡愛樂管弦樂團指揮的可能性。布拉姆斯在1862年到維也納擔任當地歌唱協會的指揮，來到維也納之後，他的境遇日漸好轉，創作了多首室內樂合唱曲及情感豐沛的藝術歌曲，相當受到好評，其中以《永恆的愛》和《五月的夜》最被稱道。

　　1863年素有「音樂之都」之稱的維也納，盛行華爾滋舞曲，大小舞會和舞曲音樂，儼然成為當地的文化。布拉姆斯也非常喜歡這種類型的音樂，並且還與當時的「圓舞曲之王」小約翰‧史特勞斯結為好友。幾年中，布拉姆斯陸續完成了《華爾滋舞曲鋼琴集》與《降A大調的華爾滋舞曲》。

安魂吶喊，一舉成名

　　1865年，母親因為心臟病突發而去世，三十二歲的布拉姆斯，不得不開始思考關於死亡的問題。布拉姆斯和母親的感情最深，他對母親的愛，甚至超過對其他家人的關心。因為母親最瞭解他，不論他成功或者失敗，母親總是第一個表示支持他的人。失去了母親，布拉姆斯等於失去了唯一的精神支柱。將母親安葬之後，布拉姆斯漸漸地把悲痛化成音樂。在舒曼過世的那一年（1857年），他早已經開始醞釀寫作安魂曲。直到母親去世後，布拉姆斯再度認真地創作這首曲子。終於，布拉姆斯完成了一部不是以拉丁文為歌詞的《德意志安魂曲》。

　　1868年4月，《德意志安魂曲》在布萊梅大教堂發表，由布拉姆斯親自指揮陣容龐大的樂團與百人合唱，肅穆動人的旋律，震撼了樂界。這首安魂曲與以往的不同，它的歌詞是布拉姆斯自己由《聖經》中挑選出來，它比較像是基督徒的清唱劇，而非傳統安魂曲。布拉姆斯不是一個虔誠的教徒，所以在他的安魂曲裡

面，沒有出現基督的字眼。但是，布拉姆斯卻藉著宗教歌頌人類的天性，並且反映他對生命的熱愛。布拉姆斯引用《聖經》裡面的經文說：「痛的人有福了，因為他們必得安慰；流淚播種的人，必將快樂豐收。」而這樣的內涵，不就是最具有人道主義，安慰所有悲傷的人，最深入內心的輓歌嗎？聽眾聽到這種發自內心的歌聲之後，再怎麼堅硬的心，都要被軟化！舒曼曾在1853年宣稱布拉姆斯將是貝多芬的繼承者，而且預言當布拉姆斯把合唱與交響樂的力量結合在一起的那天，必能把聽眾帶入靈性的世界。布拉姆斯也說，他很願意把《德意志安魂曲》（German Requiem）改成《人類安魂曲》（Human Requiem），因為裡面的探討與表達，是屬於每個人內心世界的。

安魂曲發表之後，所有的樂評只有更證明一件事，那就是布拉姆斯是一位天才。光是在1869年裡，在德國境內，《德意志安魂曲》就演出了二十幾場，後來更在倫敦、巴黎和聖彼得堡演出，真正將布拉姆斯的名氣拓展到歐洲各地。而和安魂曲幾乎同時完成的作品，還有《e小調大提琴奏鳴曲》，作曲風格大膽具實驗性。一直到安魂曲發表之前，布拉姆斯的身分仍然在鋼琴演奏家和作曲家之間搖擺不定，但是安魂曲發表之後，布拉姆斯終於向世人證明他的能力，並且建立起「作曲家」的地位。布拉姆斯的成就，終於得到了肯定。

 ## 鞏固音樂版圖

布拉姆斯的地位，因安魂曲的成功而更加鞏固，而漢堡愛樂管弦樂團這一邊，雖然幾年以來經過幾次變動，但是，布拉姆斯卻仍然不受到青睞。於是，布拉姆斯決定留在維也納，把生活的重心轉移到維也納。他把所有的憂鬱都拋到腦後，創作了一組華爾滋舞曲《愛之歌》，這些聽起來輕快的節拍，是布拉姆斯作品中最活潑的音樂。布拉姆斯在維也納的時候，起初仍然是以鋼琴大師的身分出現，除了教鋼琴，也在大學裡講課，用自己的樂曲作為課堂上的範例。但是，平靜的日子並沒有持續多久，因為戰爭爆發了！1870年，普法之間點燃了戰火，戰爭雖然可怕，但是布拉姆斯卻覺得十分高興。因為他認為，拿破崙三世是一個侵

略者，自己也準備參加志願軍來對抗他。但是，事情發展得太快了，在布拉姆斯還沒下定決心之前，拿破崙三世就失敗了！1871年德國統一，布拉姆斯為了紀念普法戰爭勝利，而譜寫合唱管絃曲《凱旋之歌》作為慶賀，並將此曲獻給德意志皇帝威廉一世，於德國各地公演。

　　1872年，布拉姆斯終於被聘為維也納愛樂之友協會的藝術總監，帶領一個大型的合唱團和樂團，布拉姆斯也潛心作曲，完成了兩部弦樂四重奏。其中的第一號，結構非常堅實，音樂的內涵和深度，已經可以媲美貝多芬了！接掌藝術總監之後，布拉姆斯帶領樂團演出，受到聽眾的熱愛。1875年，總監必須改選，而布拉姆斯在全數通過的情況下再次連任。但是，這一次他卻沒有欣然接受這個任務，反而陷入抉擇。這一年，布拉姆斯又完成一部作品，這一部《c小調鋼琴四重奏》足足花了他二十年的時間。布拉姆斯不斷地發表他的作品，結果大受歡迎。觀眾的反應讓他重獲信心，而且他也認清從現在開始，他要專心地做自己，做一個令人尊敬的作曲家。因此，他決心要創作交響曲。1873年，《海頓主題變奏曲》創作完成；1876年，《c小調第一交響曲》在喀斯魯首演，畢羅（Binro）聽到之後，稱讚推崇，認為它將是繼貝多芬「不朽九曲」後，最偉大的《第十交響曲》。他將三個以B字母開頭的最偉大的音樂家：巴哈（Bach）、貝多芬（Beethvon）、布拉姆斯（Brahms），合稱三B。

為學術譜出榮譽音符

　　1880年3月，德國布勒斯勞（Breslau）大學決定頒給布拉姆斯榮譽哲學博士學位，並讚譽他為「當代德國嚴肅音樂創作的第一名家」，為了表示感謝與紀念，布拉姆斯特地創作了《大學慶典》序曲。成長於德國北部的布拉姆斯，於1862年定居維也納之後，承續著貝多芬、孟德爾頌、舒曼等人的日耳曼器樂創作系統，展現出沈穩質樸的格調，而與當時作風較自由、大膽、具前衛傾向的李斯特、華格納等人形成對立的狀態。學位頒授原因所稱的「嚴肅音樂」，所強調的正是布拉姆斯那種源自傳統嚴謹、保守的作風。然而在寫作這首序曲時，為了使

其具有一種富於青春氣息的校園氣氛，布拉姆斯暫時放棄了他那一向嚴謹深沈的曲風，採用「組合曲」這種較為鬆散的曲式，與當時一般大學生都耳熟能詳的四首「校園歌曲」串連在一起。曲子完成後，一向喜歡「在薄暮森林深處幻想著法國號低鳴」的布拉姆斯，始終覺得此曲顯得有些輕浮，於是趕寫了另一首比較暗晦，而結構較緊密的《悲劇》序曲作為補償，後來他自稱：「這兩首序曲，一首在歡笑，另一首在啜泣。」不過，儘管布拉姆斯自認為《大學慶典》序曲具有歡樂、輕快的性質，然而他還是難脫其所特有的一種迷濛深遠的北德風格。

作品的突破與成熟

布拉姆斯的親筆信。

　　布拉姆斯和鋼琴家畢羅所帶領的麥寧根管弦樂團，一起發表了《第二號鋼琴協奏曲》，而由於畢羅所做的強力宣傳，布拉姆斯再度成為大家議論的對象。1883年，布拉姆斯參加了「萊茵音樂節」，並且在萊茵河畔創作了一部被公認為完美無缺的作品。長久以來，萊茵音樂節一直是布拉姆斯嚮往的地方。在音樂節裡，布拉姆斯認識了很多同期的音樂家，並且瞭解到最新的作曲風格，以及作曲的趨勢。1883年，布拉姆斯五十歲，他在《第二號交響曲》問世以後六年，發表了《第三號交響曲》，並且在同一年的十二月，於維也納舉行這部作品的首演。《第三號交響曲》在維也納發表的時候，造成了一場騷動。聽眾不斷地發出噓聲，大聲地嘲笑、挪揄這部作品，這些都是擁護華格納樂派的人故意做出的中傷。所幸這些毀謗並沒有造成影響，因為所有的樂評家都認為，布拉姆斯的《第三號交響曲》是一部具有宏偉氣勢的作品，也是布拉姆斯的藝術成就中最完美的一首。然而，儘管兩派樂評僵持不下，布拉姆斯卻一點也不畏縮，仍然自由自在地生活，他不安的情緒不斷地在音樂中得到平衡。

　　當《第三號交響曲》的旋風再度吹回德國境內的柏林和萊比錫，則開始謠傳

布拉姆斯可能不再回維也納了。因此，科隆方面就以誘人的薪資邀請布拉姆斯擔任市立交響樂團的總監。對布拉姆斯來說，返回祖國雖然是一件理所當然的事，但是，只要一想到過去家鄉漢堡曾拒絕過他，布拉姆斯就沒有辦法釋懷。所以他斷然拒絕科隆的邀請，回到維也納附近的一個小村莊莫祖席拉格（Muerzzuschlag）。莫祖席拉格的居民對布拉姆斯非常禮遇，有一次，莫祖席拉格的車站餐廳關閉了一段時間，為的就是讓布拉姆斯和克拉拉在毫不受打擾的情況下，好好地吃一頓午餐。而莫祖席拉格居民的善意，也從此在音樂史上留名。布拉姆斯在1885年的夏天，在這裡完成了《第四號交響曲》。這部作品是布拉姆斯四首交響曲中，風格最嚴謹的一首，尤其最後一個樂章，取材自巴哈的第一百五十號清唱劇當中的樂段，將布拉姆斯對巴哈的仰慕和崇敬表達無遺。《第四號交響曲》中有許多大膽而且具原創性的特色，為布拉姆斯的交響曲做了一個漂亮的總結。

 ## 功成名就

1886年，布拉姆斯成為維也納音樂學會的榮譽主席，1889年獲得漢堡榮譽市民的身分，這些都表示布拉姆斯的藝術，生前就已受到肯定。除了歌劇之外，布拉姆斯幾乎寫遍各類型的音樂，完成了《第四號交響曲》後，他的風格漸漸轉變為溫和，作品也轉向以室內樂及藝術歌曲為主，且一直與鋼琴脫離不了關係。1891至1892年，他完成了《七首幻想曲》，隨後完成了《三首間奏曲》，並於1893年的夏天，譜寫了《六首鋼琴小品》以及《四首鋼琴小品》。這二十首鋼琴小曲，幾乎沒有巨大的篇幅，最短小的間奏曲甚至只有三十九小節。嚴謹的布拉姆斯一直很慎重的看待自己的作品，亦會回頭修改過去不滿意的創作，而且習慣創作成對的曲子，例如《大學慶典序曲》、《悲劇序曲》等，其中就包含兩首豎笛奏鳴曲、兩首六重奏，讓風格可以互相對比或承接。

到了晚年，布拉姆斯的音樂更趨於圓熟，原先的稜角及粗獷都以更甜美敦厚的方式呈現。自幼受到德奧古典音樂和浪漫派先驅音樂創作的啟迪與影響，他的

作品雖然充滿了浪漫時期音樂的性格，但也注入了傳統的古典風格，怡人浪漫的氣氛中，包含了深邃與典雅的氣質。他青年時期的作品明朗、樂觀，中年時期的作品氣象恢弘富激情，晚年則側重個人的抒情寫意。十九世紀後期歐洲音樂文化發展遇上嚴峻的社會現實，使古典藝術備受威脅，民間音樂更面臨厄運，然而布拉姆斯卻能保持並發揚民間音樂的傳統。吸收了德國民謠、吉普賽民謠的歌謠風。義大利之旅則豐富了他的音樂的旋律性，他的樂曲往往在德國北部的質樸中，突然閃現義大利的明媚陽光。布拉姆斯的作品涵蓋管弦樂、合唱曲、室內樂、鋼琴獨奏曲、管風琴曲、獨唱歌曲，最重要的作品當屬四首交響曲、兩首鋼琴協奏曲，以及唯一的一首小提琴協奏曲。

 # 古今的抗爭

　　德國浪漫樂派音樂風行後，樂壇產生了一股激辯的反動力量，一方是以李斯特和華格納為主導的「新音樂」；另一方則捍衛傳統音樂，以孟德爾頌和舒曼為主。主張「新音樂」的作曲家如華格納、白遼士認為：音樂應該成為反映人們內在性格的表現方式，過去從海頓、莫札特和貝多芬所承襲的古典交響樂形式已到發展的瓶頸，後輩應在創作上有所突破。而捍衛「傳統音樂」的孟德爾頌和舒曼則認為：音樂基本上是抽象藝術，不是音樂家表達思想感情的工具，古典樂派的作曲形式已經集大成而完備，後輩應將它發光大。以孟德爾頌為主導的萊比錫音樂學院及舒曼的《新音樂雜誌》，皆分別與李斯特主導的威瑪宮廷和華格納的評論相互較量。

　　當布拉姆斯的天分與潛力被發掘時，他成了兩派音樂人馬急於網羅的人才，但在布拉姆斯初次與雷鳴伊到威瑪宮廷見李斯特，不小心表現出無禮的反應後，他便與「新音樂」陣營絕緣了。再加上主張承襲古典精神的姚阿幸、舒曼夫婦，對他的愛護和幫助，布拉姆斯自然而然就成為古典陣營的一員。

　　十九世紀後半，德國各地的音樂會上仍以海頓和貝多芬的曲目為主，相較於

強調幻想、抒情或標題式的「新音樂」，古典音樂的莊嚴感與客觀，則更具魅力。後來有部分作曲家，反對華格納與白遼士的戲劇式與標題式音樂的手法，親近古典樂派與初期浪漫樂派，這些人雖然採用古典樂派莊重的純音樂般的形式，但根本上還是沒有完全拋棄浪漫樂派的詩情與幻想，同時又使用由於浪漫樂派而顯著進步的作曲技巧，結果產生了所謂「新古典主義」，其主腦人物就是布拉姆斯。

兩派人馬都自稱是音樂史上貝多芬以後的承襲者，在創作技巧和音樂評論上都互不相讓，雖然如此，李斯特與舒曼之間卻從未有可怕的人身攻擊，而布拉姆斯也盡可能保持風度。挑起爭辯風暴最甚者莫過於華格納，尤其當布拉姆斯名氣開始凌駕華格納時，即成為眾矢之的。布拉姆斯認為華格納年長他二十歲，不願與長輩有太多的衝突。唯一積極參與的活動則是1859年由姚阿幸發起的「新音樂宣言」。他們以「嚴謹而奮戰的音樂家」自居，抨擊華格納的「未來派新音樂宣言」是否定真理之作。

 ## 人格與風格的堅持

「要我寫作歌劇，和結婚同樣地難如登天。」布拉姆斯過了一輩子獨身生活，又因不喜歡戲劇性的誇張，不曾接近過歌劇和標題音樂，一心一意只用古典形式，植入清新的藝術生命與卓越的新技巧，向純音樂邁進。身處於浪漫潮流及音樂人才輩出的世代下，他以沈靜、深刻表現音樂，在嚴密的曲式結構中散發無限的深情、渴望與痛苦。哲學式的創作風格，透露出作曲者的孤獨、激情與勇氣，為十九世紀樂壇增添了理性與深度。

他不苟流俗，而且過度敏感，說話極度直接，經常刺傷別人，即使是最支持他的朋友也不例外，因此也破壞了許多友誼。姚阿幸對發揚布拉姆斯的音樂是功不可沒的，而且布拉姆斯在創作小提琴協奏曲的時候也得到姚阿幸的幫助。布拉姆斯對姚阿幸極為感恩，而著名的 《Violin Concerto in D Major 》（被譽為

三大小提琴協奏曲之一）便是點名獻給姚阿幸的。他們的友誼曾經一度破裂，因為姚阿幸與他的太太離婚後，布拉姆斯採取了同情女方的立場，雖然後來與姚阿幸重拾舊好，但卻不能像從前那樣毫無芥蒂了。1880年以後，布拉姆斯的管絃樂作品最偉大詮釋者要算是畢羅，畢羅對布拉姆斯也非常尊敬，但是他們的友誼卻因為布拉姆斯違背了將《第四號交響曲》的首演交給畢羅的約定而破裂了！

　　除了小約翰・史特勞斯之外，布拉姆斯極少讚美同時代的音樂家；他對新進音樂家的態度非常極端，如果他欣賞新秀的話，就會盡全力提攜（像德弗札克、葛利格等），但如果被他認為是庸才的話，就不免會聽到許多極度刺耳的批評與諷刺（像是布魯赫）。不過布拉姆斯與華格納分屬敵對樂派的領袖，但是彼此卻是井水不犯河水，沒有明顯的敵意，只是任由底下的人去搖旗吶喊，好像是故意忽視對方的存在。

　　身材矮小的布拉姆斯，古怪固執的個性加上多年來撲朔迷離的情感生活，以當時男性社會的眼光，的確對他不利，例如尼采的評論提及布拉姆斯的音樂顯出「陽萎所引起的憂鬱心情」，影射人們對布拉姆斯私生活的臆測和批判。因為如此，布拉姆斯開始留鬍子，一改陰柔的負面印象。年老後的布拉姆斯變得肥胖臃腫；不修邊幅的大鬍子，外加一件永遠破舊的大衣，生活極為樸素，居屋簡陋，即使收入變多了，也還堅持在廉價的餐廳進食，當然，有一點不曾改變，布拉姆斯仍是菸不離手的老菸槍。儘管對生活享受的要求極低，布拉姆斯卻喜愛蒐集各式各樣昂貴的手稿，在他的收藏品裡還包括了莫札特的《g小調交響曲》。

永恆的守候

　　晚年的布拉姆斯常獨自一人遊走於維也納的田野中，享受自然的洗滌。生活裡唯一不變的習慣是音樂和克拉拉，克拉拉從三十六歲守寡一直到七十七歲，四十年來與布拉姆斯一直是親密的朋友，為著許多難解的理由與自己個性上的孤僻而避開婚姻。1896年5月，克拉拉因中風而病逝，布拉姆斯立即趕到波昂為她

奔喪。喪禮結束後，布拉姆斯的情緒一直處於低潮，面色憔悴。克拉拉死後，生性敏感的布拉姆斯因為接連遭遇到重大打擊，本身又患有肝癌，終於在1897年4月3日病逝於維也納。基於布拉姆斯生前的音樂成就，維也納音樂協會特別組織了治喪委員會，於4月6日將他葬在中央公墓，成千上萬的哀悼者參加了這場喪禮，他與音樂史上另外兩個偉人——貝多芬與舒伯特，並排在一起。那天，在漢堡的船隻都降半旗以示哀悼。

每年的5月7日是布拉姆斯的冥誕，在奧地利維也納中央公墓的布拉姆斯墳墓，被崇敬者用滿滿的鮮花覆蓋著。儘管布拉姆斯沒有回到故鄉德國漢堡，但漢堡人依然以布拉姆斯為榮，今日在走在漢堡的街頭，樂迷往往會驚奇地發現，大作曲家布拉姆斯的痕跡隨處可見，包括以布拉姆斯命名的廣場、有紀念布拉姆斯的大型雕塑的漢堡音樂廳正門以及側門；甚至連音樂廳內金碧輝煌的大廳中，布拉姆斯的雕像也比其他音樂家更雄偉，且擺在正中間。

 ## 不朽的典範

布拉姆斯是浪漫時期的作曲家當中，唯一能夠全面掌握古典精神，經過縝密的思考，並以浪漫的語法來表現音樂的藝術大師。他首先受到舒曼的影響，而後又認真研習舒伯特、貝多芬及海頓等人的作品，甚至回溯到巴哈及舒茲，將浪漫、古典至巴洛克，單音、複音技巧兼容並蓄，奠定了扎實寫作手法的基礎。也正因背負著兩、三百年的傳統，所以儘管身處浪漫的狂潮洪流中，布拉姆斯仍然能夠利用勻稱的形式、簡單動人的旋律、時而壯碩，時而細緻的節奏及和聲，表現出難能可貴的嚴謹、遒勁和理性——他的音樂可說是閃爍著智慧之光的音樂藝術。

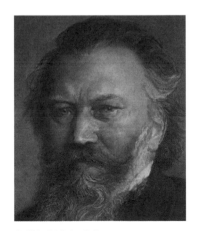

布拉姆斯老年肖像。

十九世紀後半的樂壇裡，華格納所做的改革，和布拉姆斯的遵守古典傳統、只寫絕對音樂的做法，正好是全然對比。他們分屬於對立兩派的領袖，也互不往來，但對音樂的發展，都有極大的貢獻。我們無法說誰較重要，樂劇是華格納的招牌，布拉姆斯畢生沒有什麼歌劇作品，但他在交響曲、室內樂、器樂曲卻留下了太多的重要創作，而這是華格納無法超越的。這位新古典主義的捍衛者，光榮地完成了承先啟後的使命，讓西方古典音樂得以綿延壯大。

布拉姆斯與他的時代

年代	生平事略	時代背景	藝術與文化
1833	5月7日生於德國漢堡	英國廢止奴隸制度	蕭邦榮獲作曲家榮譽
1839	七歲，跟隨柯西爾學習鋼琴，並向父親學習音樂基本知識	西班牙內戰結束，卡洛斯逃往法國	白遼士：《羅密歐與茱麗葉交響曲》
1853	以伴奏者身分隨愛德華·雷鳴伊舉行旅行演出	第二帝國開始	梵谷誕生
1859	《d小調鋼琴協奏曲》首演	蘇伊士運河開工	德弗札克：《賦曲四首》
1862	赴維也納居住，經常發表作品	俾斯麥任普魯士總理	威爾第：《命運之力》

年代	生平事略	時代背景	藝術與文化
1868	《德意志安魂曲》完成，於德勒斯登初試啼聲，鞏固了作曲家的地位	西班牙波旁王朝遭廢	庫爾貝：《海浪中的女人》、《三個游泳的女人》
1872	擔任維也納樂友協會音樂監督	德奧俄三國同盟	莫內：「日出‧印象」
1876	獲英國劍橋大學頒贈博士學位	「教育法案」使英格蘭和威爾斯所有學齡兒童有接受初等教育的可能	史蒂芬‧馬拉梅：「牧神的午後」
1878	決定定居維也納潛心作曲，名聲遍及歐陸	柏林會議：奧、德開始往外擴張	科洛迪：《木偶奇遇記》
1879	獲布勒斯勞大學頒贈榮譽哲學博士，為表謝意而譜出《大學慶典》序曲	愛迪生發明電燈	馬奈：「花棚裡的馬奈夫人像」
1883	完成《第三號交響曲》，被賦予「布拉姆斯英雄交響曲之名」	墨索里尼誕生	華格納逝世
1885	完成《第四號交響曲》，在畢羅的指揮下首演	馬克思資本論第二卷發表	雨果逝世
1886	被選為維也納音樂家協會名譽會長，德皇特授予勳章，三年後奧皇亦授予一等勳章	法第一次出征寮國	李斯特逝世
1896	《四首嚴肅歌曲》於春季完成，歌詞取自《聖經》。5月接獲克拉拉死訊，身體狀況日趨惡劣	首屆現代奧林匹克運動會在雅典舉行	拉威爾：《鐘聲》普契尼：《茶花女》、《波西米亞人》
1897	4月3日死於肝癌，遺體安葬維也納中央公墓，享年六十四歲	狄塞爾發明柴油馬達義大利人馬可尼發明無線電報	高更：「我們從何而來？從何而去？」

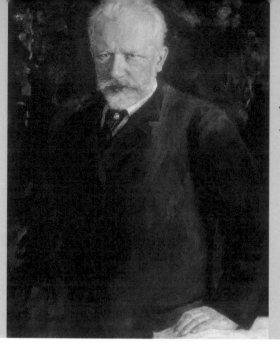

柴可夫斯基
Pyotr
Llich
Tchaikovsky

1840-1893

 十九世紀吹響俄羅斯的號角

　　古典音樂在西方叱吒風雲多年後，在那遙遠的東方凍土上，出現了一位閃亮的音樂明星，他陰鬱內斂的氣質與堅毅的民族性，讓不毛的惡劣環境開出鮮豔的藝術花朵。如同他的名言：「藝術裡可以找到通向人內在靈魂的正確道路。」這位音樂家，用盡他的一生，走向每一位渴望音樂的靈魂裡。

　　1840年5月7日，柴可夫斯基出生於俄國沃金斯克，現今烏德穆爾特共和國境內的一個金屬工業城。父親是烏拉哈地方礦山的技師，母親則有法國血統，祖先於十六世紀時遷居到俄國。母親喜歡音樂，歌聲也甜美，受到她的影響，柴可夫斯基從小即顯露出對音樂的偏好，他自幼身體羸弱，溫柔善感，喜愛俄羅斯民間音樂和莫札特的歌劇，因為家中的一座音樂鐘會自動播放一段《唐‧喬凡尼》的抒情曲，莫札特的名字便在他的心裡烙下永難忘懷的痕跡，成為他矢志學習的典範。

古典音樂進入他的心中雖早，但柴可夫斯基的正式音樂教育起步卻很晚。五歲時，他能把母親彈過的曲子無誤地彈奏出來，六歲即無師自通地掌握了初步彈奏技巧。到了八歲因父親工作調動，舉家遷往聖彼得堡，柴可夫斯基才有機會進入當地的音樂學校就讀，正式接受鋼琴教育。但隔年，又因父親的工作異動而中斷鋼琴課程。柴可夫斯基小時候並沒有音樂神童般的天才表現。不過，他對音樂卻有一種病態的敏感，舉凡聽過的音樂常在他腦中盤旋停留，造成他情緒上的困擾，這使得家人認為學音樂對他並沒有好處，便採取消極的態度讓他學音樂。

🖋 追逐音符的少年

十九世紀俄國上流階層的子弟，長大後較好的出路只有兩條：一是當軍人，一是進入政府官僚系統任職。柴可夫斯基的父母知道柴可夫斯基的性格並不適合軍人，於是他唯一的出路便是當官。雖然柴可夫斯基有音樂天分，但家人並不認為他有成為專業音樂家的條件，為了日後生活著想，於是要求他選讀法律。1850年，十歲的柴可夫斯基就與兄長一起離家，前往聖彼得堡一家法律預備學校就讀。在學期間，柴可夫斯基對音樂並未忘情，有空時常隨意作曲，還認識了對文學、詩歌有興趣的同學，使柴可夫斯基有機會瞭解俄國文學，如普希金的作品，而這也成為他日後創作的養分。

1854年，柴可夫斯基的母親因霍亂去世，對他打擊甚大，傷心之餘，試寫了一首樂曲抒發心中的哀戚。雖不是成功之作，卻是柴可夫斯基踏出創作的第一步。1855年起，他開始與著名的德國鋼琴家魯道夫‧昆丁格（Rudlof Kundiger）學習鋼琴與作曲。柴可夫斯基的父親依舊持觀望態度來看待音樂之途，曾詢問昆丁格關於柴可夫斯基未來在音樂發展的可能性，他的老師卻不主張他以音樂為事業，因為啟蒙太晚，加上學音樂在俄國前途不大。但柴可夫斯基並不以為意，在十歲至二十二歲間的十二年，他雖被迫與法律為伴，但音樂仍是他

業餘的最愛。1859年，柴可夫斯基從法律學校畢業，隨後便進入司法院擔任事務員，由於對法律工作沒興趣，追求音樂發展的欲望卻與日俱增，所以柴可夫斯基在1861年說服父親，讓他在工作之餘進入大鋼琴家安東‧魯賓斯坦（Anton Rubinstein）設立的音樂教室，隨薩林巴學作曲。

 ## 大器晚成的學習狂熱

1862這年，魯賓斯坦音樂教室同時升格為聖彼得堡音樂學院，柴可夫斯基正式成為音樂院學生，開始研習了有關音樂的課程，並積極從事作曲。為了全心投入音樂藝術，他辭去了司法部的工作，也失去了穩定的經濟保障，僅以教授鋼琴獲取微薄的薪水，或偶爾在音樂會上伴奏及翻譯管弦樂的法文著作維生。在音樂學院中，柴可夫斯基是一位勤勉的學生，他接受安東‧魯賓斯坦教授嚴厲的訓練，對於老師所傳授的知識，都能虛心學習，為了完成功課，他不惜犧牲睡眠，他的表現超越了老師的要求，成為聖彼得堡音樂學院的優等生。

柴可夫斯基在作曲方面進步很快，這一段時期他完成了一些管弦樂及室內樂小品的習作；他第一首公開演奏的作品是一組舞曲。1865年，柴可夫斯基自音樂學院畢業。畢業作品是一部以席勒《歡樂頌》為題材的清唱劇，得到了學院的銀牌獎。

 ## 點燃音樂希望之火

十九世紀中葉，俄國的音樂界一直為外國人所把持，俄羅斯人想成為音樂家是一件非常不容易的事。俄羅斯音樂委員會委託安東‧魯賓斯坦於1859年籌設音樂班，對外招生。1862年，此班改建為聖彼得堡音樂學院，成為俄國第一個專業性的音樂教育機構，由安東出任校長。柴可夫斯基也在機會所趨下，搭上了這班音樂事業的列車，成為安東的門生。

音樂院三年的嚴格訓練，讓柴可夫斯基扎下堅固的基礎。畢業之後，他被安東推薦到莫斯科，在尼古拉‧魯賓斯坦（Nicolay Rubinstein）所創立的音樂學院當和聲學教師。尼古拉是安東的弟弟，也是著名的鋼琴家及指揮家，同時也是柴可夫斯基音樂事業的支持者。莫斯科音樂學院規模與設備，遠較聖彼得堡音樂學院簡陋，薪資也微薄，不過在那裡，柴可夫斯還是以認真的態度當一個稱職出色的老師。這份工作讓他更堅持成為職業音樂家的理想。十二年在莫斯科的教學生涯與創作同時並進，直到1878年接受梅克夫人的贊助後，才辭去教職，成為專職的作曲家。

對柴可夫斯基影響深遠的梅克夫人。

俄國音樂開墾史

柴可夫斯基所處的時代，正值尼古拉一世執政的中期，當時政治社會紛亂擾攘，佔全國三分之二人口的農奴，活在貧窮與永無尊嚴的世襲底層，腐敗的政權與高壓專制，讓全國處於貧困恐懼的黑暗時代。而此刻也正是西歐工業革命，中產階級興起，思維反動的高峰。相較之下，俄國文化的沒落延遲與政經社會的萎靡，使知識分子與部分覺醒的貴族開始譴責國政，認為農奴政策乃是俄國落後的主因，於是解放農奴的呼聲日益高漲。在西方思潮衝擊後，俄國思想界產生了兩股背道而馳的流派，一是「西化派」，一是「斯拉夫主義派」，他們的立場雖然不同，但都重視農民、熱愛鄉土、抨擊腐敗政府，希望俄國走向富強之途的力量。這兩股力量同樣在俄國的音樂界發酵，主張堅持「傳統民族主義」，以承襲李斯特、白遼士「標題音樂」為依歸的代表音樂家是「俄國五人組」，這是由林姆斯基－高沙可夫等五位年輕作曲家，與他們共同的精神導師巴拉基列夫主導。

而主張「西化派」則崇尚古典樂以來的音樂，承接舒曼、布拉姆斯的古典形式，而其代表人物正是柴可夫斯基的恩師──創辦兩家音樂學院的魯賓斯坦兄弟。

柴可夫斯在音樂創作上的影響和助力，除環境因素外，大抵也是得自上述兩大陣營交互激盪的成果。柴可夫斯基在聖彼得堡音樂學院學習，在莫斯科音樂學院授課，自然深受魯賓斯坦兄弟的影響，而他自己原本就心儀莫札特與貝多芬的古典音樂形式，創作兼具傳統訓練與西化風格。然而這一切並不表示柴可夫斯基是一個全然西化的人，如同當時俄國的知識分子一樣，他也關心國家前途，更重視民族情操，急於為俄羅斯民族走向更美好的未來而努力。鼓吹國民音樂運動的「五人組」，皆是朝向音樂民族化的作曲家，他們對俄國民族音樂的闡揚功不可沒，有一陣子，柴可夫斯與「五人組」關係密切，創作理念也受到他們的影響。

初試啼聲的佳績

1866年任職於莫斯科音樂學院後，他開始創作生涯的第一階段。到任的第一年內，柴可夫斯基就完成了第一號交響曲《冬之夢》，只是首演時觀眾反應冷淡，而且在創作這首曲子的過程中，柴可夫斯基也因工作過度導致精神方面受到一些損傷。所幸他並沒有因此氣餒。之後又創作了一些鋼琴曲、序曲等，不過這些作品也都不是很成功。尼古拉‧魯賓斯坦經常給予柴可夫斯基指導和鼓勵，尼古拉大柴可夫斯基五歲，他非常欣賞柴可夫斯基的才華，並帶他出入音樂社交場合，介紹出版商給他認識，使他的作品獲得出版的機會，大大增加了他的經濟收入和名氣。

1868年，柴可夫斯基開始與俄國國民樂派「五人組」的成員來往，他也視巴拉基列夫為創作上的精神導師，儘管與巴拉基列夫相處讓柴可夫斯基壓力很大，但他的嚴厲批評及對樂曲形式自由創作的觀點，刺激了柴可夫斯基，促使他願意認真思考音樂本質與形式間的真正關係。

1869年，他接受巴拉基列夫的建議，寫了著名的《羅密歐與茱麗葉管弦樂幻想序曲》。1870年3月這首曲子在莫斯科舉行發表演奏會，可惜聽眾反應很冷淡。但巴拉基列夫卻相當肯定此作品的架構，這對柴可夫斯基而言意義很重大，因為這首曲子標誌著柴可夫斯基與「五人組」交往的高潮，卻也是結束。日後，柴可夫斯基的作曲風格與俄國國民樂派漸漸疏離，開始朝向西歐國際化的樂風。

1874年，柴可夫斯基創作了《降b小調鋼琴協奏曲》，這首曲子奔放自如，具強烈的民族色彩，艱澀技巧但內蘊獨特的感傷。柴可夫斯基將此曲獻給尼古拉·魯賓斯坦。曲子完成後，他興致勃勃地登門彈給尼古拉聽，卻遭尼古拉惡劣批評，認為需要再修改。柴可夫斯基失望難堪之餘，憤而將此曲改獻給已在維也納成名的畢羅，畢羅在1875年將它帶往波士頓首演，立刻獲得了非凡好評和讚許。消息傳回莫斯科，柴可夫斯基才釋懷。而尼古拉也承認自己錯認，一改前非，幫助他在莫斯科發表此作，這才化解了彼此間的誤會。直到今天，這首協奏曲仍然是世人所喜愛的曲子之一。

愛國中彰顯名氣

1875年到1880年間可謂柴可夫斯基創作的豐收期。他陸續完成了《第三、第四交響曲》、芭蕾音樂《天鵝湖》、鋼琴曲集《四季》、交響幻想曲《黎米尼的法蘭契斯卡》、《斯拉夫進行曲》、《義大利隨想曲》、《一八一二序曲》、《洛可可主題變奏曲》以及歌劇《尤金·奧尼根》等傑作。這些作品的成功，使柴可夫斯基在俄國樂壇的分量大為提升，並成為國際注目的俄國作曲家。

俄國芭蕾一向為世界所稱道，那理想化的優雅曼妙形式，已呈現出完美的藝術境界，柴可夫斯基

《第四號交響曲》的扉頁。

也認同這樣的表演形式，他細膩地編寫出符合角色氣質的旋律和舞步節奏，賦予舞蹈與音樂傳神的表現，使得後來人只要提起芭蕾舞曲，便會想到柴可夫斯基。他總共創作了三齣芭蕾舞劇：《天鵝湖》、《睡美人》與《胡桃鉗》。《天鵝湖》芭蕾舞曲是其中最受歡迎，無人不曉的曲子，1875年，柴可夫斯基受莫斯科帝國劇院總監之託，開始創作以民間童話《天鵝公主》改編的芭蕾音樂，此劇於1877年2月在莫斯科皇家大歌劇院首演，但一開始並未受到青睞，直到1895年重新編導後，才為大眾所喜愛和稱道。

另外，柴可夫斯的弦樂四重奏中共有三首，最著名的即是《D大調第一首弦樂四重奏》中的《如歌的行板》。這首曲子是柴可夫斯基在1868年夏天，到卡名卡度假時，從製作手藝的居民隨口哼唱的曲調中發想出來的。1876年，莫斯科音樂學院為歡迎托爾斯泰蒞校訪問，特別以這首曲子當作歡迎曲，當樂聲揚起時，曾讓托爾斯泰感動得熱淚盈眶。

《睡美人》在莫斯科公演時的海報。

1876年，當塞爾維亞被鄂圖曼土耳其暴虐地佔領時，俄國國內發起支援前線的志願軍慈善演出。此活動由尼古拉·魯賓斯坦籌組，他要求柴可夫斯基為此活動編寫一首具振奮人心的新曲，在民族情感被挑起的激動情緒下，柴可夫斯基以短短五天的時間，寫出了三段式的《斯拉夫進行曲》，內容結合俄國國歌與塞爾維亞民謠，充分展現出斯拉夫民族的愛國情懷。

同年年底，柴可夫斯基開始接受娜婕達·馮·梅克（Nadezhda von Meck）夫人每年六千盧布的資助。這筆錢讓柴可夫斯基辭去教職，專心從事作曲。

✒ 創作寄情

1877年之後，柴可夫斯基的生命中發生了兩件重要的事：他與梅克夫人展開一段不尋常的友誼，又與安東尼娜‧米林高娃結了一個為期九週的痛苦婚姻，這個婚姻令他神精錯亂，近乎崩潰。

米克辛為普希金的作品《尤金‧奧尼根》所繪的插圖

　　《第四交響曲》對當時的柴可夫斯基來說相當重要，而在音樂史上也象徵著柴可夫斯基邁入創作的第二個階段。那一年因倉卒的悲劇婚姻及與梅克夫人的情感，《第四交響曲》的創作過程並不順利，此曲反映出柴可夫斯基痛苦的經驗，每一個小節都在訴說著對梅克夫人的思念，總譜封面則題上：「給我最摯愛的朋友」。創作期間，柴可夫斯基每每在寫給梅克夫人的信中，詳細地注釋著每個章節所表達的意境。梅克夫人回信並稱此曲為「我們的交響曲」。1878年2月的首演日，梅克夫人還冒著風雪前往參加，此次演出並沒有如預期般受到熱烈的反應，但卻成為柴可夫斯基奠定國際地位的交響曲。

　　柴可夫斯基曾投注很長的時間在歌劇創作上，他認為歌劇講求聲樂之美，但不只是專門讓歌者表現聲音技巧的音樂，為了淋漓盡致地表達劇情並掌握情緒，旋律的流暢感與管弦樂的學理配置，應該是主要的作曲關鍵。他總共寫了十部歌劇，其中又以《尤金‧奧尼根》最為著名。柴可夫斯基於1879年為膾炙人口的俄國文學鉅作《尤金‧奧尼根》譜寫歌劇，該劇取材自俄國大文豪普希金之作，內容描述孤單、憂鬱、又吸引女性的尤金，試圖尋找心目中理想的女性，卻又將女性玩弄於股掌間以獲得滿足，內心衝突、矛盾，最後淪為宿命的犧牲品。期間尤

金不自覺愛上了塔基亞那，但為時已晚，塔基亞那已從渴望愛情的少女，轉變成穩重成熟的女性，並決定另嫁他人，使得尤金更孤單絕望。柴可夫斯十分重視此劇的主角，並將內心情感投射於此劇的音樂中。而當時柴可夫斯基也正周旋於梅克夫人的情感關係與女學生安東尼娜‧米林高娃的「錯亂情結」中。1979年《尤金‧奧尼根》在莫斯科公演，得到熱烈的迴響。

異國文化的創作刺激

　　與安東尼娜‧米林高娃歷經九週的婚姻結束後，他完全崩潰而元氣大傷。在醫生的建議下，柴可夫斯基開始旅行、修養身心，並尋找更新的創作靈感。1878年至1885年間，他周遊佛羅倫斯、聖雷摩、巴黎與維也納。1878年在巴黎聽到沙拉沙泰（Pablo Sararste）演奏拉羅（Edonard Lalo）的《西班牙交響曲》後，燃起創作小提琴協奏曲的念頭。在學生小提琴家約瑟夫‧科泰爾（Yosif Kotek）的協助下完成了《D大調小提琴協奏曲》，並署名獻給聖彼得堡音樂學院教授奧波德‧奧爾（Leopold Auer）。沒想到奧爾竟以不能演奏為由，將作品退件。此作壓箱三年後，終於被萊比錫音樂學院的教授阿道爾夫‧布羅德斯基（Adolf Brodsky）在維也納演出，廣受喜愛和好評。日後《D大調小提琴協奏曲》與貝多芬、孟德爾頌、布拉姆斯等人所作的小提琴協奏曲，並稱為「世界四大小提琴協奏曲」。

　　旅行義大利期間，柴可夫斯基充分接受古典羅馬文化的洗禮，他被文藝復興遺留下的藝術品所感動。在羅馬，附近的軍號聲觸動了他的靈感，《義大利隨想曲》於焉誕生。此曲根據義大利塔朗泰拉舞的瘋狂節奏寫就，描述義大利的狂歡節，並加入嘹亮的號角。此曲應用大量的義大利民謠，在急速的旋律中，樂曲在強而明朗的和弦下結束。整首曲子熱情愉悅，具南歐風味。1880年，《義大利隨想曲》在莫斯科由尼古拉‧魯賓斯坦首度指揮演出，獲得如潮的佳評。俄國藝術評論家斯塔索夫，與作曲家巴拉基列夫都給予此曲很高的評價。

 ## 榮耀祖國的成就

1880年，柴可夫斯基把拿破崙遠征莫斯科卻一敗塗地的俄國榮史，當作音樂創作的題材，寫了《一八一二大序曲》。其中「一八一二」乃指西元1812年，莫斯科的「救主基督大教堂」因拿破崙攻打莫斯科而被毀。當教堂重建完成後，柴可夫斯基受託為這段歷史創作序曲。這首曲子於1882年，俄法戰爭七十週年紀念時首次演出，獲得滿堂彩。對柴可夫斯基而言，受邀作曲時，他的確是抱著：「硬著頭皮接下，可能會作出鬧哄哄的通俗音樂……」的心情。《俄羅斯評論報》對此次演出的報導是：「這次音樂會將長久留於觀眾的記憶裡。我們慶幸，我們所處的時代，並非天才辭世後才給予肯定的時代。」

1881年，柴可夫斯基畢生景仰的尼古拉‧魯賓斯坦在巴黎去世，當時柴可夫斯基正在法國南方旅行，接獲病危電報後卻趕不及看他最後一面，懷著悲痛的心情，他開始創作《a小調鋼琴三重奏》作為悼念，並將這首曲子題為：「一位偉大藝術家的追憶」。此曲後來也成為室內樂曲的經典之作。

1884年，柴可夫斯基獲得沙皇贈勳，1885年並出任俄國音樂協會莫斯科分會會長，同年他也根據拜倫詩作完成了著名的《曼佛瑞德交響曲》。

 ## 矛盾糾結的情愛枷鎖

柴可夫斯基給人的印象是憂鬱、神經質且孤僻。自從疼愛他的母親死後，家中與柴可夫斯基最親近的就是他的妹妹夏莎；夏莎始終支持著柴可夫斯基，也包容他的同性戀傾向，隨時給他親情的溫暖。當時的風俗並不允許這種事情發生，可憐的柴可夫斯基便將此事壓抑在心中。奇妙的是：柴可夫斯基的弟弟莫德斯特，也是一個有斷袖之癖的男子，但他處理的方式與柴可夫斯基不同，他選擇面對。柴可夫斯基很喜歡這位兄弟，他並不希望弟弟因為同性戀而受到社會的傷害。有一段時間，他強烈地認為：唯有結婚才能拯救他不安的靈魂。

1869年，柴可夫斯基經歷了一生中唯一的一次戀愛事件。那一年，他愛上了女歌手黛西利‧雅爾托，兩人曾經發展出一段戀情，可是個性內向的柴可夫斯基卻遲遲不敢向黛西利求婚，以致後來黛西利被別人追走。雖然柴可夫斯基在感情上受到挫折，不過在作曲上卻有全新的斬獲，像是《第一號管弦四重奏》、《第二號交響曲》、幻想曲《暴風雨》等。音樂成為柴可夫斯基強烈情感的宣洩方式，樂中的情感來自於對內心的脆弱與失落的感知。為了讓自己從「不良的情感嗜好」中跳出，他鼓起勇氣考慮婚姻。

　　1877年當《尤金‧奧尼根》的創作正如火如荼時，柴可夫斯基的感情生活也走向《尤金‧奧尼根》的夢幻中。一位自稱莫斯科音樂院學生的安東妮娜‧米林高娃，寫了封熱情的仰慕信給柴可夫斯基，並要求見面，起初柴可夫斯基並不理會，但米林高娃不停地寫信，並以自殺作為威脅。在創作《尤金‧奧尼根》的期間，柴可夫斯基的精神狀況早已融入劇情裡，為了不讓現實生活中的自己也變成負心漢，柴可夫斯基逼不得已只好同意了米林高娃見面的要求，並被米林高娃的癡情感動，陷入迷茫，同意娶她為妻。但當他決定與米林高娃結婚時，早已愛上了未曾謀面的梅克夫人，柴可夫斯基擔心梅克夫人以為他背叛她，直到婚禮前三天才告知，並以「命中注定」來解釋這「非他所願的痛苦」。婚姻只是堵住了別人對他同性戀猜測的閒言閒語而已，並未帶來其他好處。

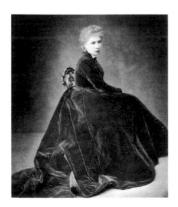

　　婚後九個禮拜，柴可夫斯基就因為極度不適應婚姻生活，而瀕臨精神崩潰的邊緣，甚至企圖自殺以逃避婚姻。於是醫生便勸他轉換環境並做長期休養，所以此後的一年時間，柴可夫斯基獨自到瑞士及義大利等地旅行。然而米林高娃並沒有輕易地放過柴可夫斯基，對離婚一事反覆威脅、企圖報復。柴可夫斯基擔心她在法庭上說出他是同性戀的內情，對她忍氣吞聲，此鬧劇終於在米林高娃被判斷有精神病送療養院後，宣告結束。

黛西利‧雅爾托。

永不相見的戀人

在於米林高娃結婚前，柴可
夫斯基的生命中早就出現了相當
重要的女人，那就是娜婕達‧
馮‧梅克（Nadezhda von
Meck）。梅克夫人是一位富有運
輸商的遺孀，她有十二個孩子，
生活堪稱富裕，酷愛音樂，亦願
意幫助有困難的藝術家，德布西
（Debussy）就曾接受過她的幫
助。1876年，在聽過柴可夫斯基
的《暴風雨》之後，她知道了這
位音樂家的生活狀況，便寫信給
柴可夫斯基，開始了他們第一封
書信的往來。在信中，梅克夫人
透露要他為她作曲，並且藉此資
助他每年六千盧布的經費及旅遊
所需。但她也提出永不見面的條
件，所以十四年的友誼，他們始
終只靠書信聯絡，兩人的書信來
往相當頻繁，也相談甚歡。柴可
夫斯基自然可從相片中知道她的

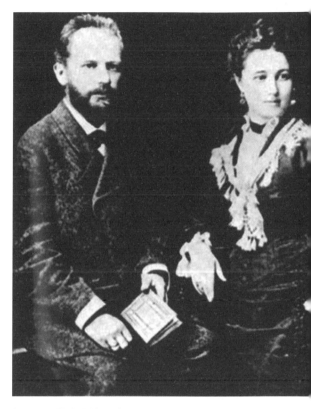

柴可夫斯基與米林高娃。

長相，所以當他們有一次曾失誤碰面認出彼此後，也只是遠遠的點頭打招呼。他
們約定的共識是：就是不要見面。即使不巧同時出現在同一場合或是擦肩而過，
也都要當作互不相識，以保持彼此在心目中的完美形象。一如梅克夫人在信中表
明對見面的恐慌：「曾經有一段時間，我真誠渴望與你面對相識，但現在我覺得
你越迷戀我，我就越加害怕，害怕認識你以後，便無法像現在一樣與你真心交
談。目前我寧願保持距離去想你，就像和你一同欣賞音樂。」

柴可夫斯基孤獨憂鬱的個性，隨年歲增長更為激烈。當他失意無助時，會向梅克夫人透露心事；包括創作所面臨的失敗和衝突。梅克夫人同樣將內心深處的感受回饋給柴可夫斯基。十四年來，無論何時何地，總有人在背後默默支援他，他們的書信超過一千封。這些書信紀錄，也成為分析柴可夫斯基作品時，最真實寶貴的考據。1890年秋天，柴可夫斯基在提比斯收到了梅克夫人的信件，內容是說她破產了，再也沒能力資助他，他們的友誼就此終結，但希望柴可夫斯基：「不要忘了我，經常想起我！」

　　以當時柴可夫斯基的經濟狀況和名氣，其實已不需要靠她的資助度日，但突如其來的消息，使柴可夫斯基心力交瘁，他感覺失去了一切。震驚之餘，立即回信，但一次又一次的寫信，卻再也得不到回音。事後梅克夫人的孫女解釋，當時梅克夫人患有肺結核和精神障礙，根本無法提筆寫字。自此，失魂落魄的柴可夫斯基，就再也無法振作起來。

　　1893年他最後寫作的《悲愴交響曲》已成為哀唱絕望之歌的音樂，這種悲切的苦惱，正是他與梅克夫人分離的眼淚。同年十一月，柴可夫斯基孤獨地死於霍亂，而梅克夫人在柴可夫斯基死後的三個月也病逝了。冥冥中，兩人的命運似乎還維繫到共赴黃泉。

 ## 隱退的音樂光輝

　　1885年後，柴可夫斯基選擇了莫斯科北方的小村莊麥達諾沃作為定居之所，他自覺日漸衰退的健康和創作力已不如從前，生命似乎走向盡頭了，從晚年的作品《第五號交響曲》可看出絕望哀戚的色彩，相較於十年前所作獻給梅克夫人的《第四號交響曲》，《第五號》顯得茫然而悲哀。1888年，此曲在聖彼得堡演出時，並未受到熱烈的歡迎。

1887年間，柴可夫斯基到歐洲各國遊歷演出，獲得無比的成功。此行他會還見了布拉姆斯、德弗札克、理查·史特勞斯、葛利格與佛瑞等作曲家。之後又在布拉格指揮《尤金·奧尼根》的演出，然而巡演成功並不能鼓舞日漸衰老的心境和復發的神經衰弱症，他的情緒和信心總是起起落落。返國後的1889年，他寫出著名的芭蕾音樂《睡美人》，1890年至1892年，陸續完成歌劇《黑桃皇后》、《哈姆雷特》和《伊奧蘭德》。晚年力衰卻仍然完成豐沛的創作，實無人能及。

悲愴安魂的預言

1891年柴可夫斯基受邀赴美訪問一個月，在紐約、華盛頓等城市指揮、演奏自己的作品，結果大受好評，所到之處都受到樂迷的簇擁、作曲家的拜訪和媒體的訪問。對於自己的音樂能獲得新大陸如此的禮遇，柴可夫斯基感到出乎意料。美國人熱情、溫暖的活力令他留下美好的印象。那時他已開始創作《胡桃鉗》，並把旅途中見到的新樂器「鋼片琴」加入第二幕的樂曲中，成為第一個用鋼片琴的俄國作曲家。

1892年柴可夫斯基完成芭蕾音樂《胡桃鉗》，隔年提筆寫作他的《第六號交響曲》，結果寫出一首內容極為深刻苦楚、悲嘆的旋律。最終樂章並且一反傳統採用慢板，以暗示出絕望與死亡。該首交響曲於1893年由柴可夫斯基親自指揮首演，雖然觀眾仍給予掌聲，但他們似乎未能體會出柴可夫斯基是藉由此曲來傾訴他內心的憂傷、痛苦與絕望。這首名為「悲愴」的《第六號交響曲》，柴可夫斯基曾自稱它像是一首安魂曲；似乎是個詛咒，這首交響曲竟然成了「柴可夫斯基的天鵝之歌」。首演後第四天，1893年11月1日，柴可夫斯基染上霍亂，經過五天的昏迷掙扎，他在11月6日離開塵世，葬於亞歷山大·涅夫斯基修道院墓地。柴可夫斯基死後十二天的11月18日，《悲愴交響曲》由名指揮家納普拉夫尼可在同一個地方演出，而這回人們總算認識了這首樂曲的深刻之處。柴可夫斯基的晚

年擁有相當的名氣與成功，並不同於一般窮困潦倒的作曲家，但他的死因卻一直都是個謎，有人說他是在保守社會對他的同性戀揣測而心感壓力，於是故意飲用生水感染霍亂輕生而死。不管如何，他所作的曲子知名度並不因為他的死而有所減弱，甚至流傳至今。

 ## 走向人們心靈的凍土明珠

　　柴可夫斯基的作品透露出歐洲式華麗而優雅的風格，較之俄羅斯式樸素的鄉土色彩更為強烈。身處俄國的惡劣環境以及本身的天性，他的音樂中經常蕩漾著深邃的哀愁感，既非純粹德國風，又不是法國或俄國式。因此在每次的首演中，並不能馬上獲得觀眾的支持，但它們卻像好酒，歷時而越陳越香。流暢的旋律線條是柴可夫斯基音樂魅力之所在，更是使他的音樂能夠歷久不衰的重要因素。配合上他對樂器的處理及發揮，使他的音樂經常給人連綿不絕的感受。柴可夫斯基在西洋音樂史上的確佔有舉足輕重的地位。

　　當年在俄國境有兩個分歧的樂派：主張發揚民族音樂的「五人組」，與強調西歐扎實音樂訓練的魯賓斯坦兄弟。這兩派被柴可夫斯基以他個人十分俄國式的天性和獨特學院派的抒情方式表現，融合成同一條路，因此他不失為俄國音樂史的集成大師。

《胡桃鉗》的角色造型。

柴可夫斯基曾為芭蕾舞劇創作不少美妙的音樂。

　　三十年的創作生涯中，柴可夫斯基遺留下來的作品為數龐大，而且內容、種類繁多，目前大家仍然常可欣賞到的有：十一齣歌劇中的兩齣、六首交響曲其中後三首、三首協奏曲（鋼琴、小提琴及為大提琴作的《洛可可主題變奏曲》），三齣芭蕾舞劇，以及六、七首如序曲、幻想曲之類的管弦樂作品。室內樂曲則包括三首弦樂四重奏曲中的一首、一首鋼琴三重奏曲、一首弦樂六重奏曲。這成就除了少數德國與奧地利的大師之外，可說是無人能及。

柴可夫斯基與他的時代

年代	生平事略	時代背景	藝術與文化
1840	5月7日，出生於俄國沃金斯克	路易‧拿破崙圖謀發動政變未遂	泰納：「日出與海怪」
1855	隨昆丁格學習鋼琴，並開始嘗試創作	俄國尼古拉一世駕崩，亞歷山大二世登基	庫爾貝的「畫室裡的藝術家」遭萬國博覽會的拒絕
1859	從法律學院畢業，奉派在司法部擔任書記，真正面對俄國社會的黑暗面	蘇伊士運河開工	達爾文：《物種起源》波特萊爾：《信天翁》
1861	進入安東‧魯賓斯坦所設立的音樂教室（後來的聖彼得堡音樂學院）就讀，隨薩林巴學作曲	義大利王國成立美國南北戰爭爆發	馬奈：「苦艾酒徒」波特萊爾：《人為的天堂》
1864	創作《暴風雨》序曲	紅十字會在日內瓦成立	羅丹的「爛鼻子的男人」在沙龍落選
1865	從聖彼得堡音樂學院畢業	美國南北戰爭結束，林肯遇刺	孟德爾提出遺傳定律
1866	應尼古拉‧魯賓斯坦之邀，進入新開辦的莫斯科音樂學院擔任作曲系教授創作《浪漫曲》獻給阿爾朵	義大利、普魯士聯合對奧作戰，亦即第三次獨立戰爭諾貝爾發明黃色炸藥英國工聯成立	杜斯妥也夫斯基：《罪與罰》龔古爾兄弟：《所羅門的參考》羅西尼逝世高爾基誕生
1871	編寫《和聲學的實踐之研究入門》	法德議和日耳曼帝國誕生	威爾第：《阿依達》

年代	生平事略	時代背景	藝術與文化
1874	發表三幕歌劇《鐵匠瓦古拉》、《F大調第二號弦樂四重奏》	雷敏頓公司開始製造打字機	荀白克誕生
1875	完成《憂鬱小夜曲》、芭蕾舞劇《天鵝湖》、鋼琴曲集《四季》	德法戰爭陷入危機	比才逝世 小約翰・史特勞斯：歌劇《蝙蝠》首演
1879	歌劇《尤金・奧尼根》在莫斯科公演發表歌劇《奧爾良的少女》、《D大調第一號管弦樂組曲》、《G大調第二號鋼琴協奏曲》	德奧同盟成立 愛柏特發現腸霍亂菌	杜斯妥也夫斯基：《卡拉馬助夫兄弟們》
1885	搬到麥達諾沃村定居	朋馳公司開始生產汽車	雨果逝世
1889	完成《睡美人》	巴黎舉行萬國博覽會	高更：「黃色基督」
1891	開始寫作芭蕾舞劇《胡桃鉗》	西伯利亞鐵路開始修築	秀拉和蘭波逝世
1892	完成《胡桃鉗》及獨幕抒情歌劇《伊奧蘭德》	巴拿馬運河醜聞曝光	塞尚：「玩紙牌的人」
1893	11月6日因霍亂症死於聖彼德堡	英國獨立工黨成立	古諾：《安魂曲》

CULTUSPEAK PUBLISHING CO., LTD　　华滋出版　拾筆客　九韵文化　信實文化

更多書籍介紹、活動訊息，請上網搜尋　　拾筆客　🔍

What's Music

你不可不知道的音樂大師及其作品（上）

作　　　者：許汝紘
封面設計：黃聖文
總 編 輯：許汝紘
編　　　輯：孫中文
美術編輯：婁華君
總　　　監：黃可家
行銷企劃：郭廷溢
發　　　行：許麗雪
出　　　版：信實文化行銷有限公司
地　　　址：台北市松山區南京東路5段64號8樓之1
電　　　話：（02）2749-1282
傳　　　真：（02）3393-0564
網　　　址：www.cultuspeak.com
信　　　箱：service@cultuspeak.com

印　　　刷：威鯨科技有限公司
總 經 銷：高見文化行銷股份有限公司
香港經銷商：聯合出版有限公司

2017年11月　初版
定價：新台幣　450　元

更多書籍介紹、活動訊息，請上網輸入關鍵字　拾筆客　搜尋

國家圖書館出版品預行編目（CIP）資料

你不可不知道的音樂大師及其作品 / 許汝紘著.
　　-- 初版 . -- 臺北市：信實文化行銷 , 2017.11
　　冊；　公分 . -- (What's music)
　ISBN 978-986-95451-1-2(上冊 : 平裝). --
　ISBN 978-986-95451-2-9(下冊 : 平裝)

1. 音樂家 2. 傳記

　　　910.99　　　　　　106017740